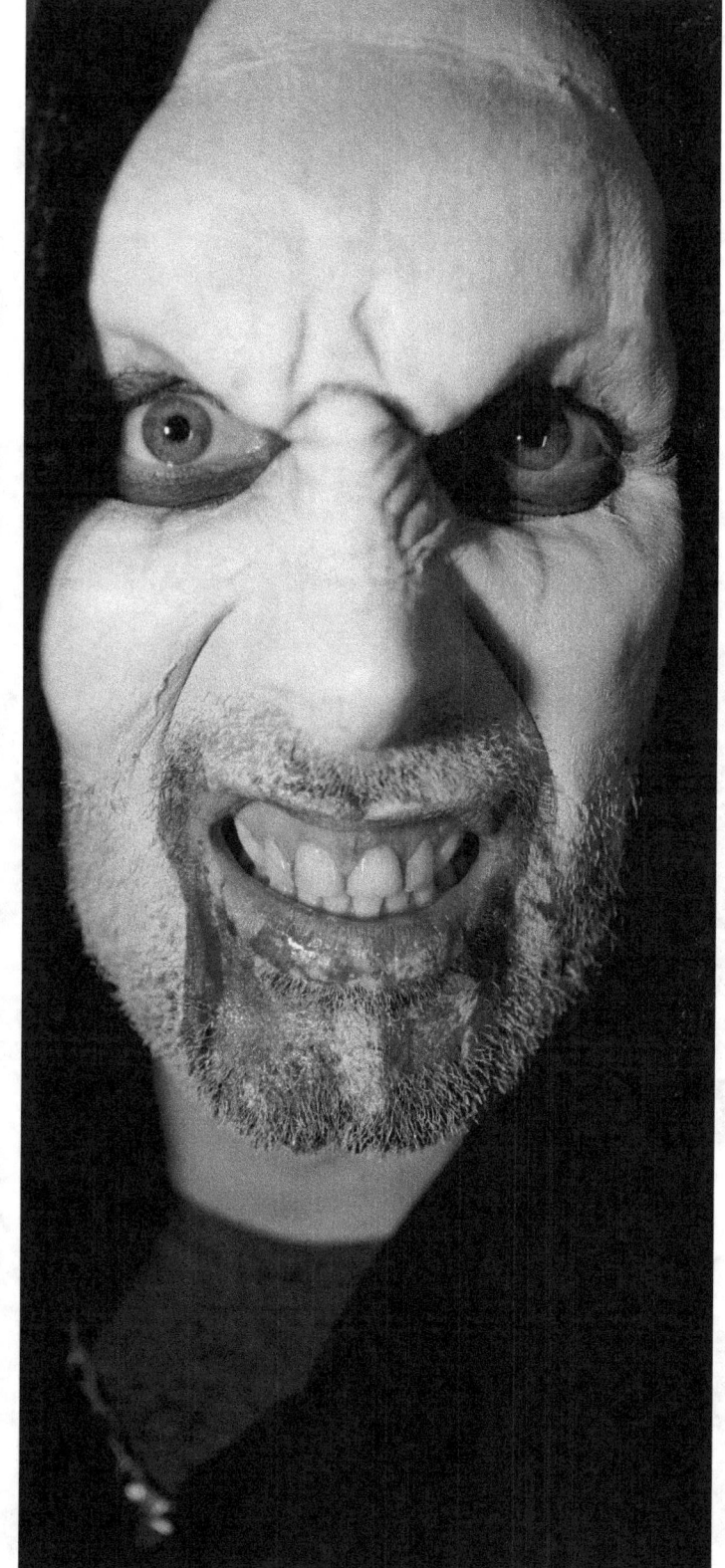

Halloween 2016 Black and White Photographs

Photographed
and
Published
by

Ian McKenzie

ISBN-13: 978-1539867944
ISBN-10: 1539867943

Copyright 2016 Ian McKenzie
www.iansbooks.com
www.passionateaboutphotography.net

Page 1

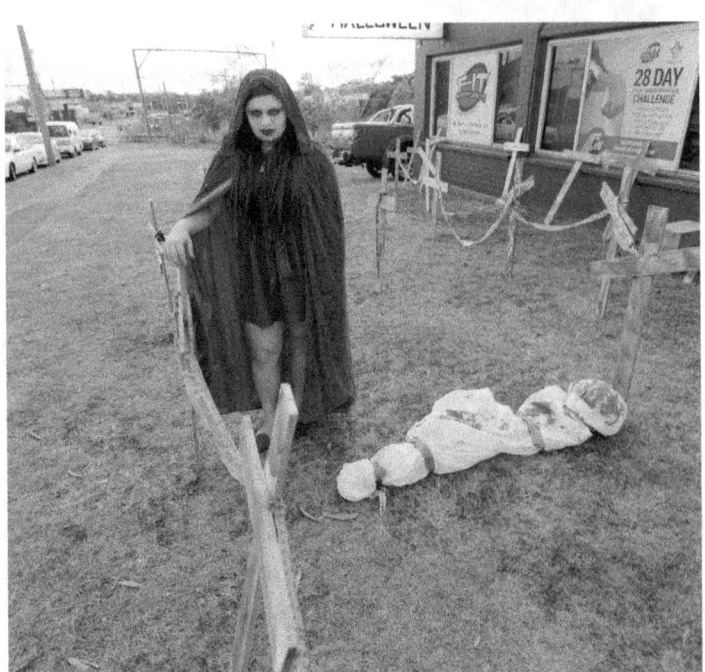
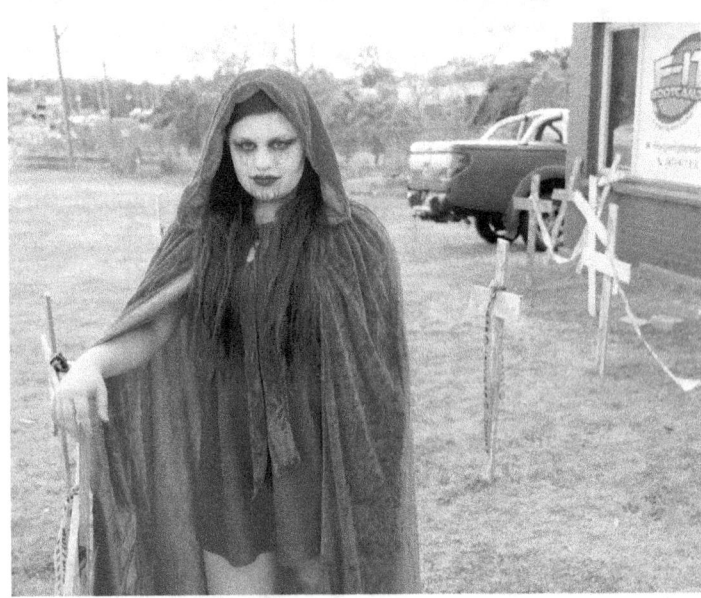
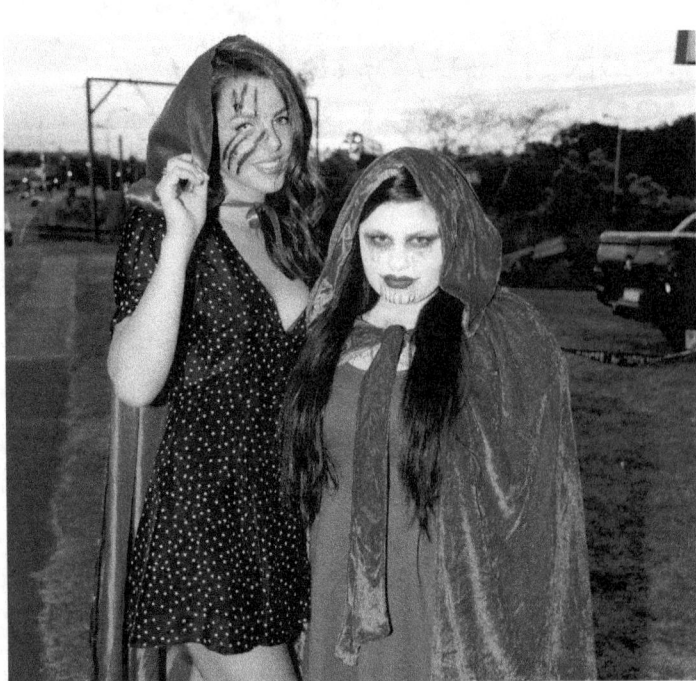
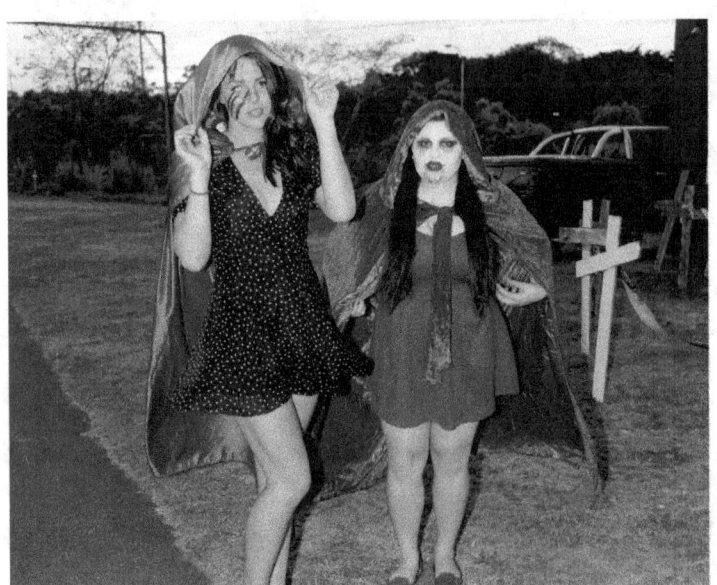
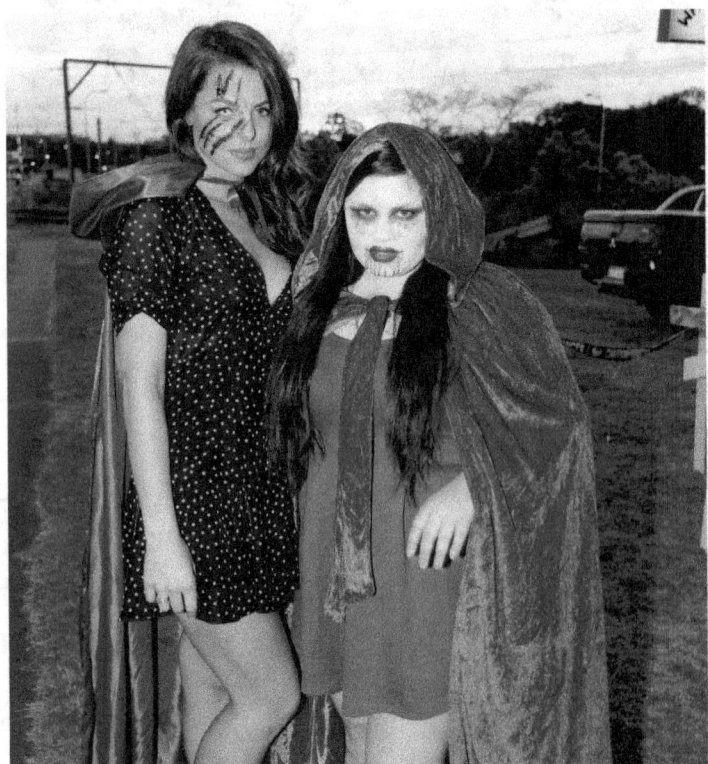

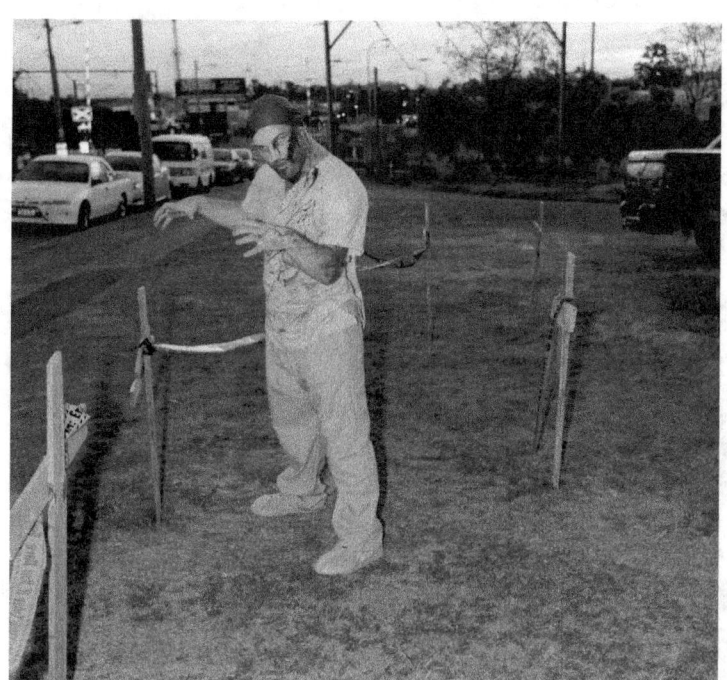
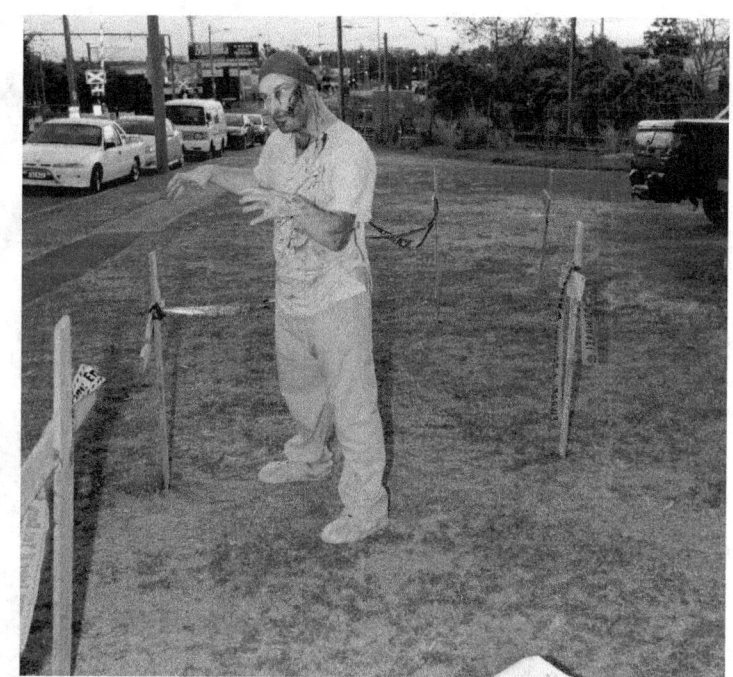

Page 2

Page 3

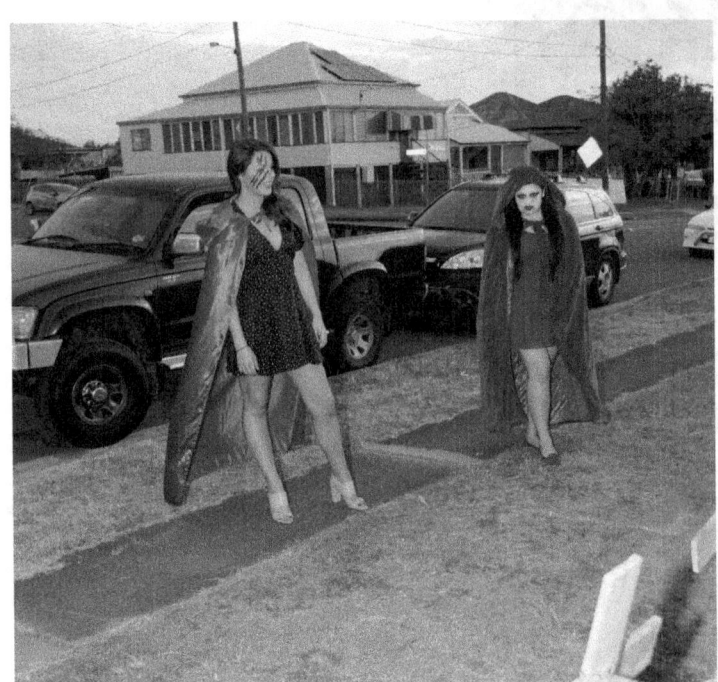
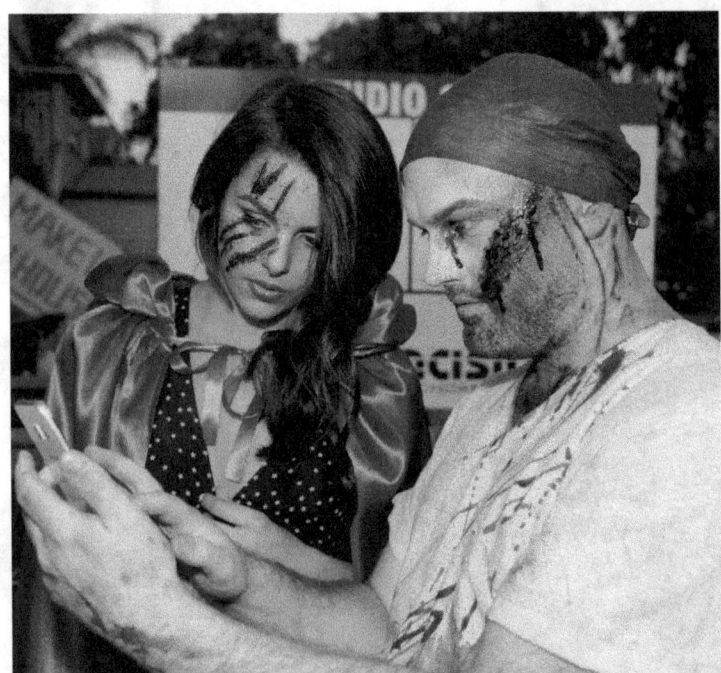

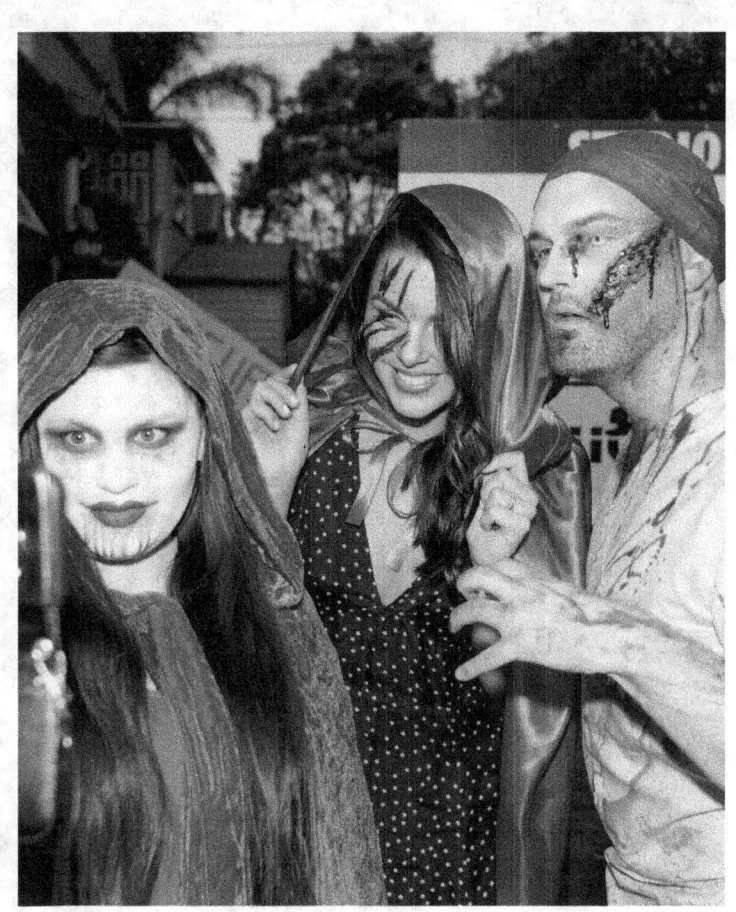
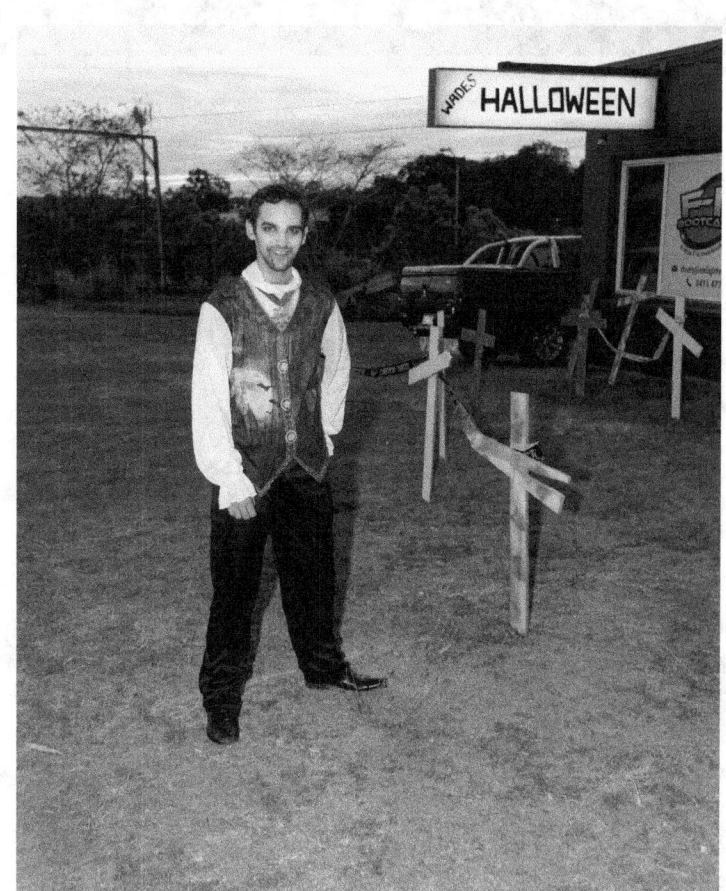

Page 4

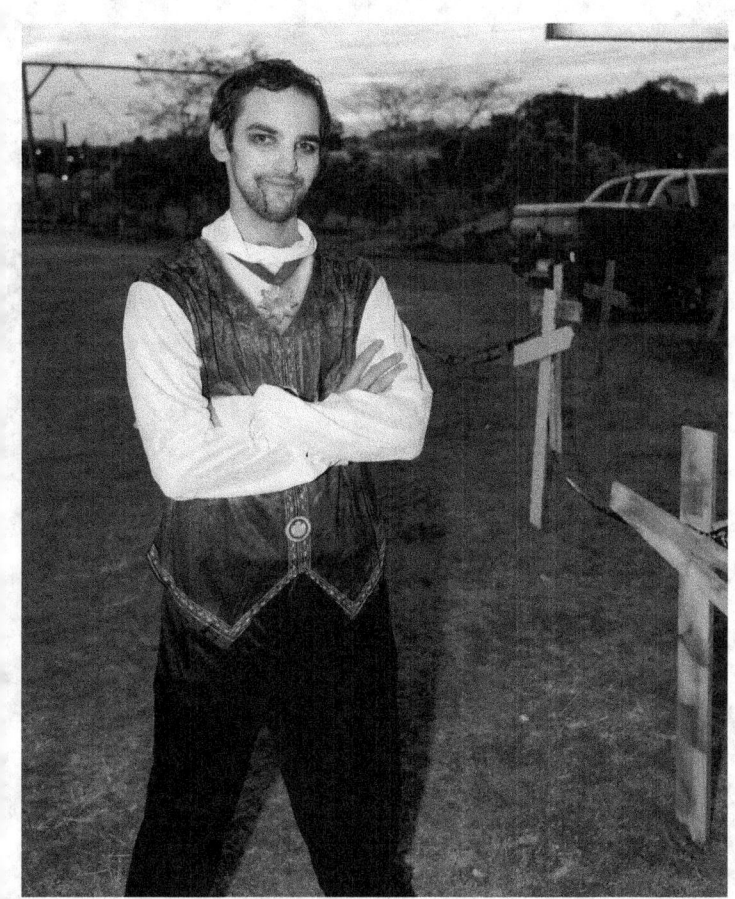
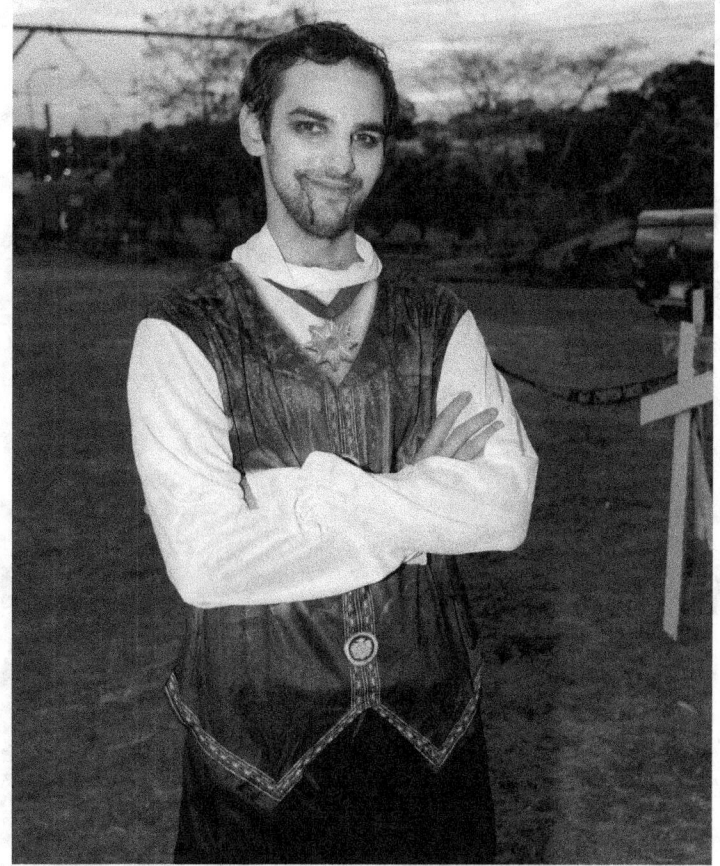

Page 5

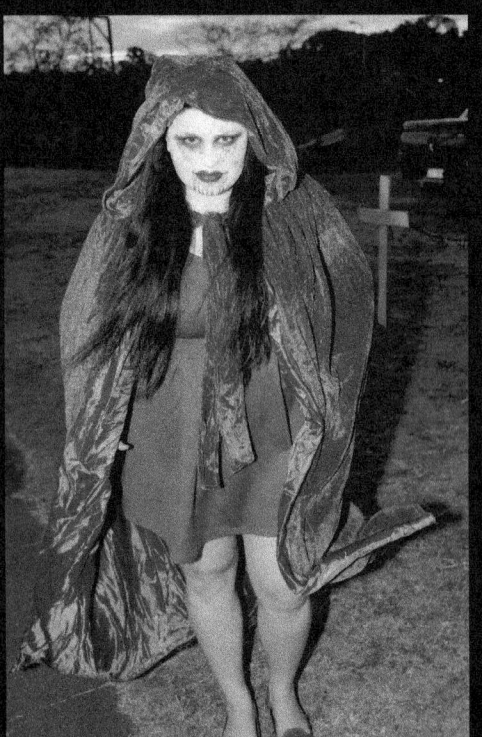
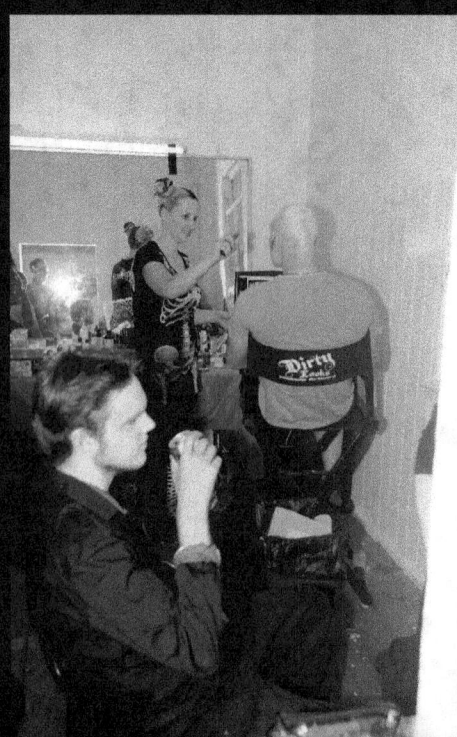
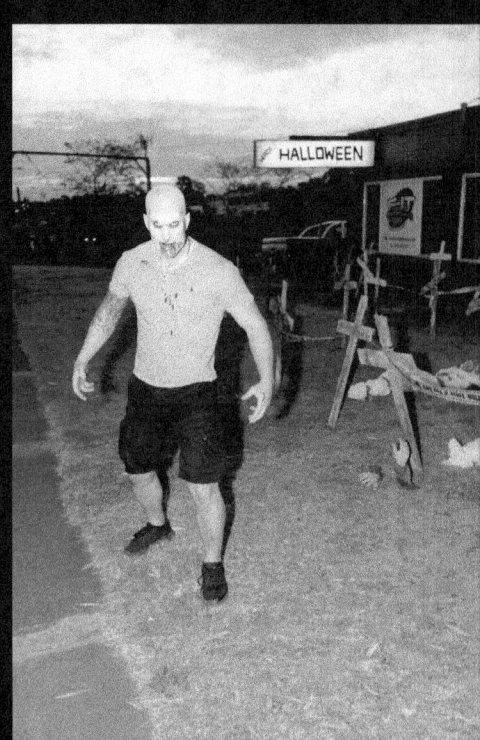

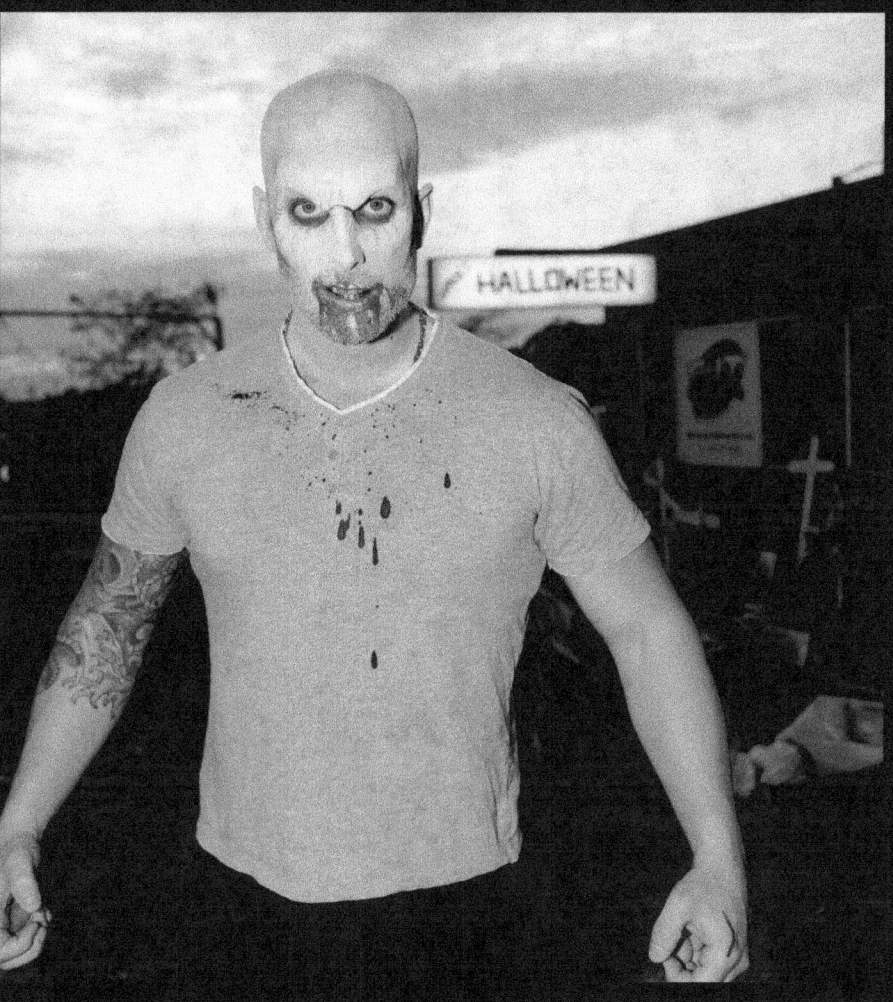

Page 6

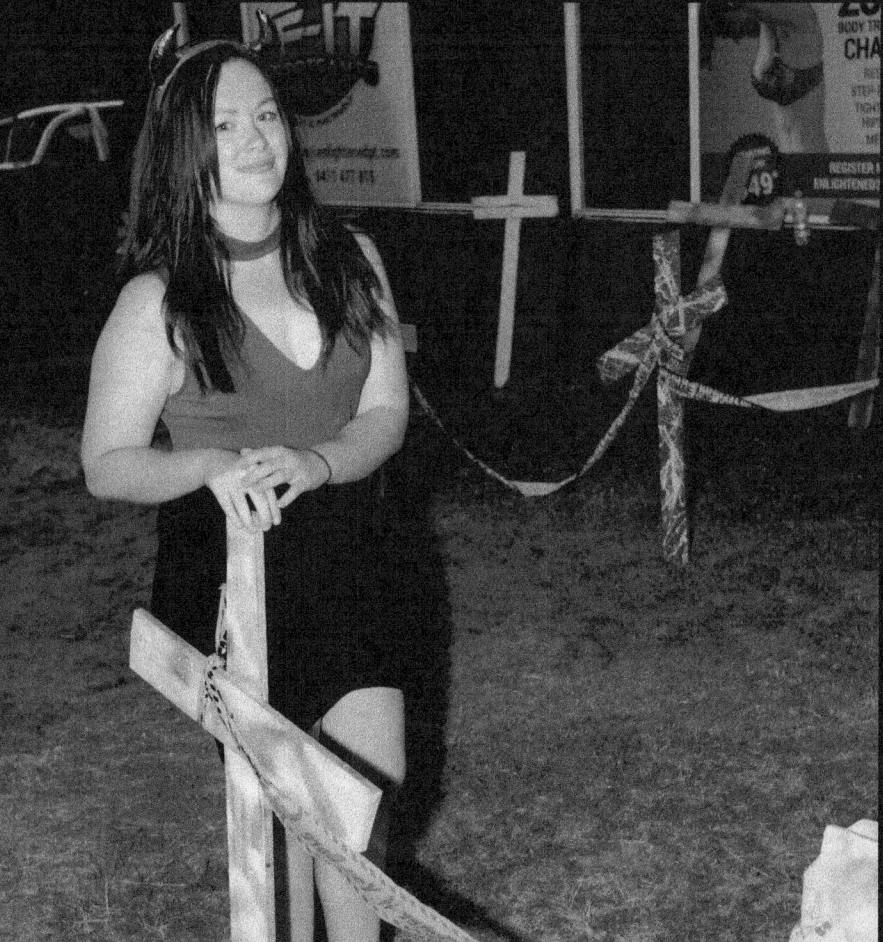
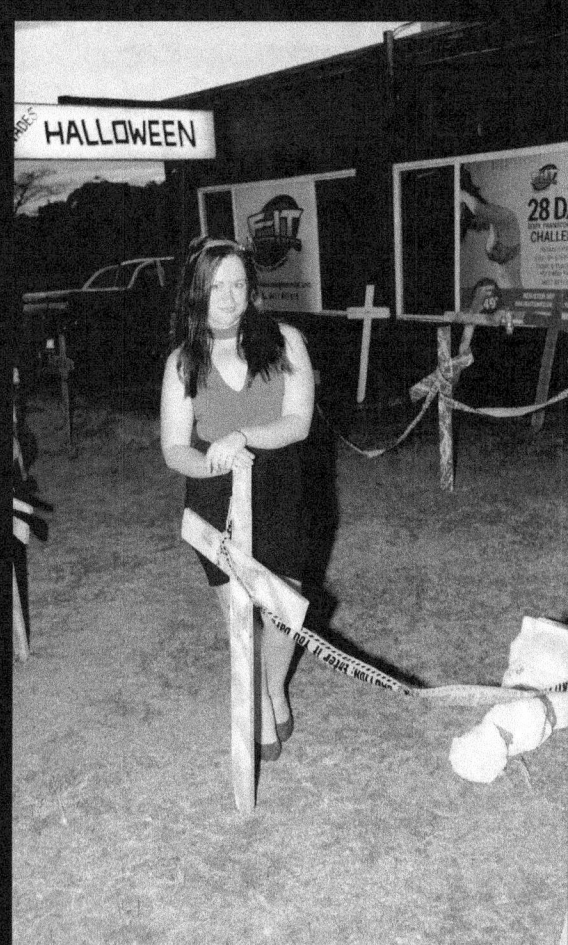

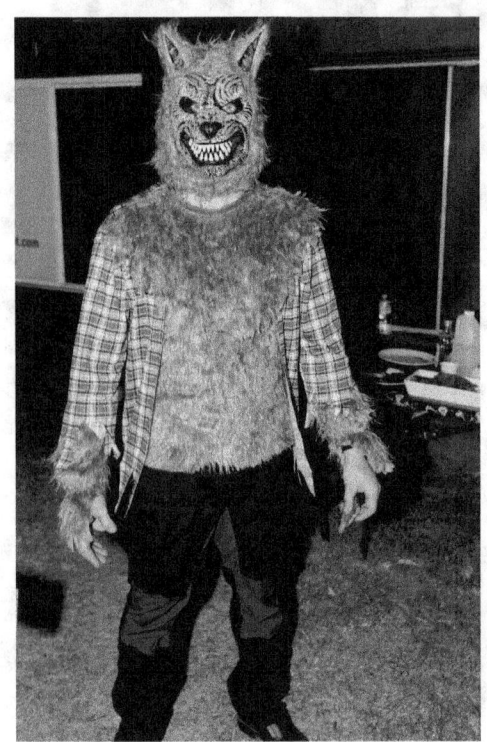
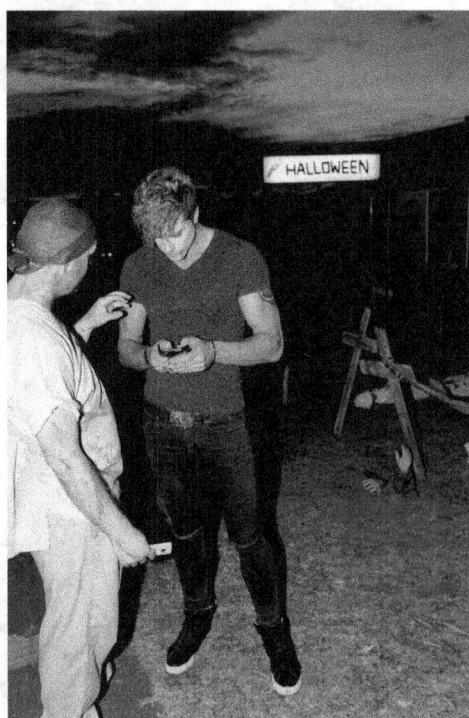
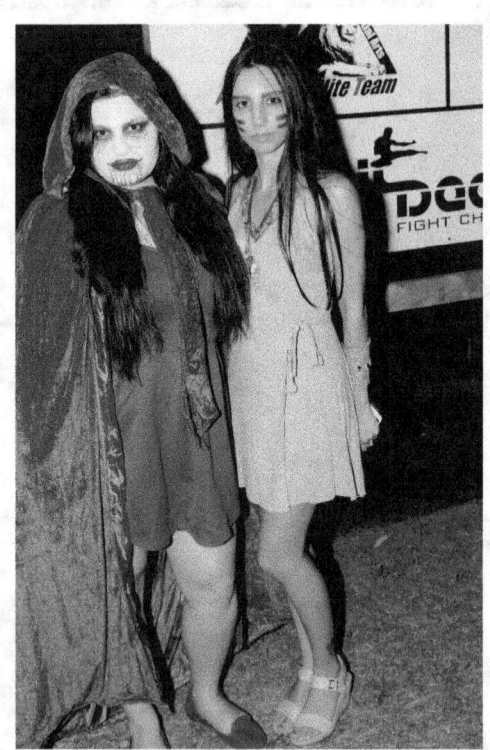

Page 7

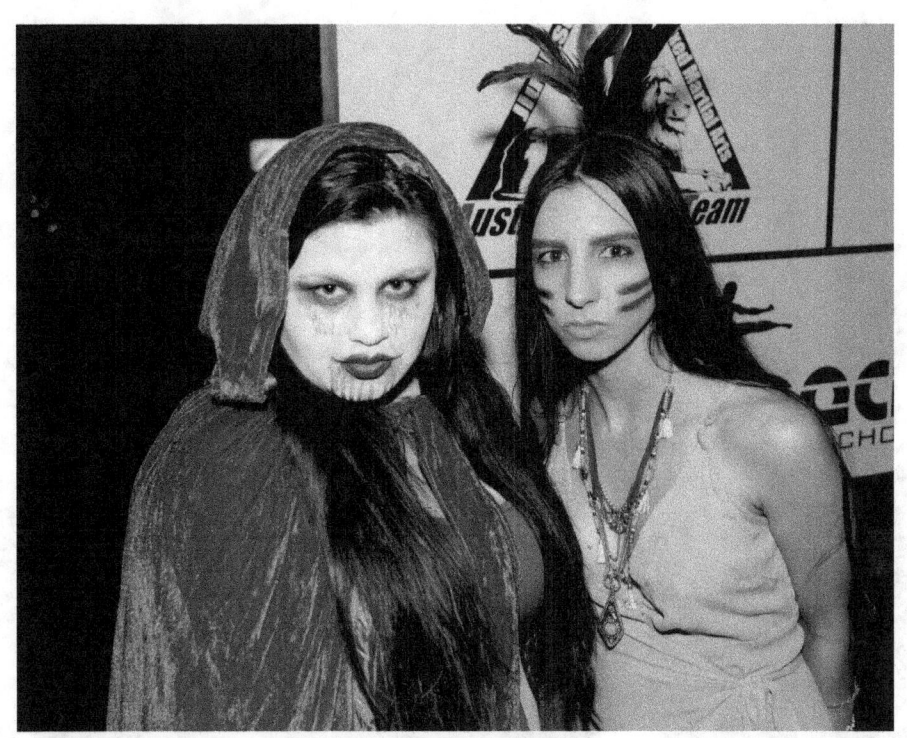
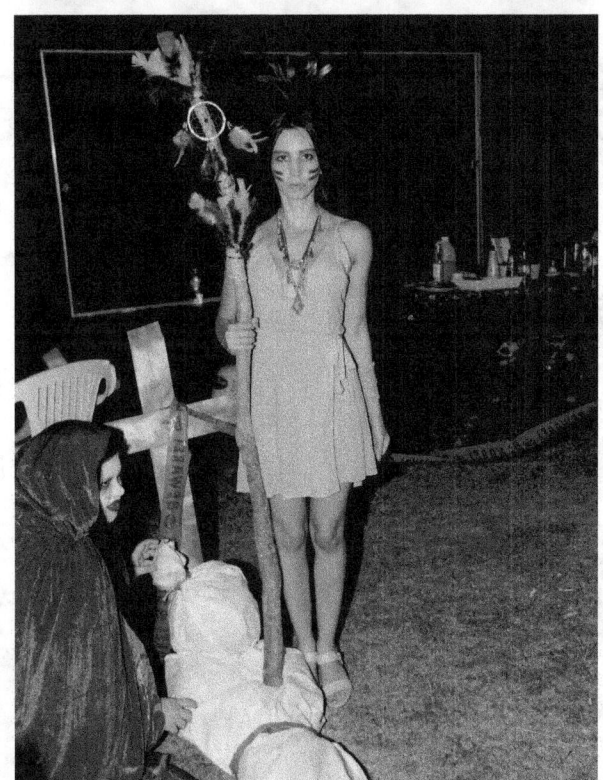
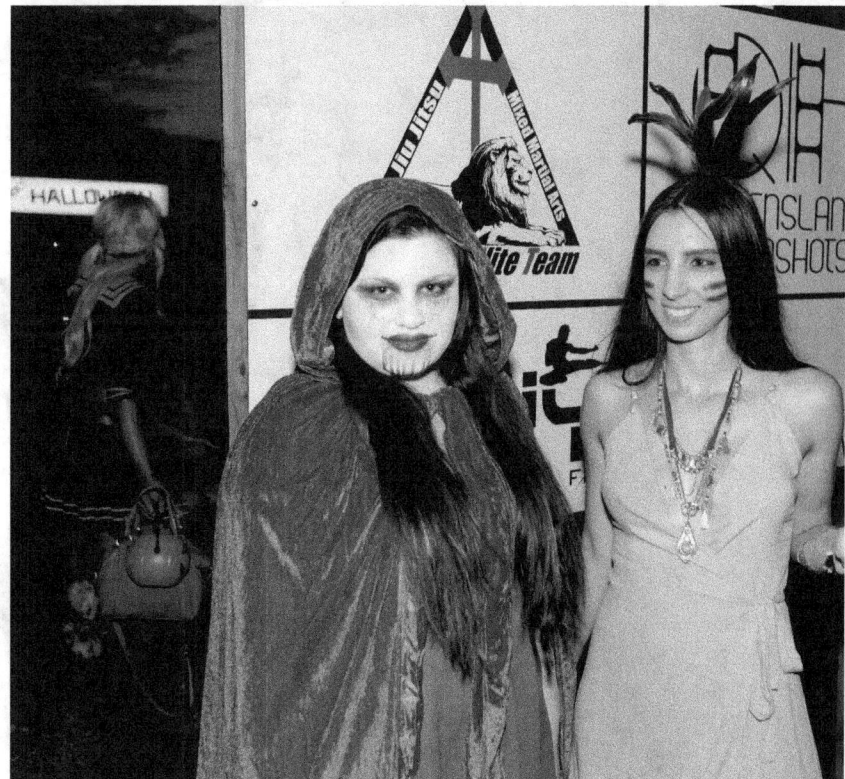

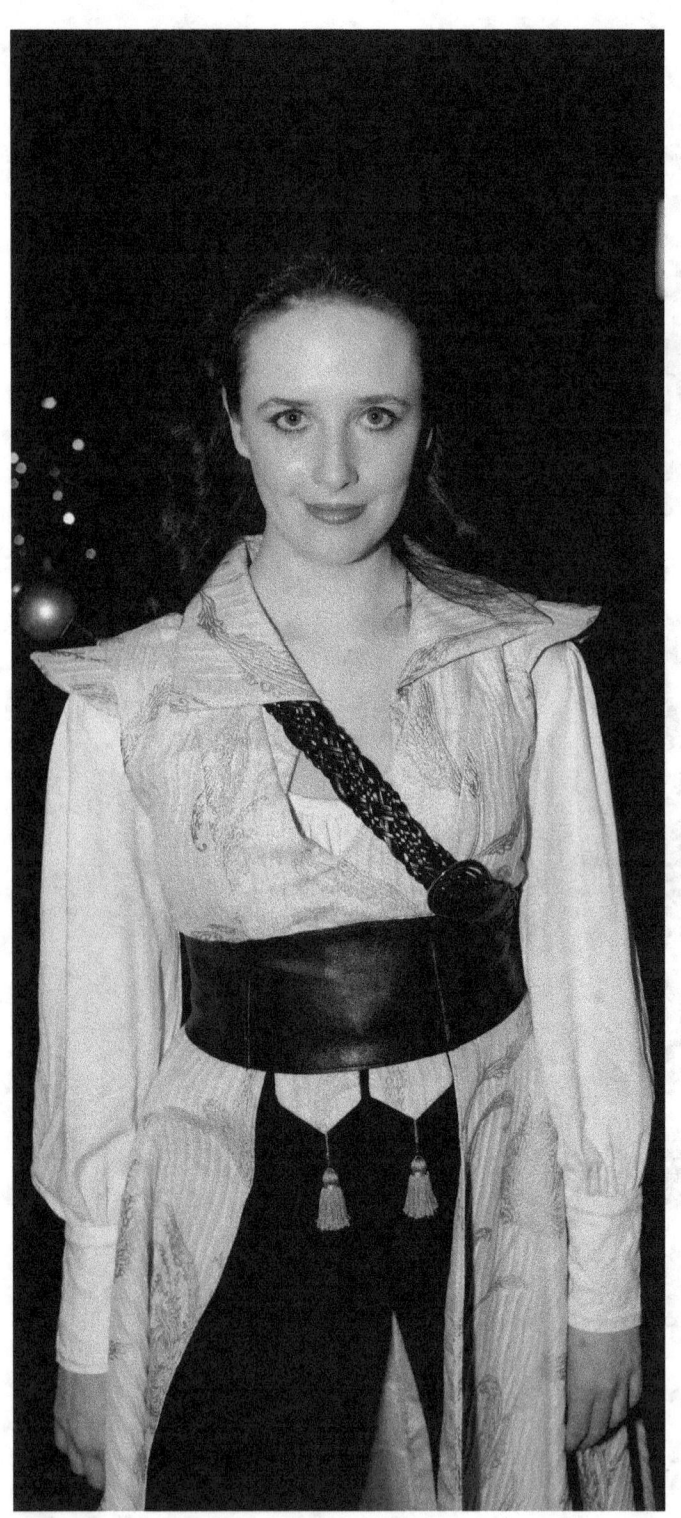
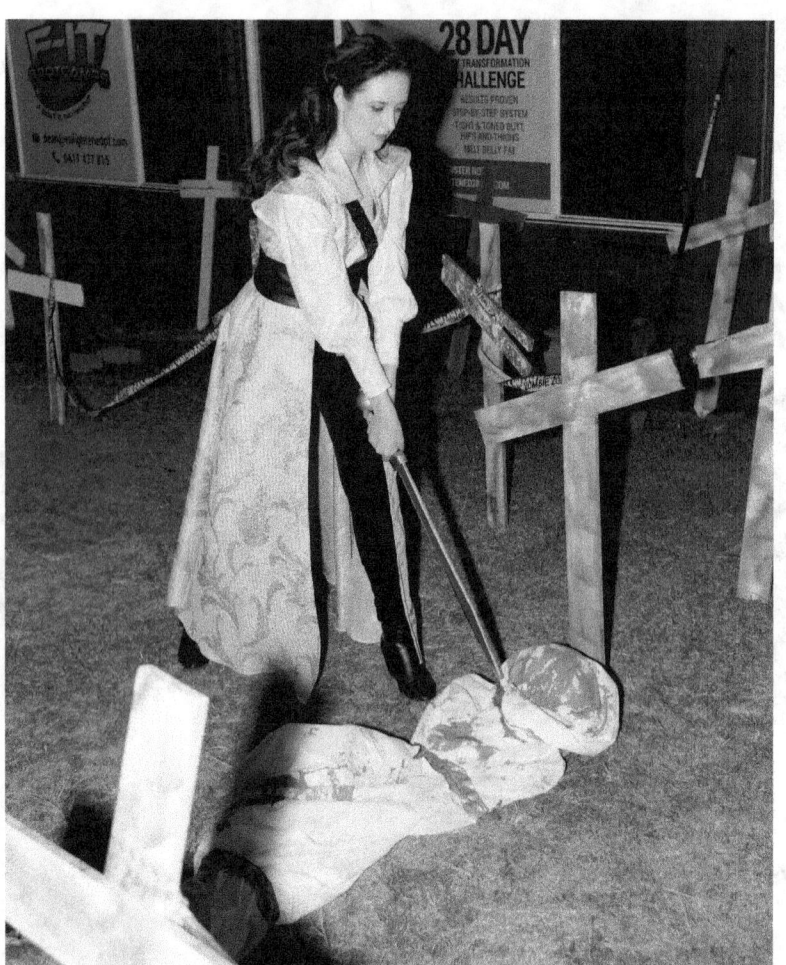
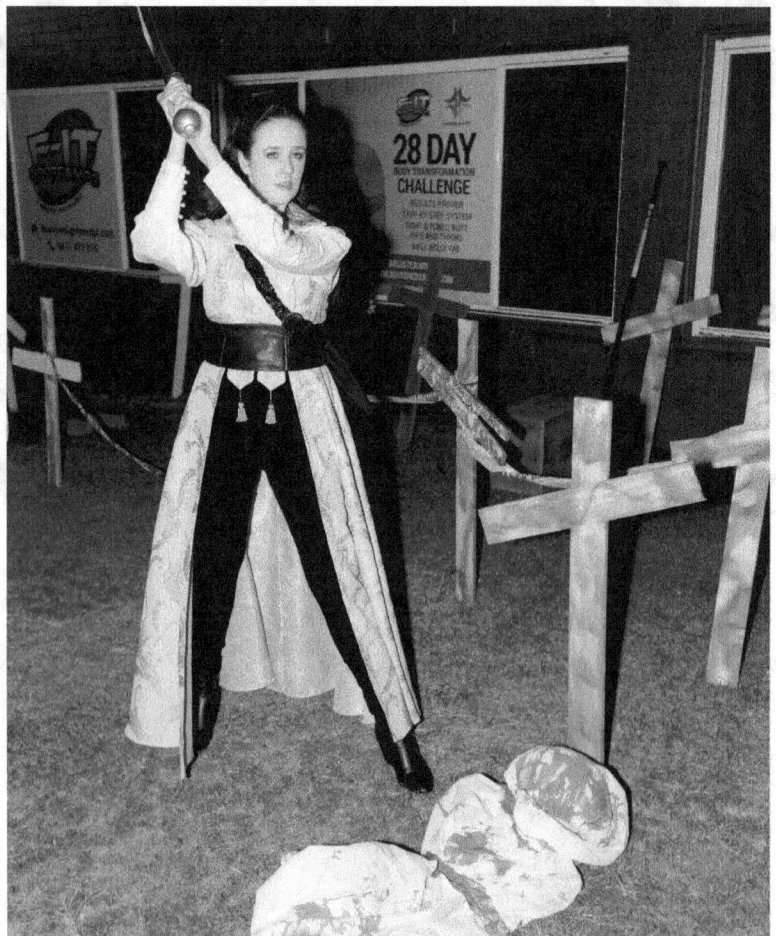

Page 9

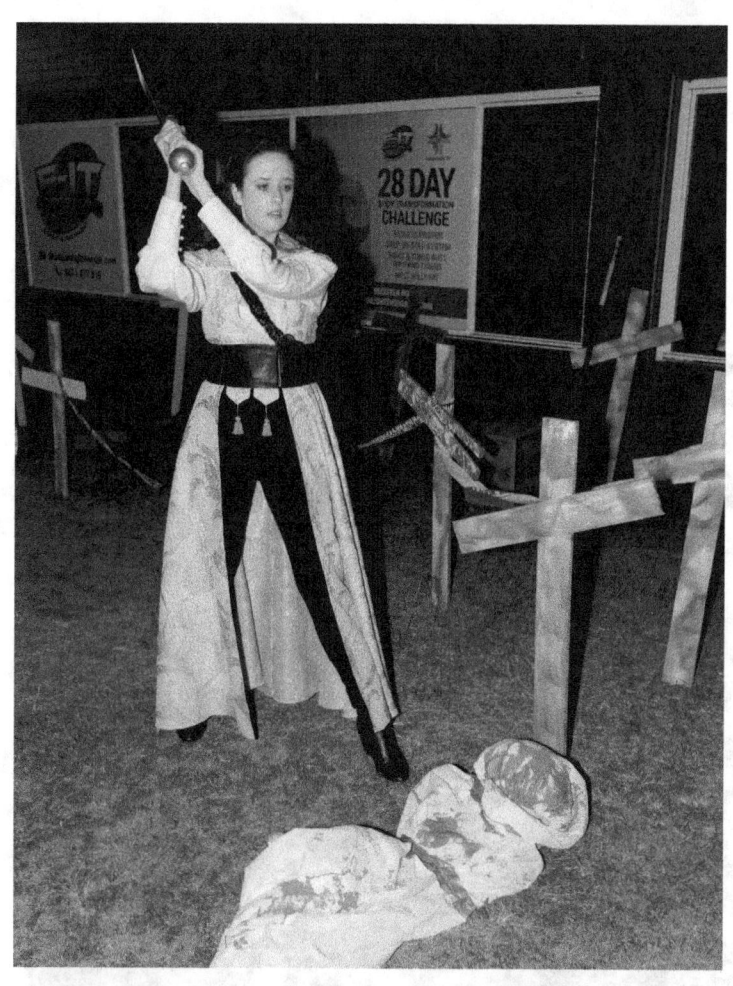
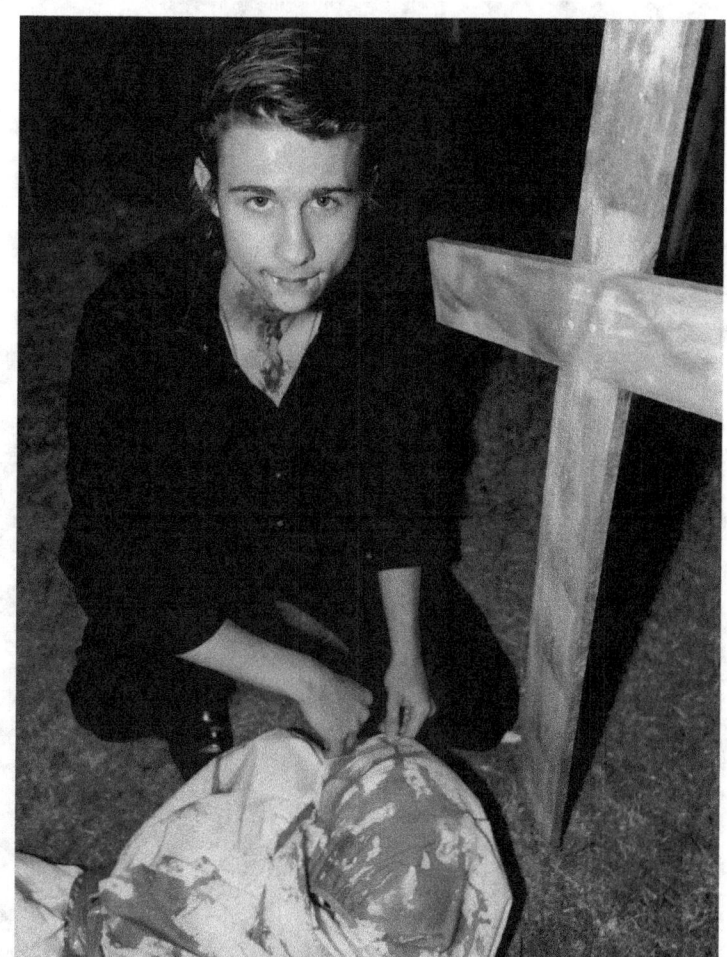
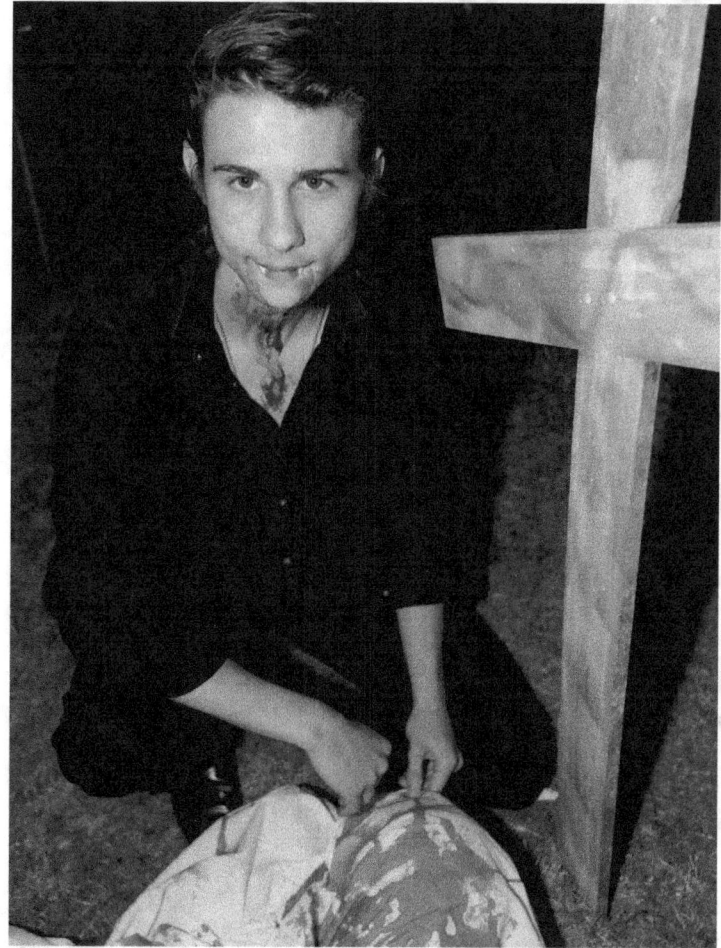
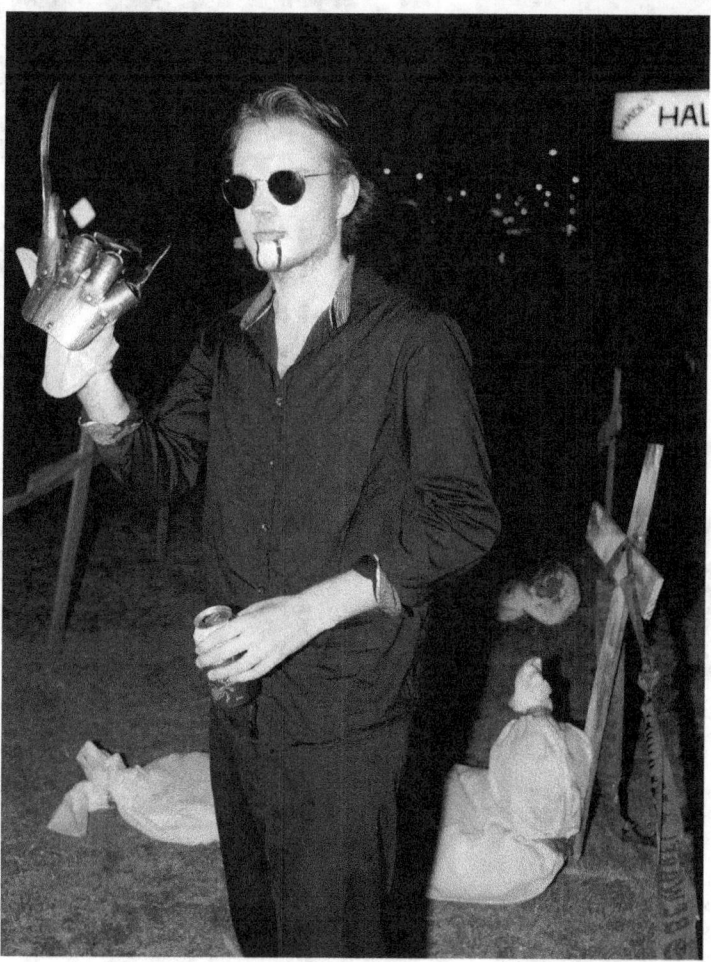

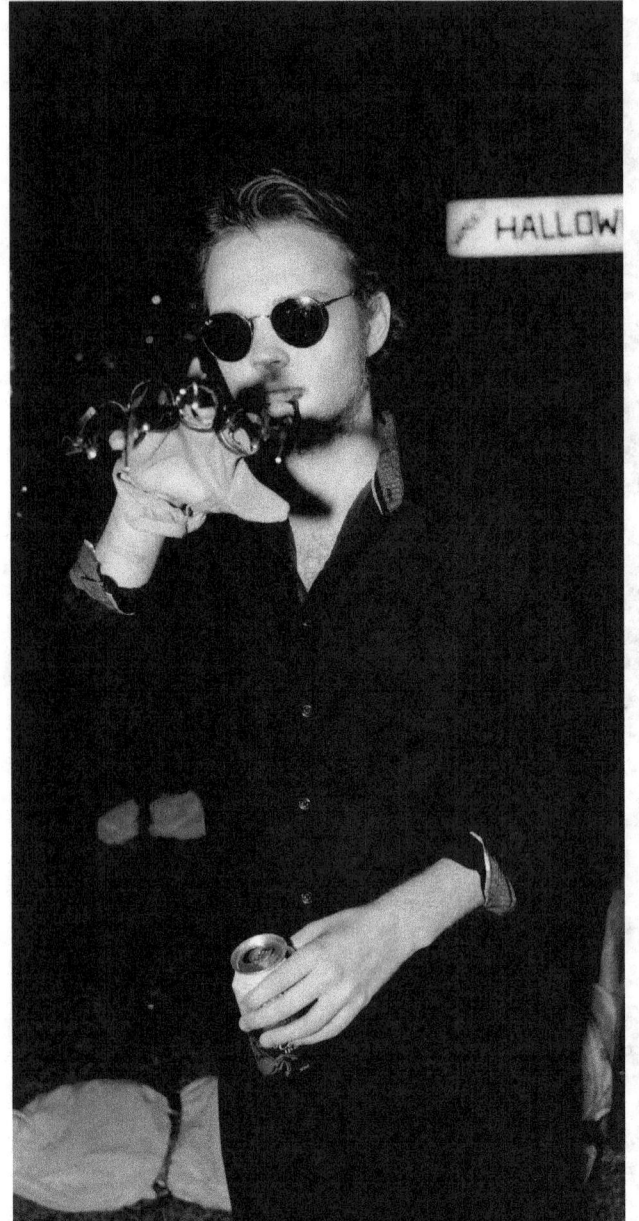

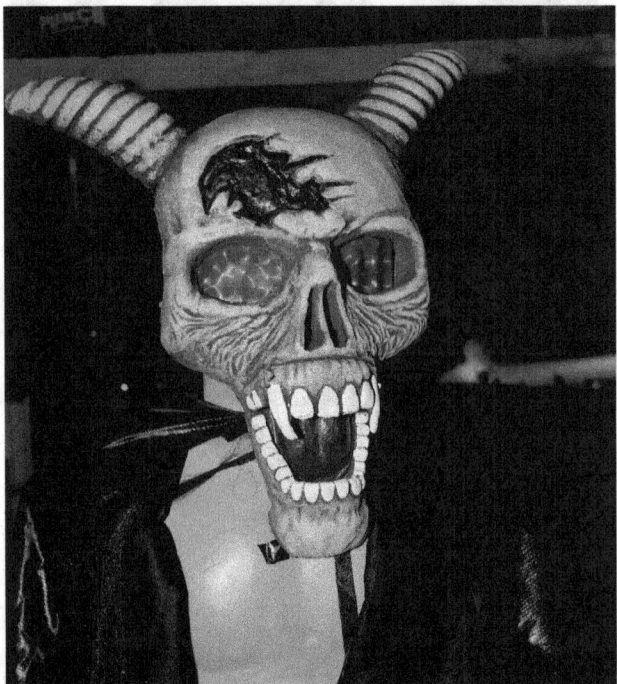

Page 12

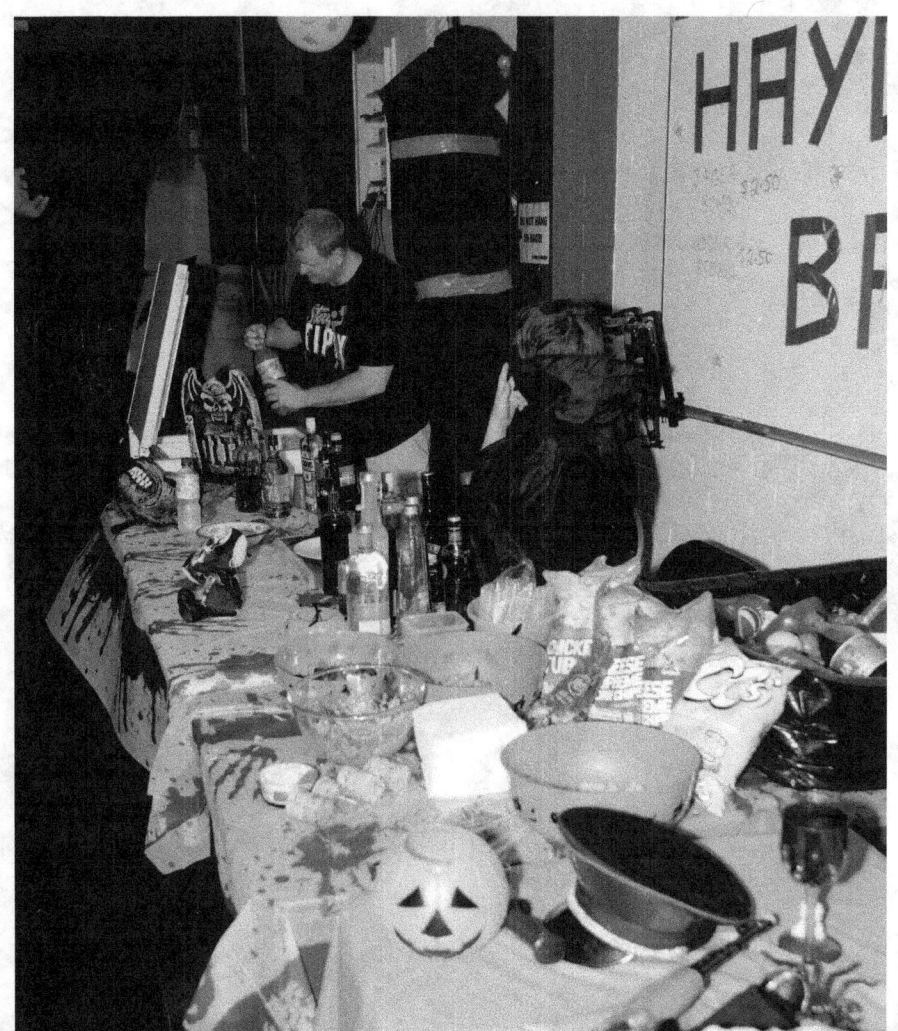

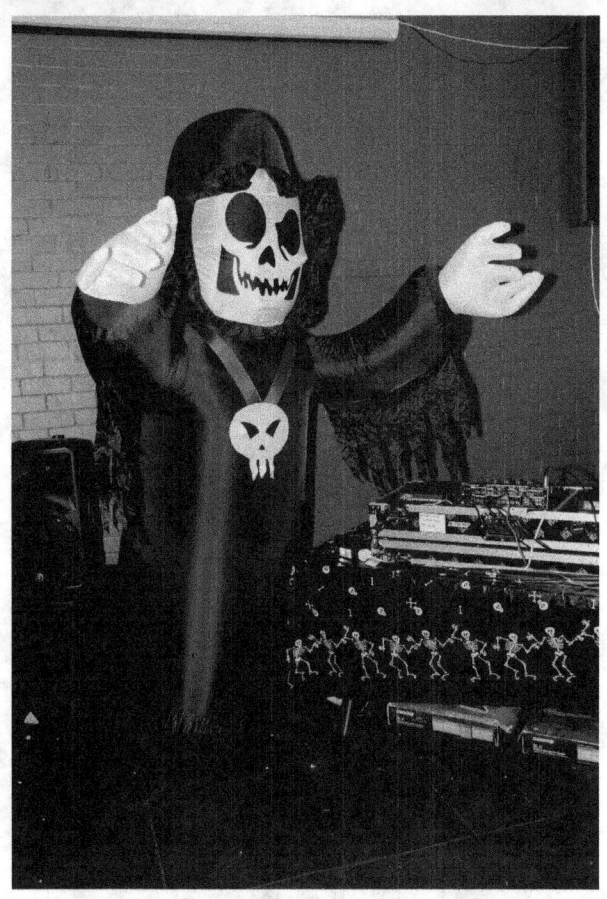

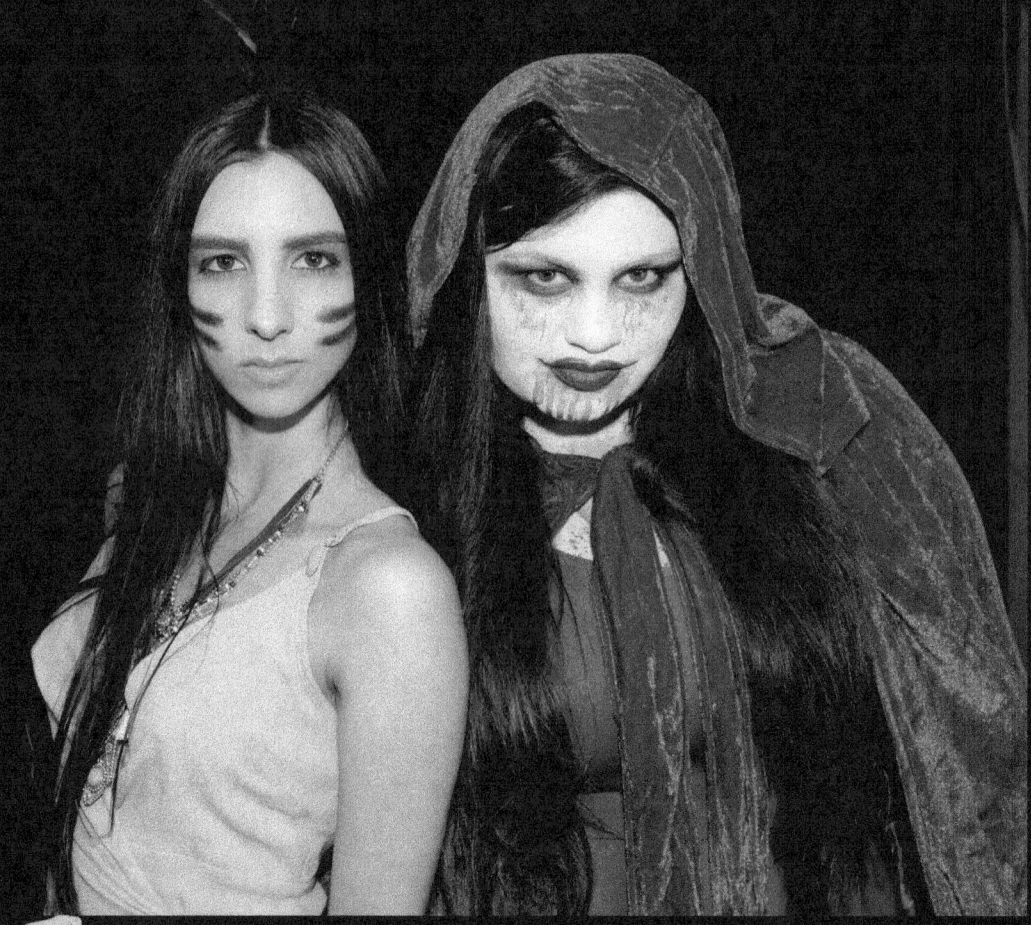

page 13

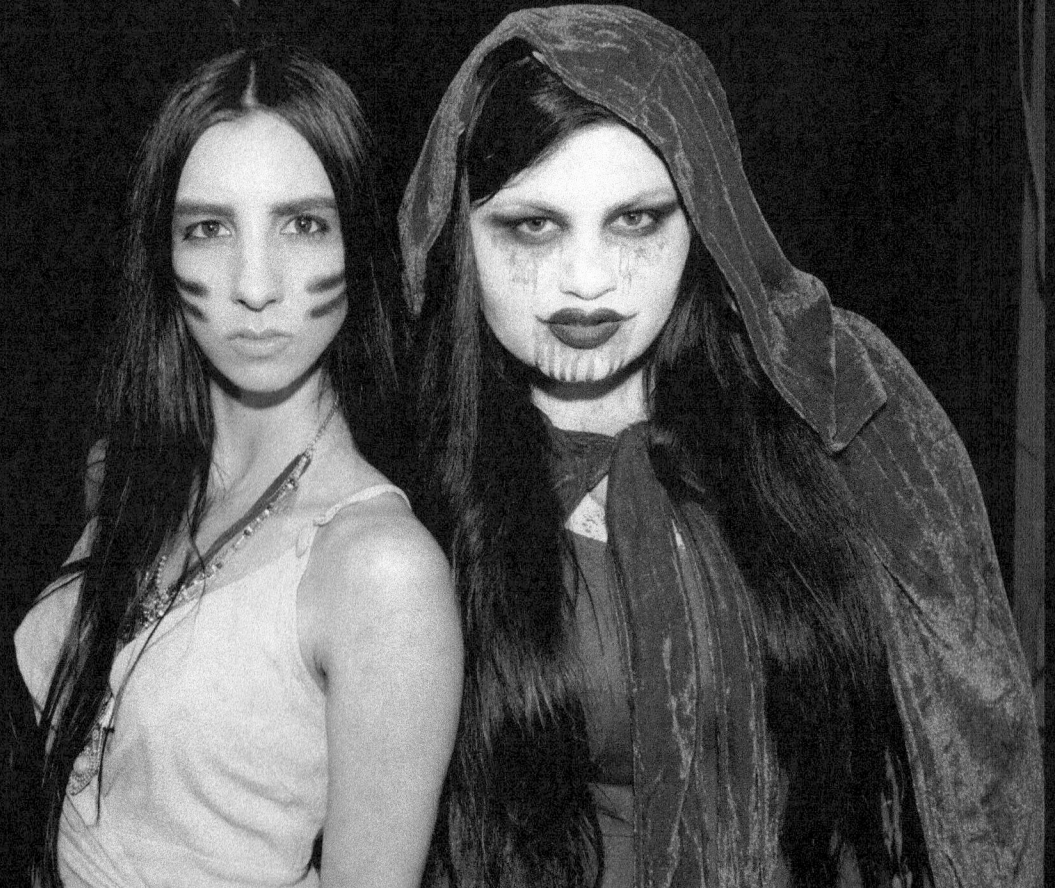

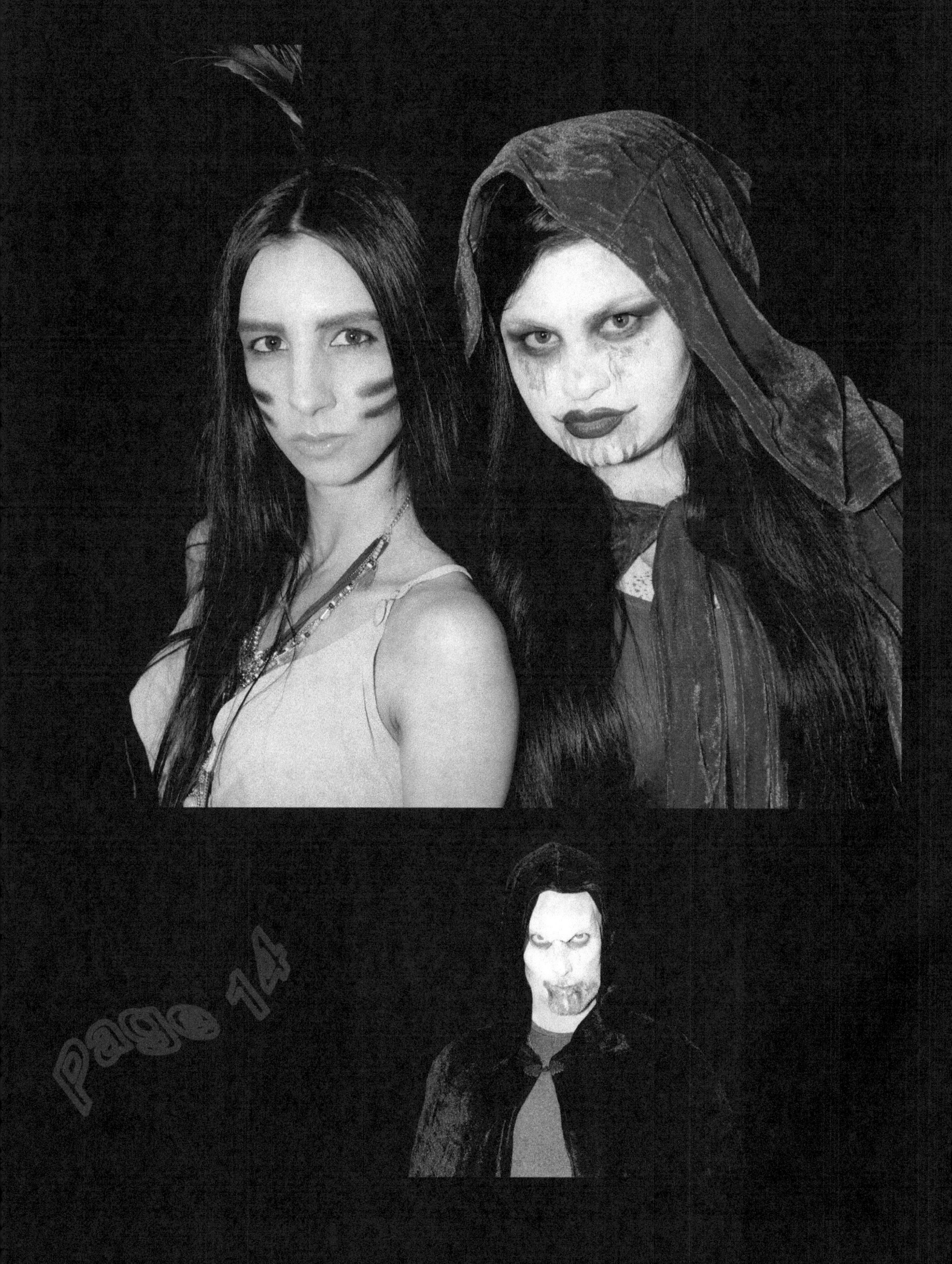

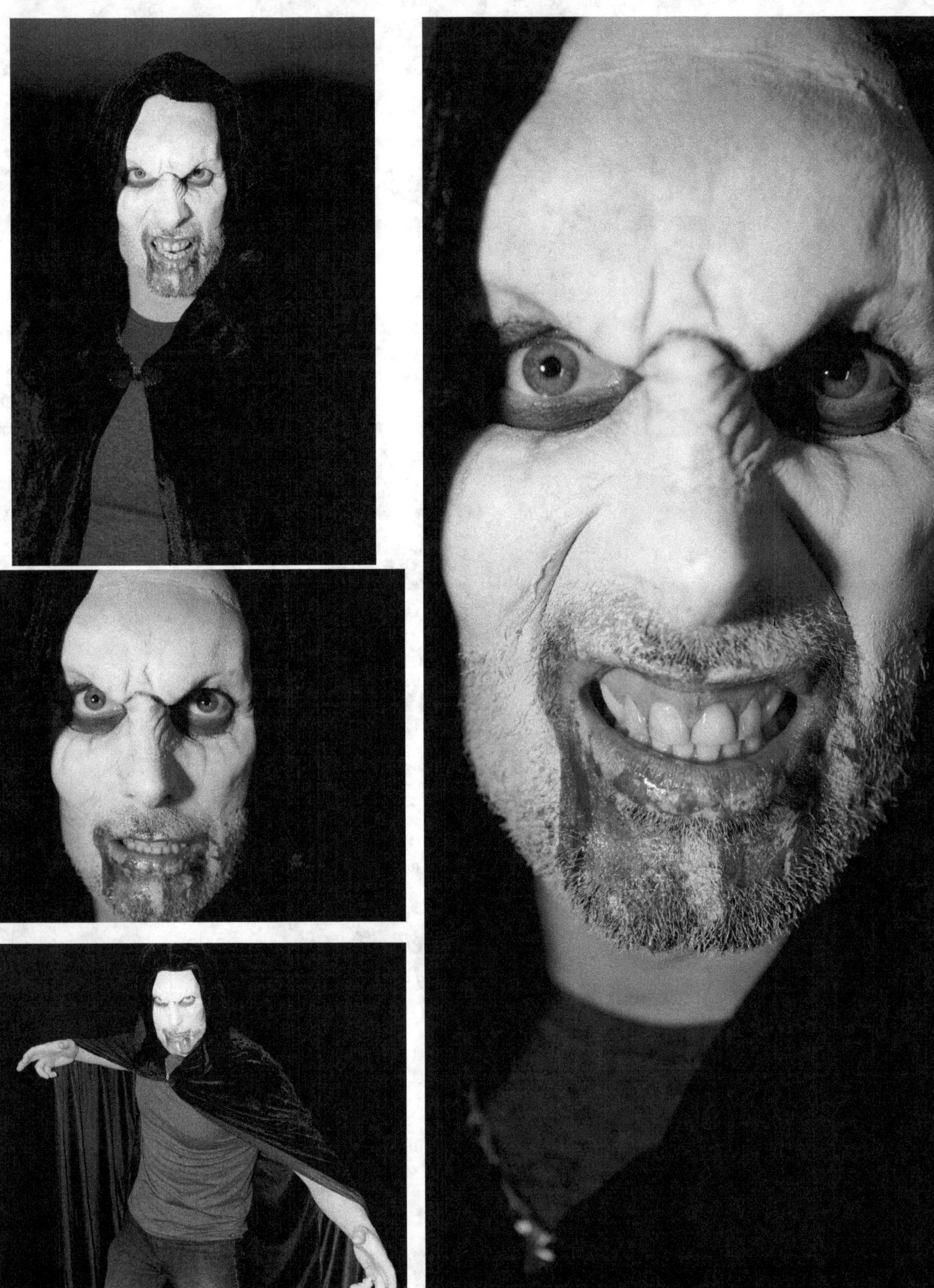

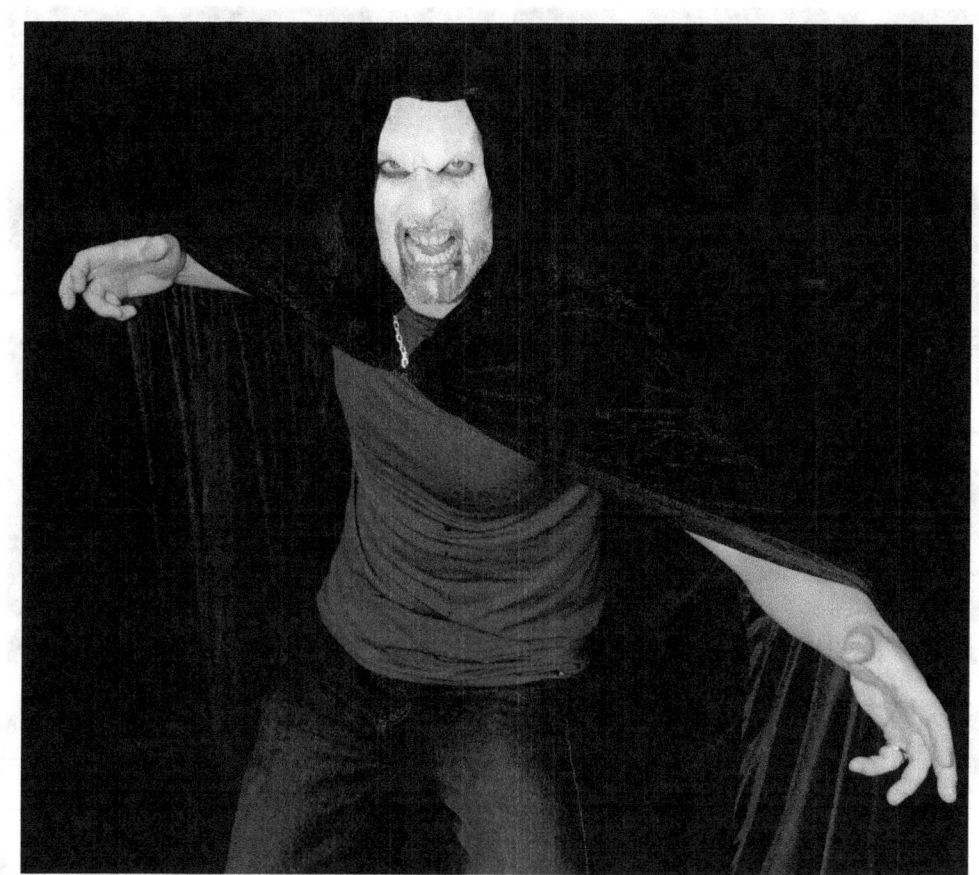
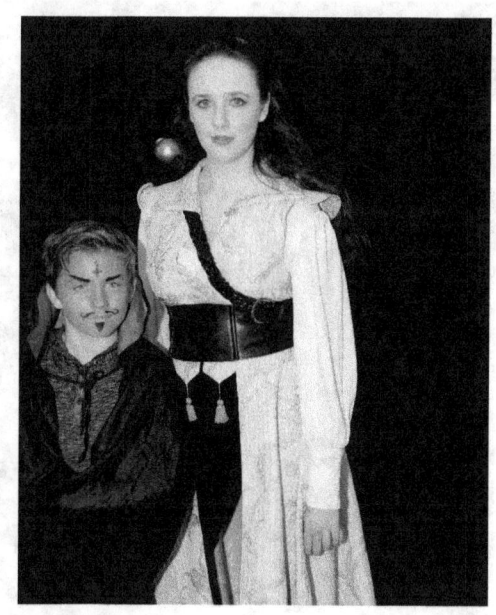

Page 16

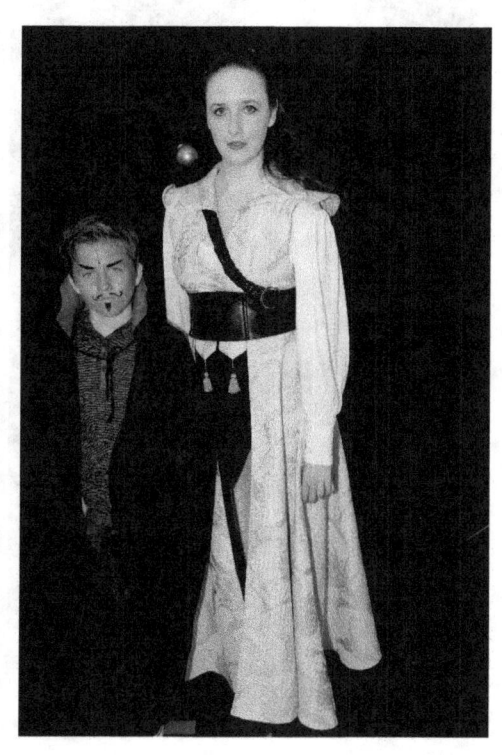
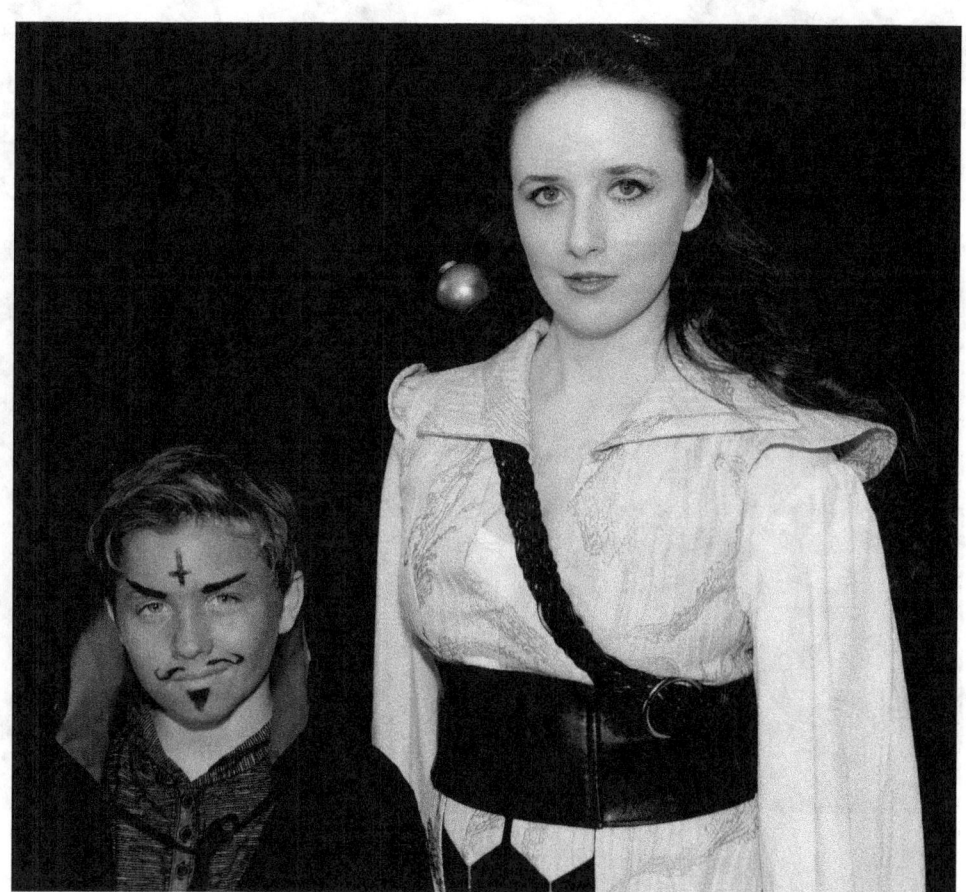

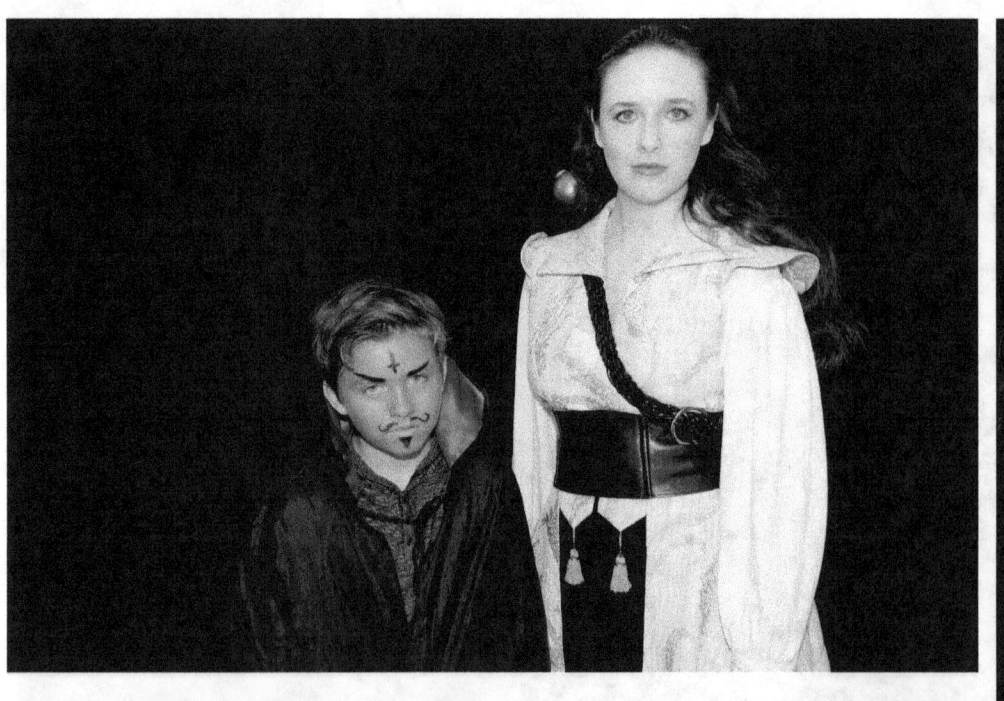
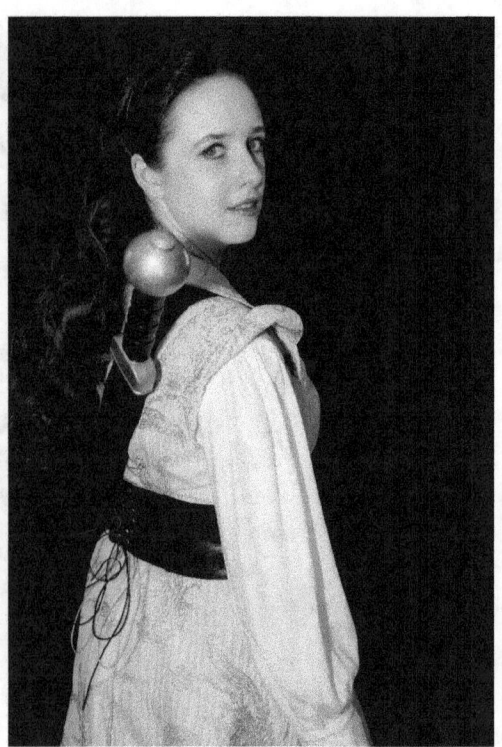
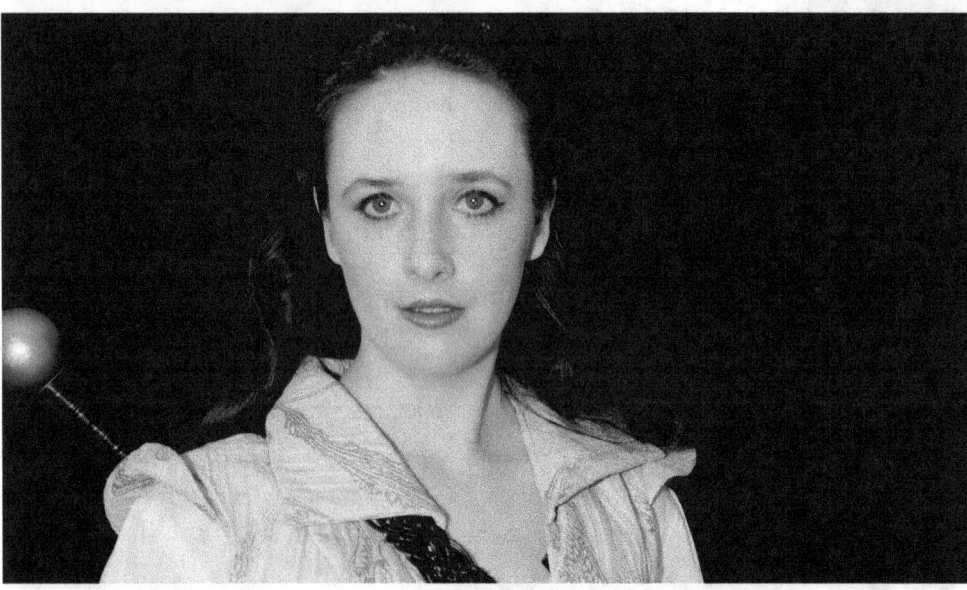
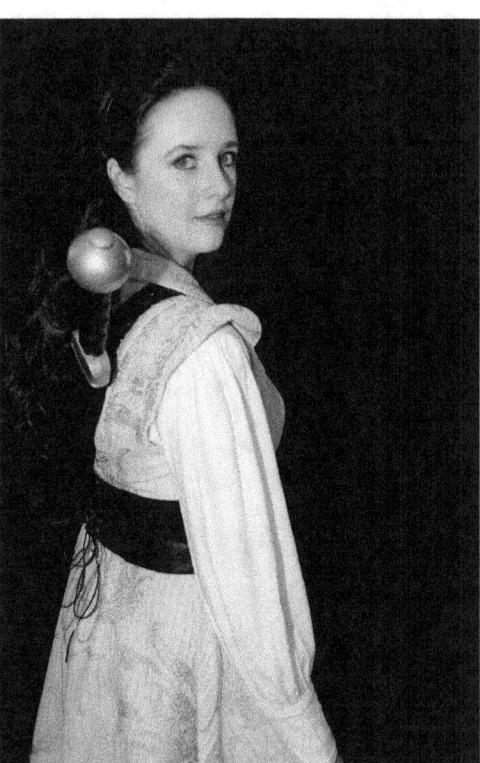
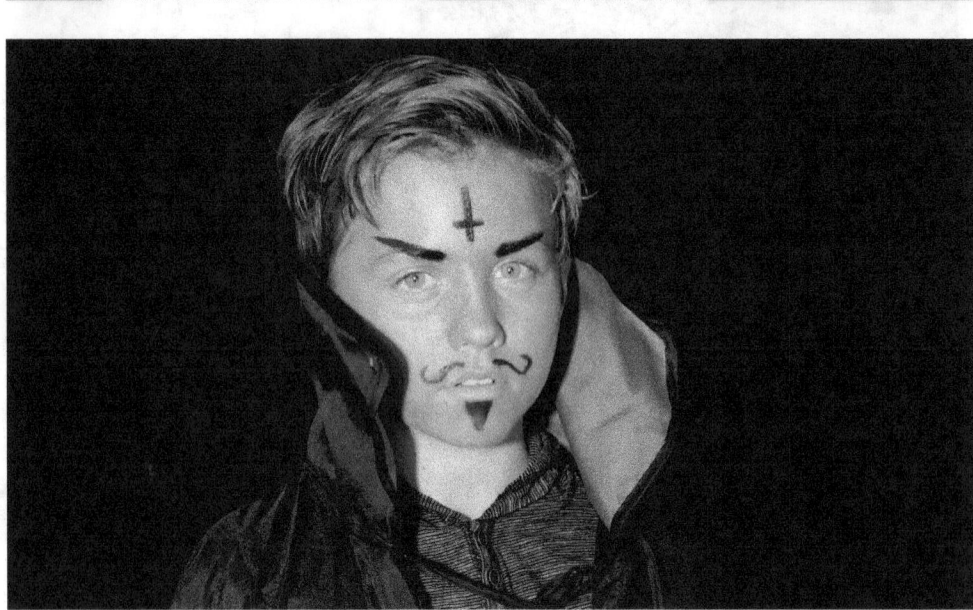

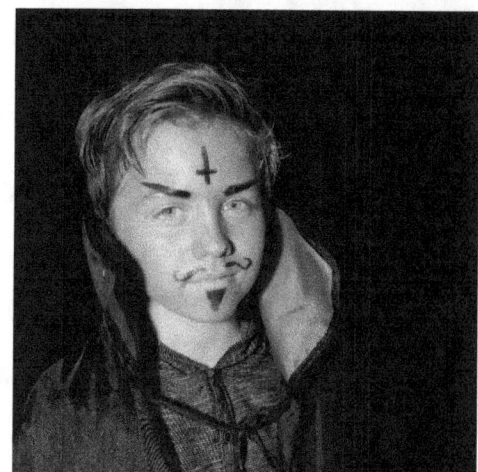
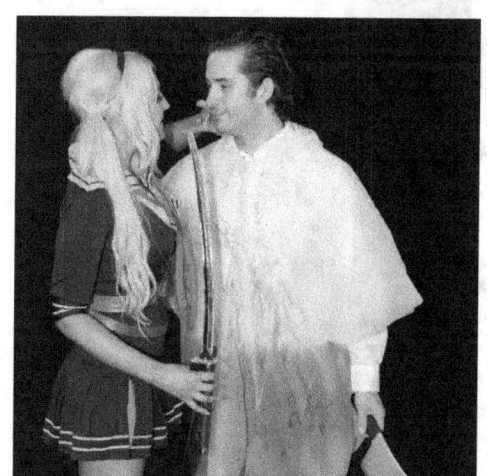
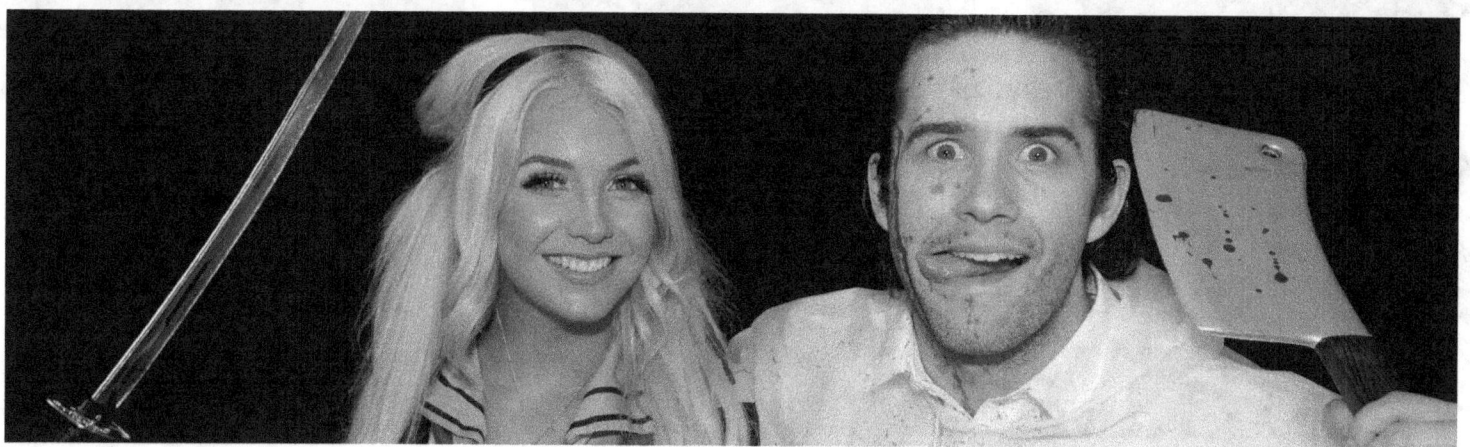

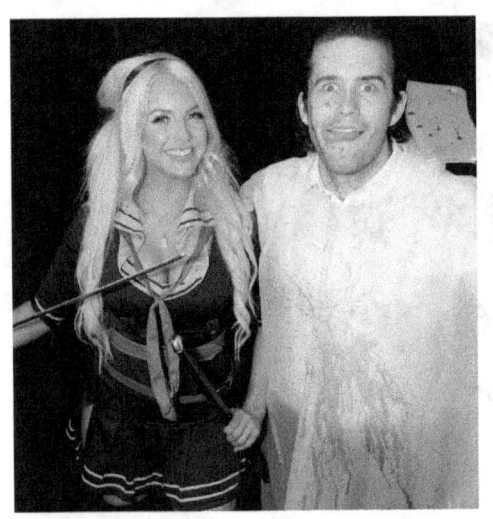

Page 21

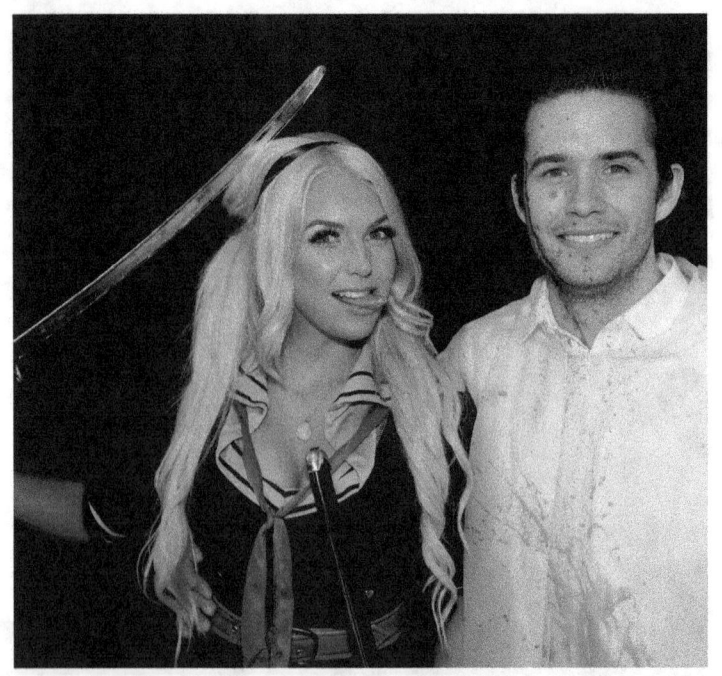
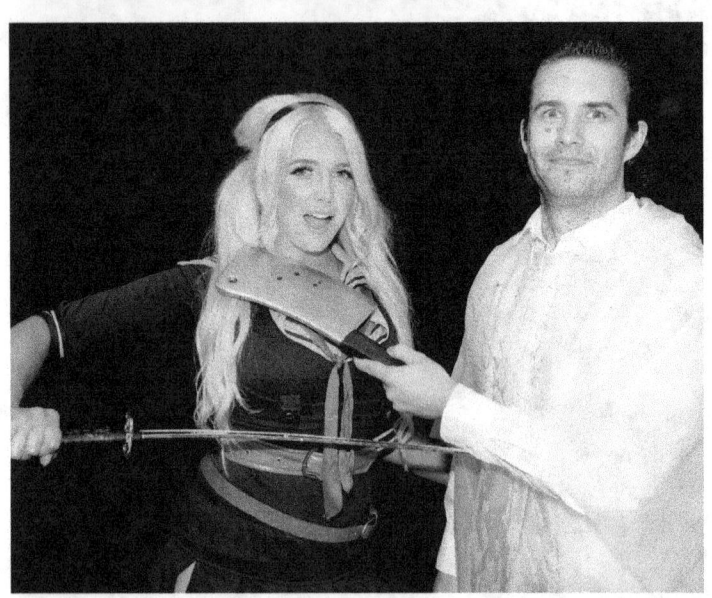
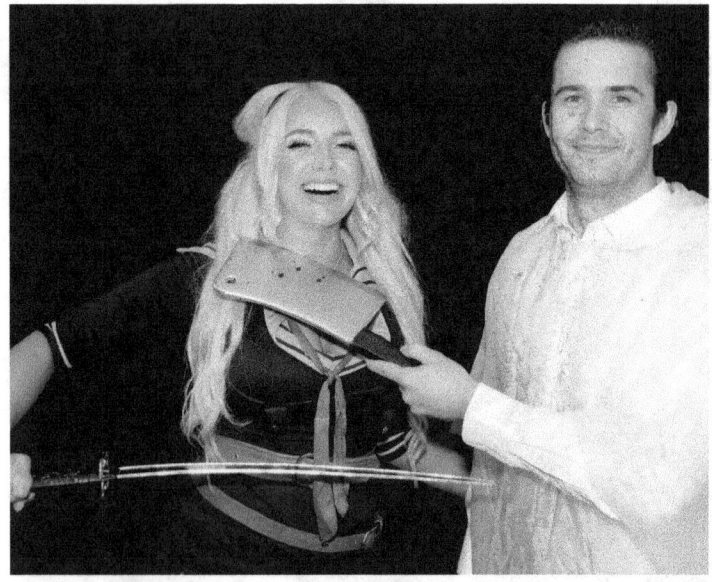
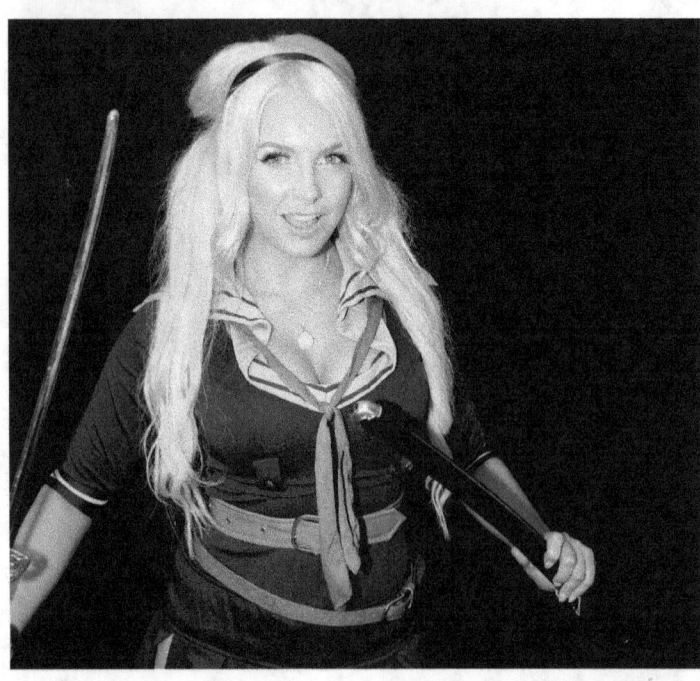
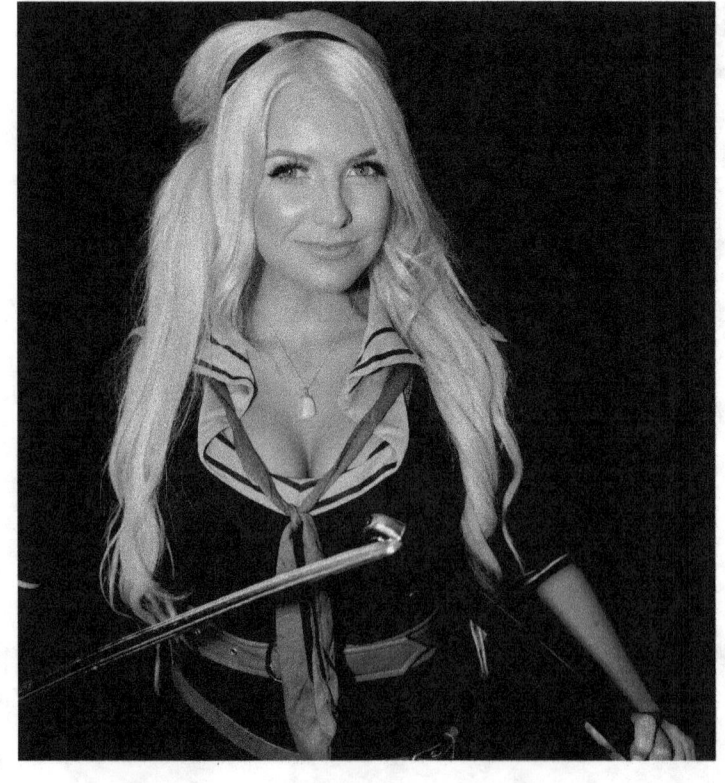

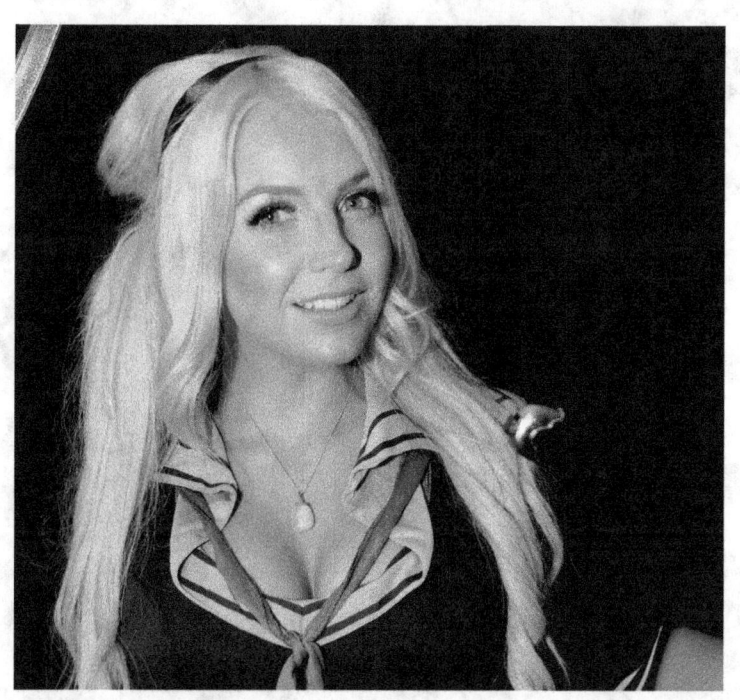
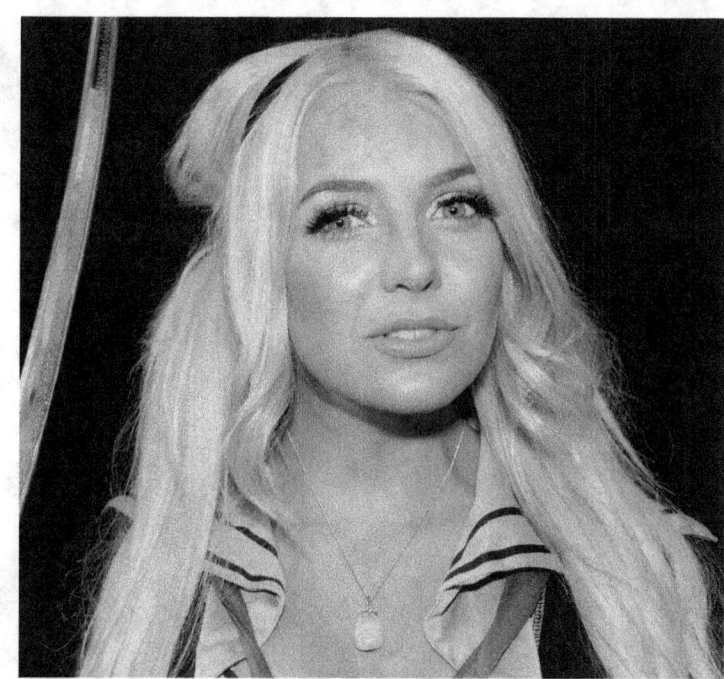

Page 22

Page 23

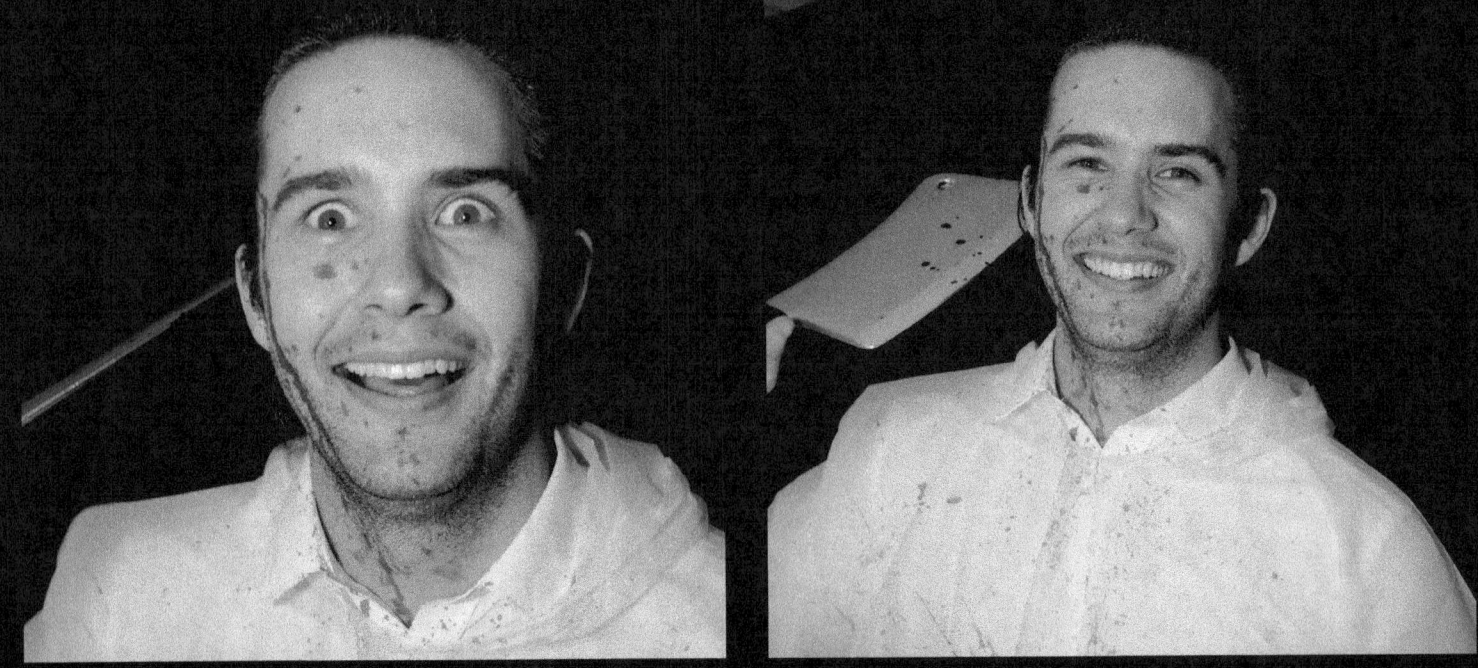

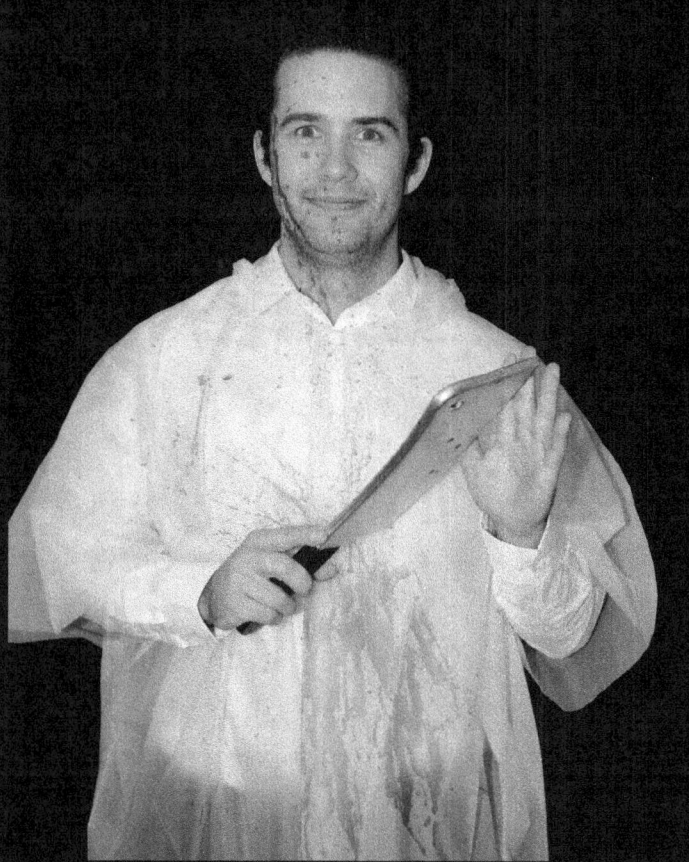
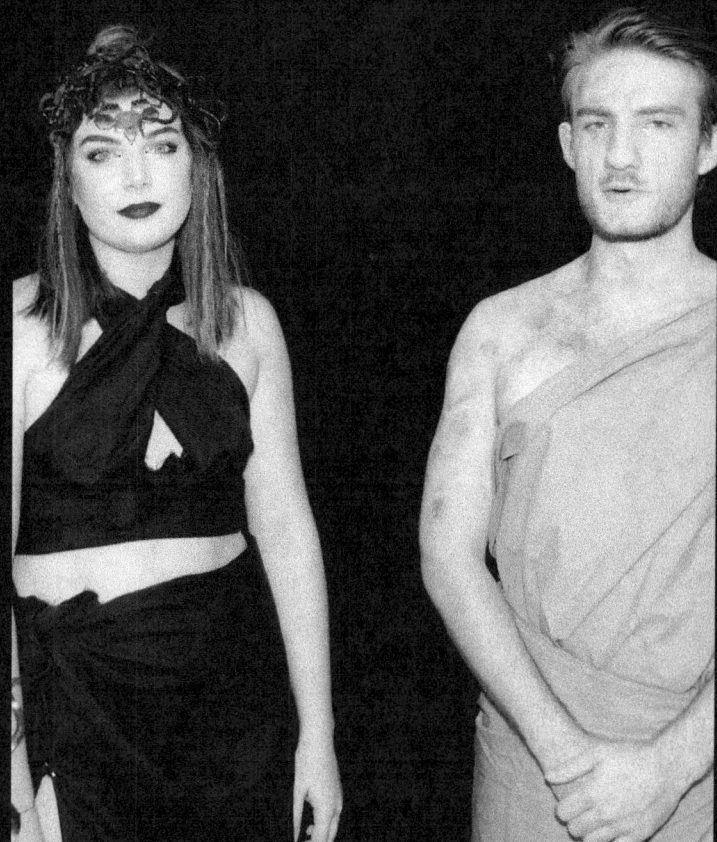

Page 24

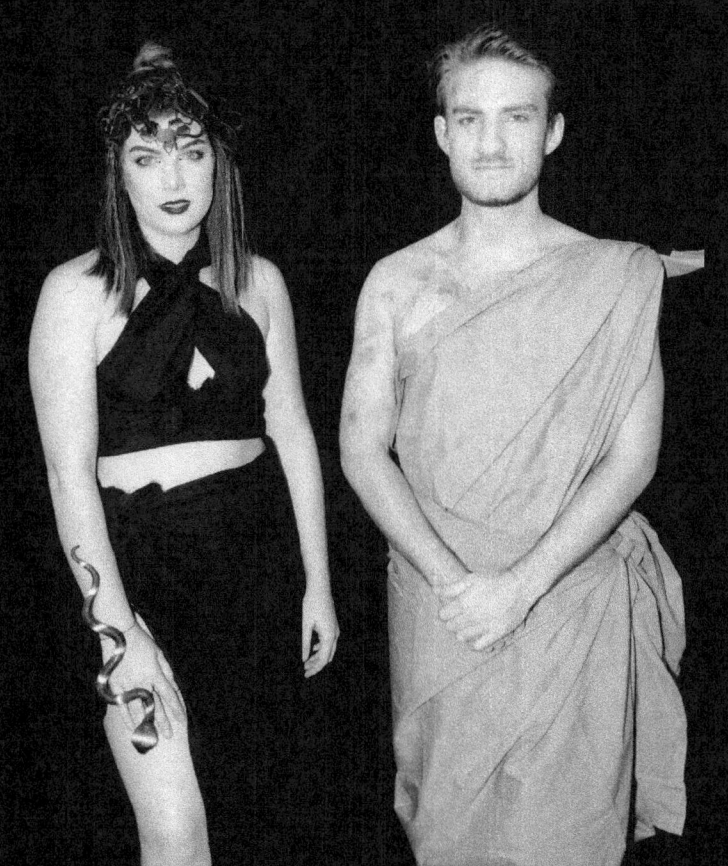
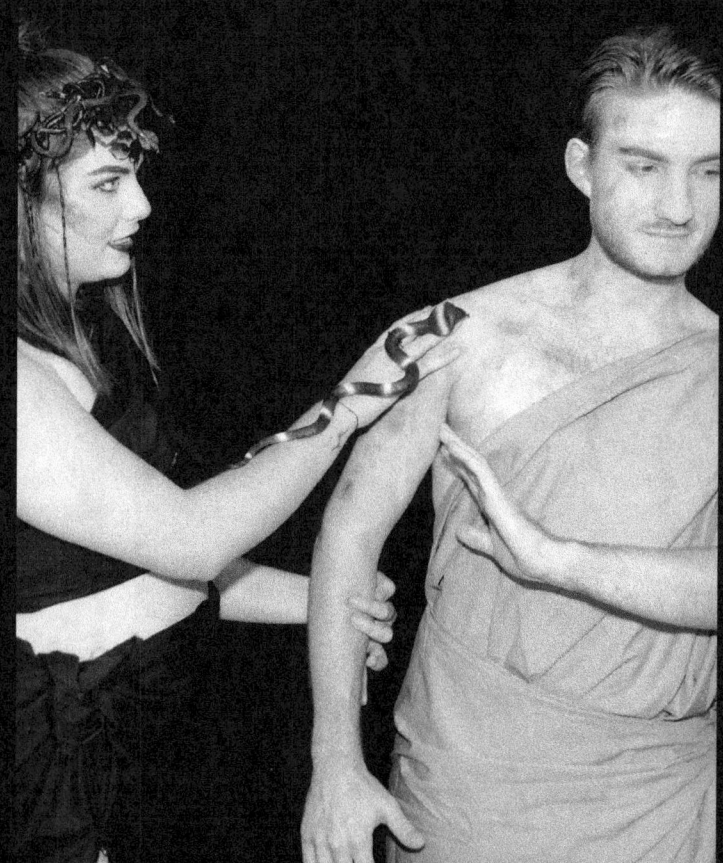

Page 25

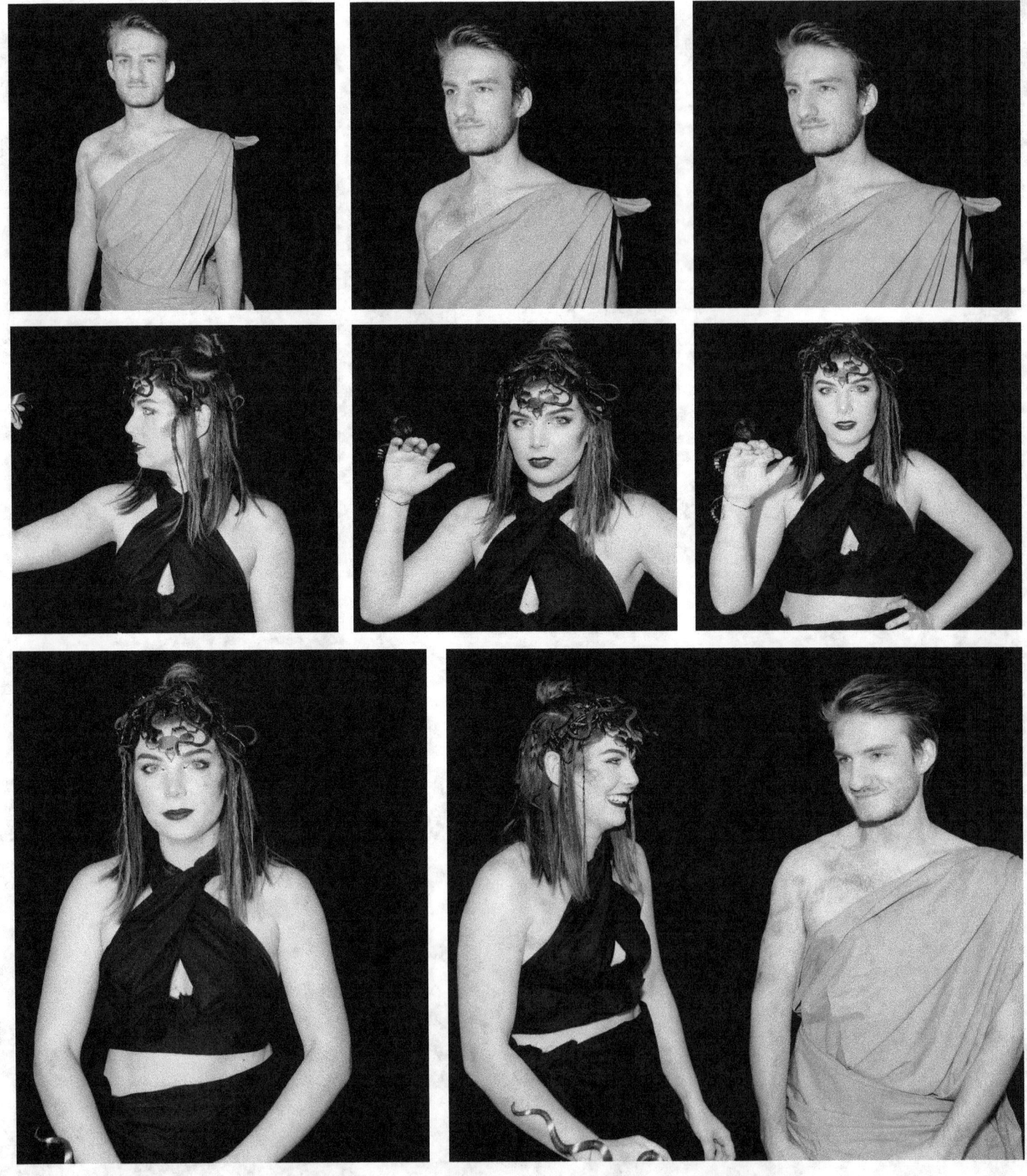

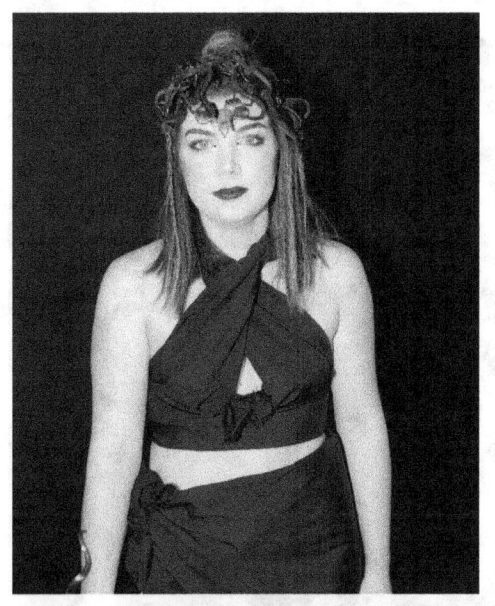
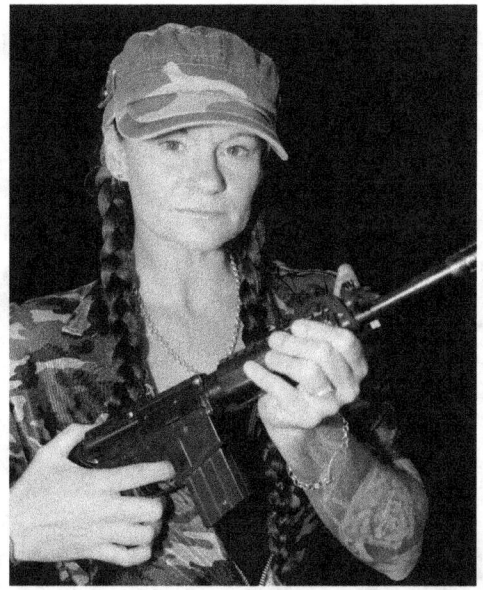
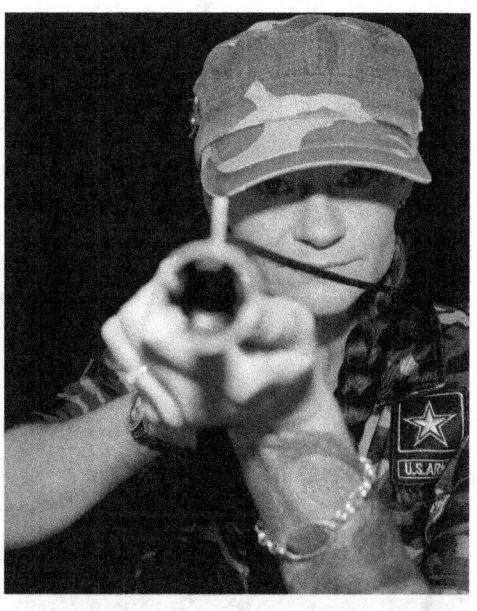
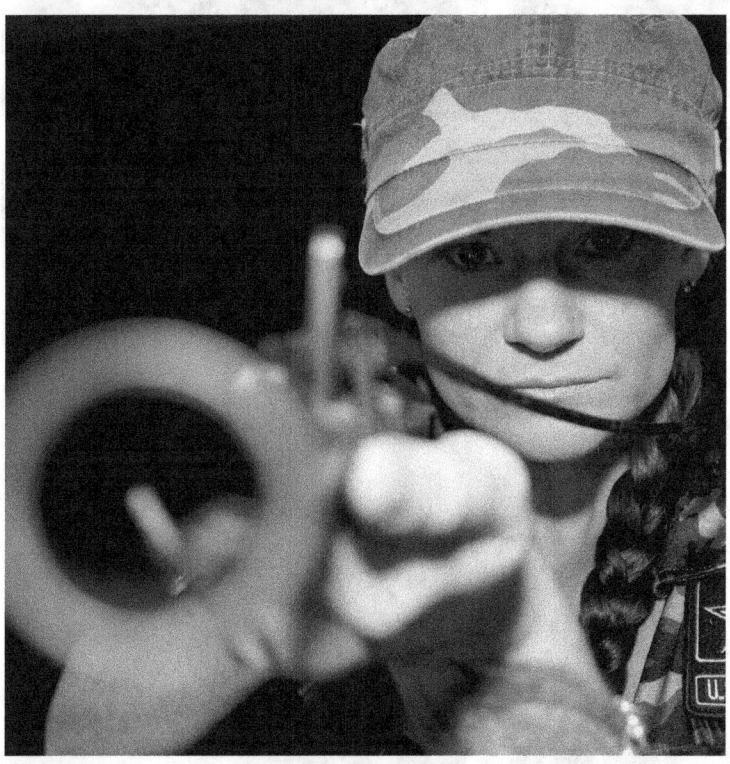
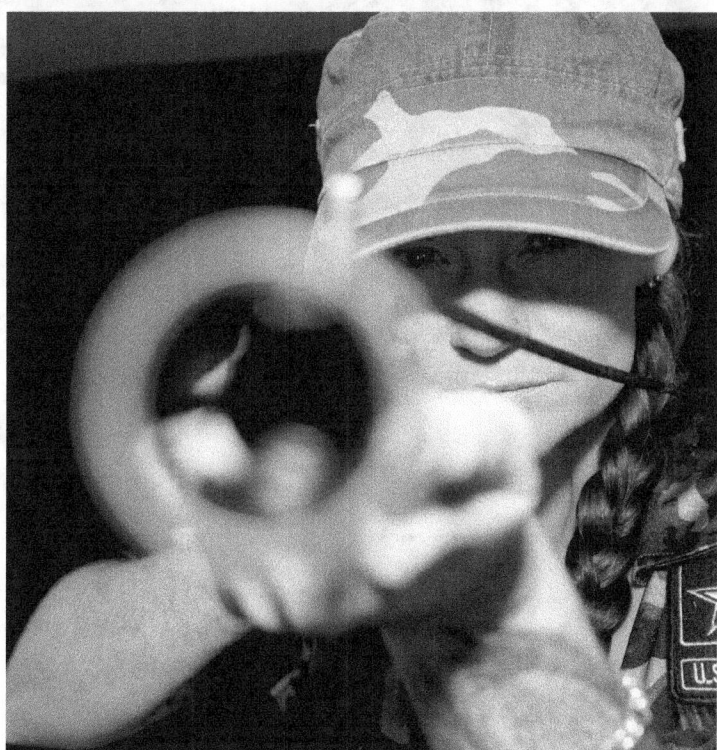
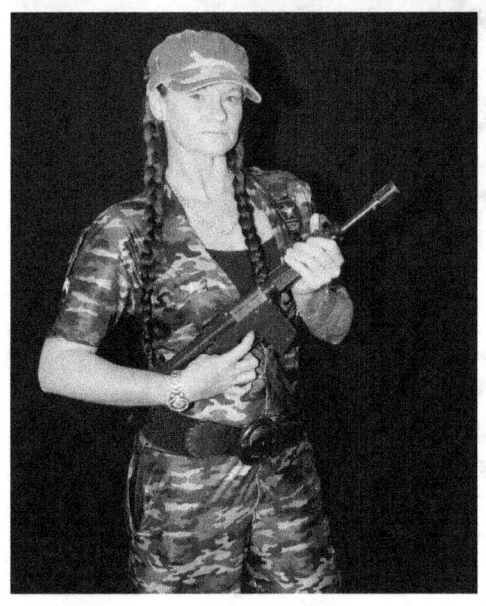
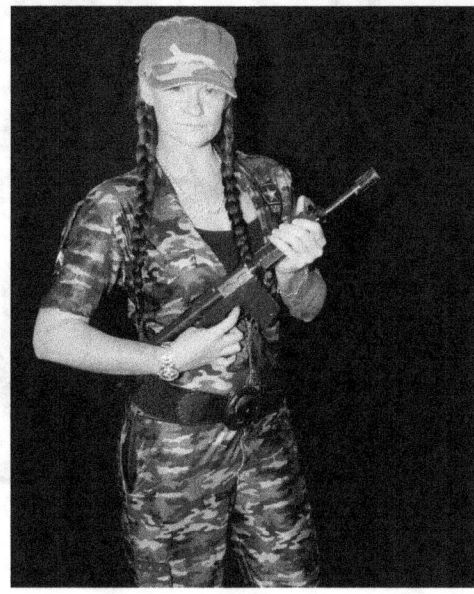
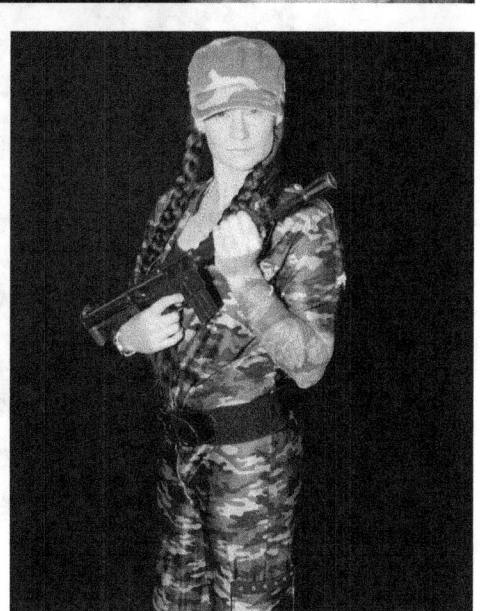

Page 27

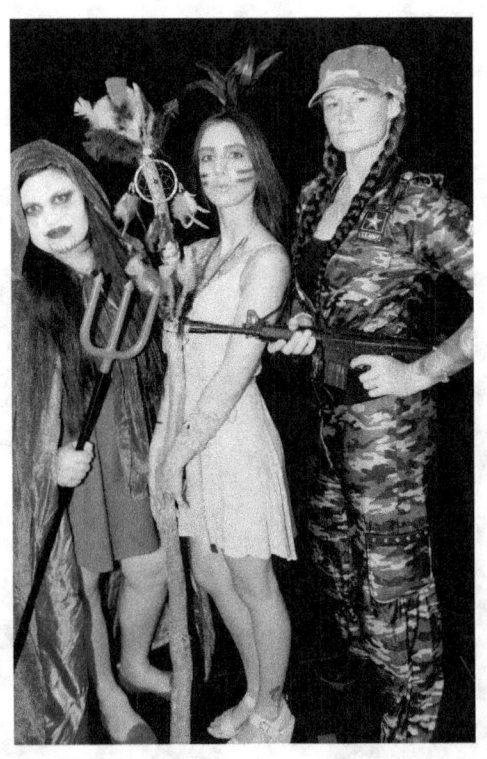
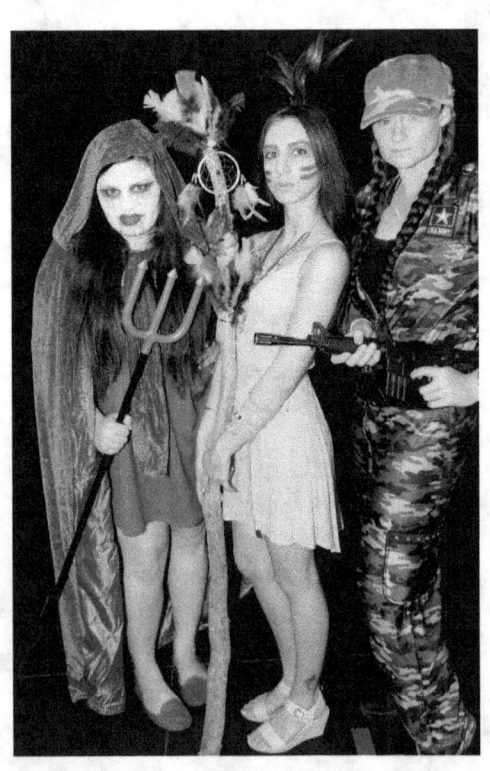

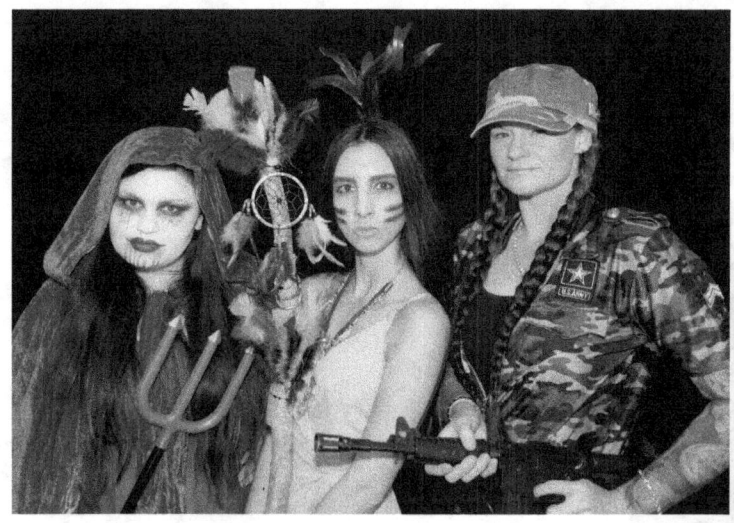
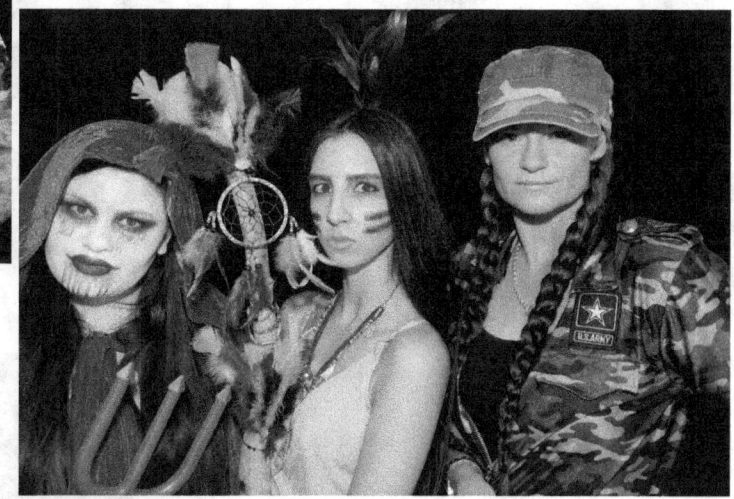
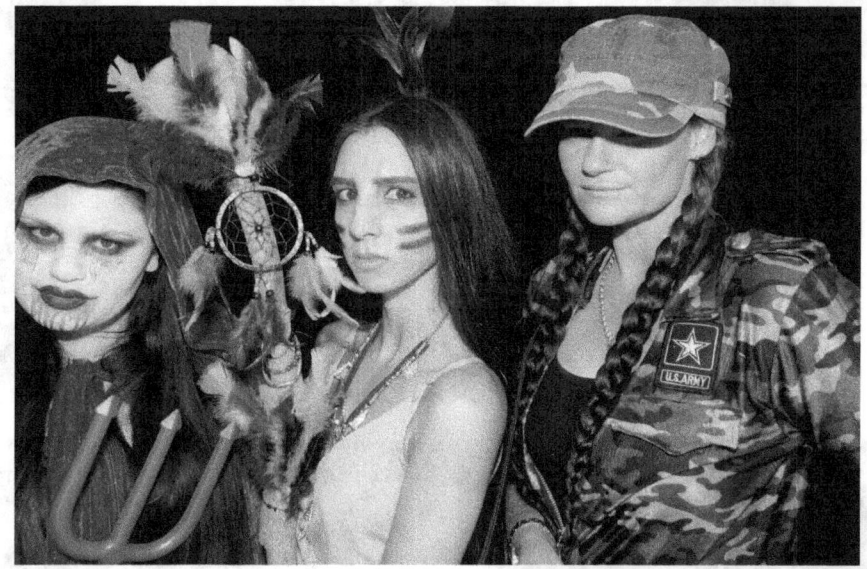

Page 28
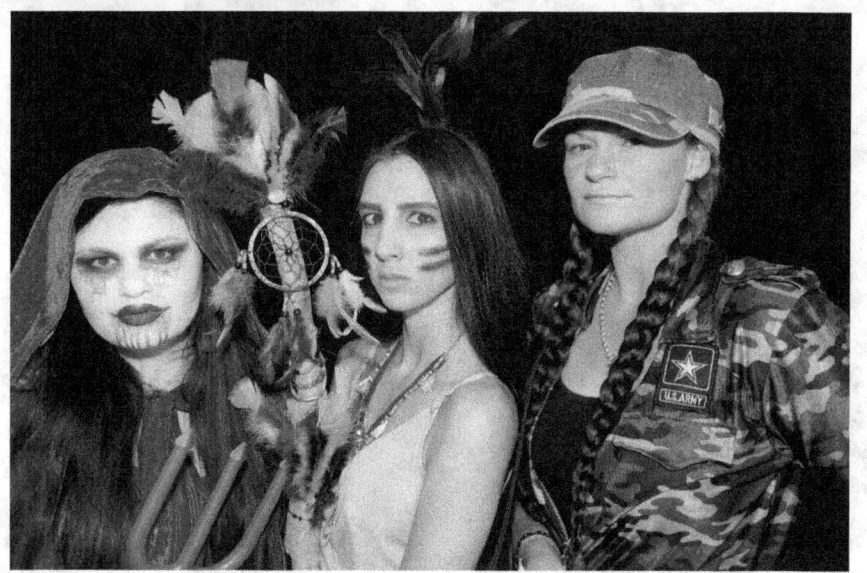

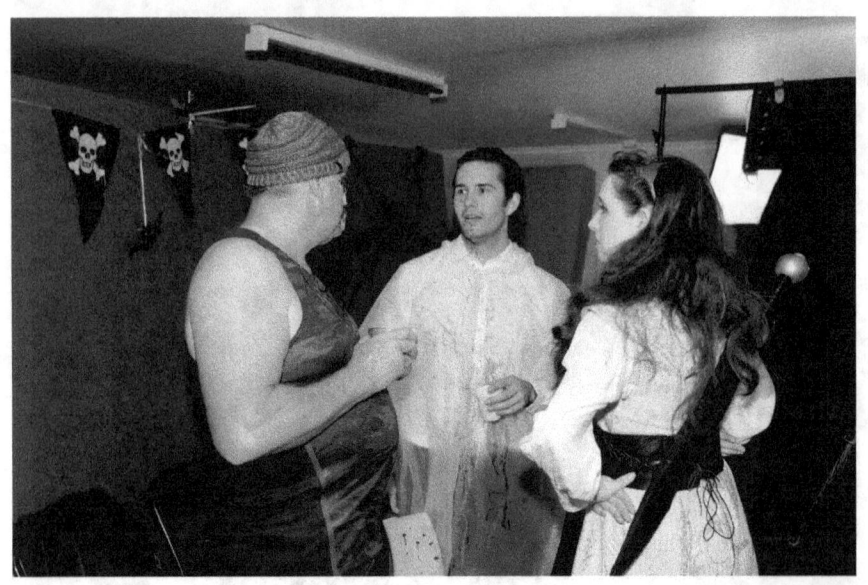

Page 29

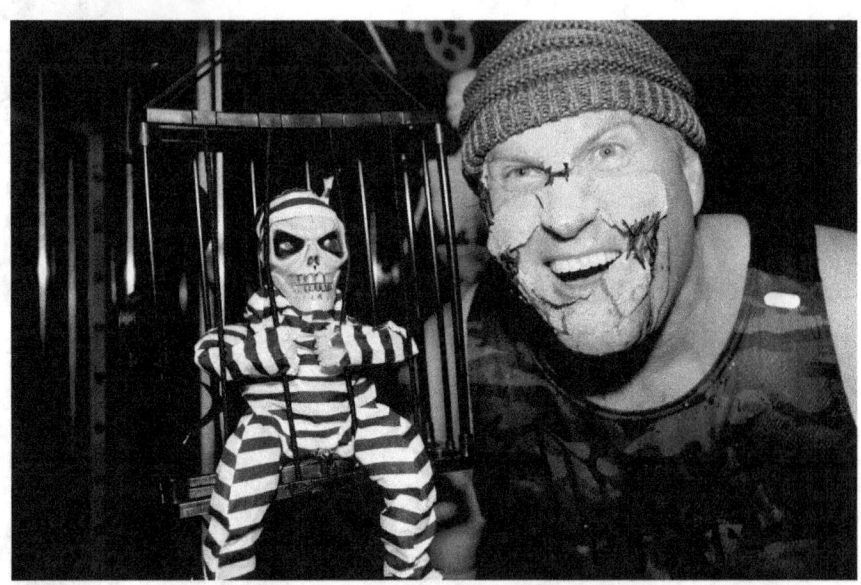

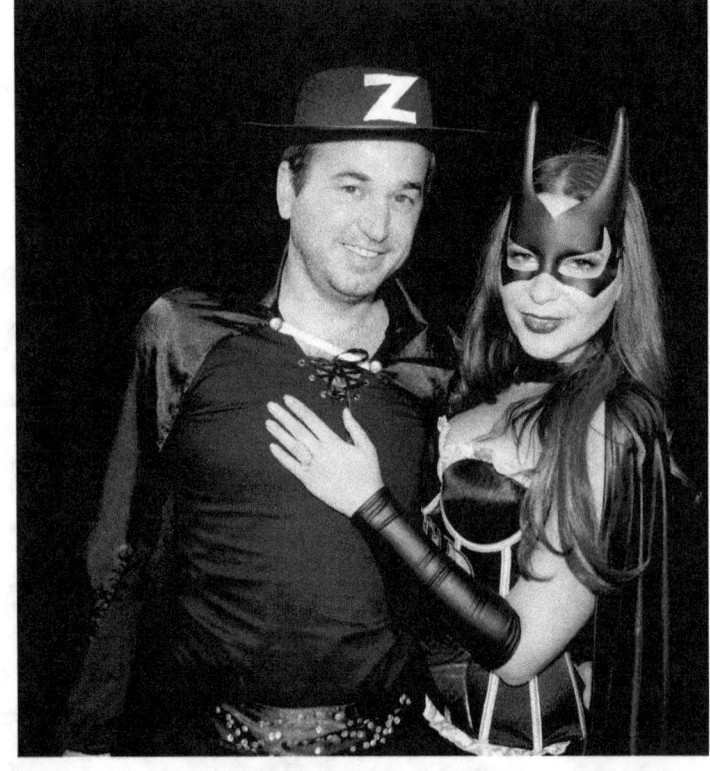

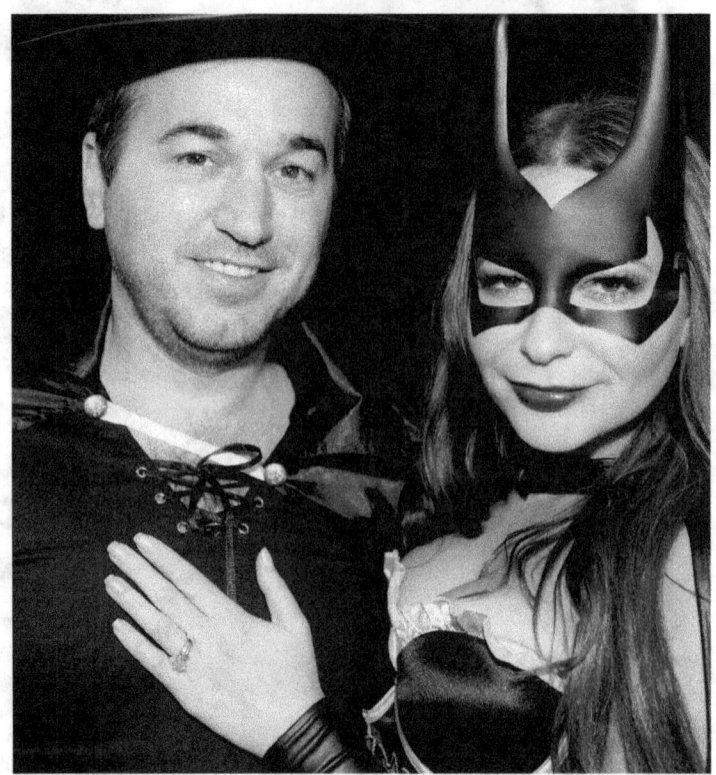

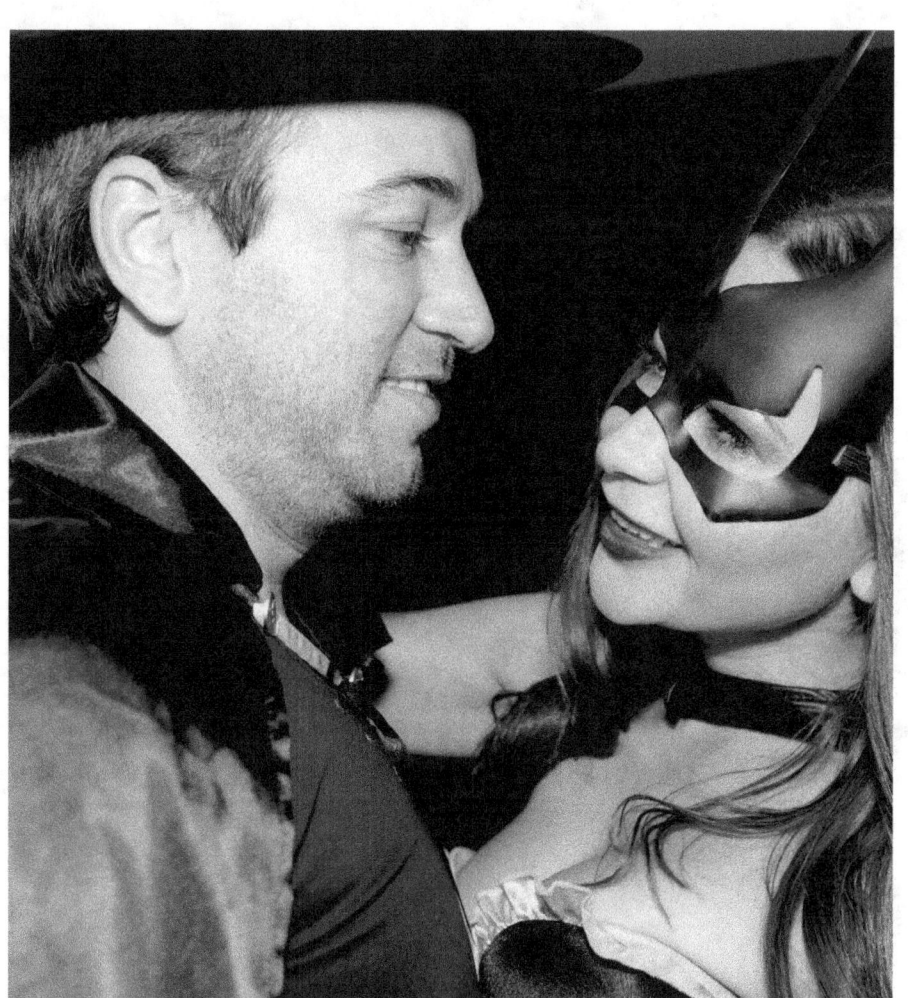

Page 30

Page 31

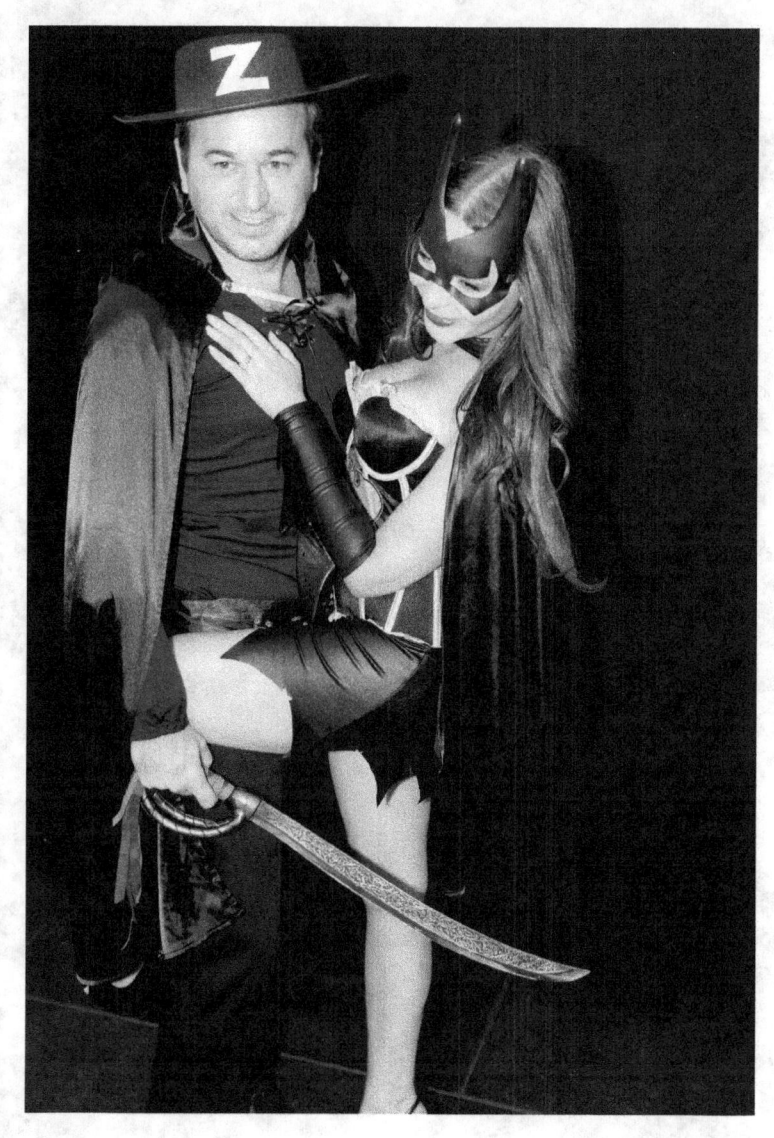

Page 32

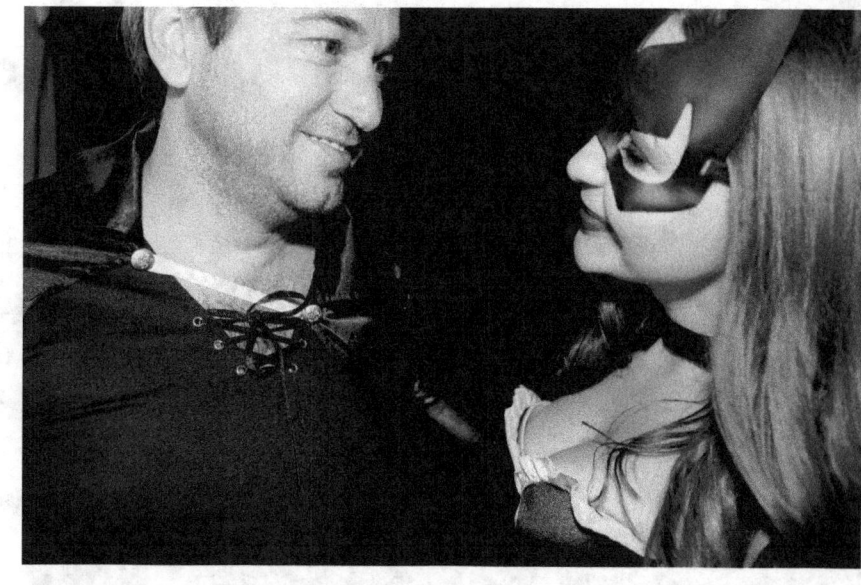

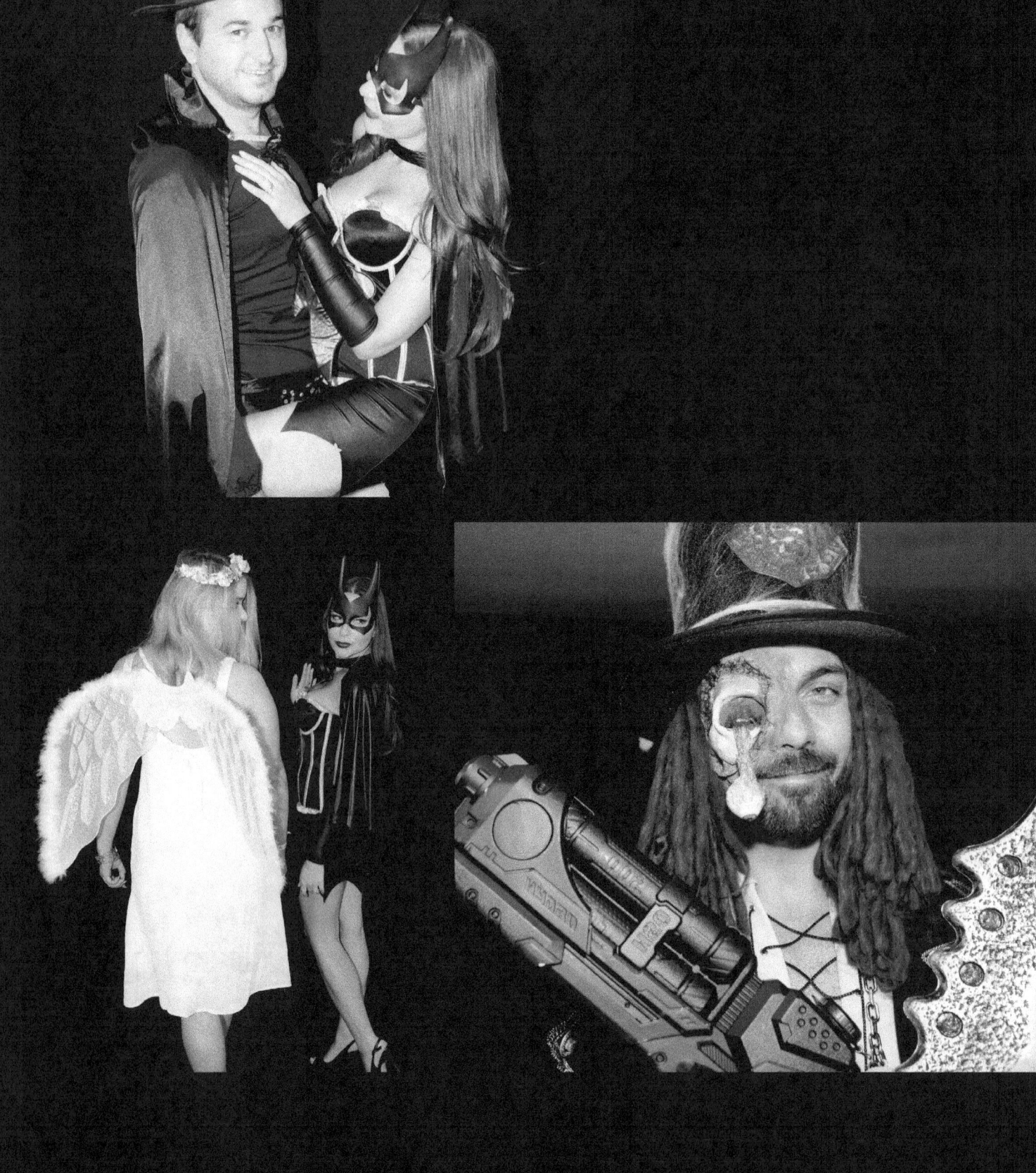

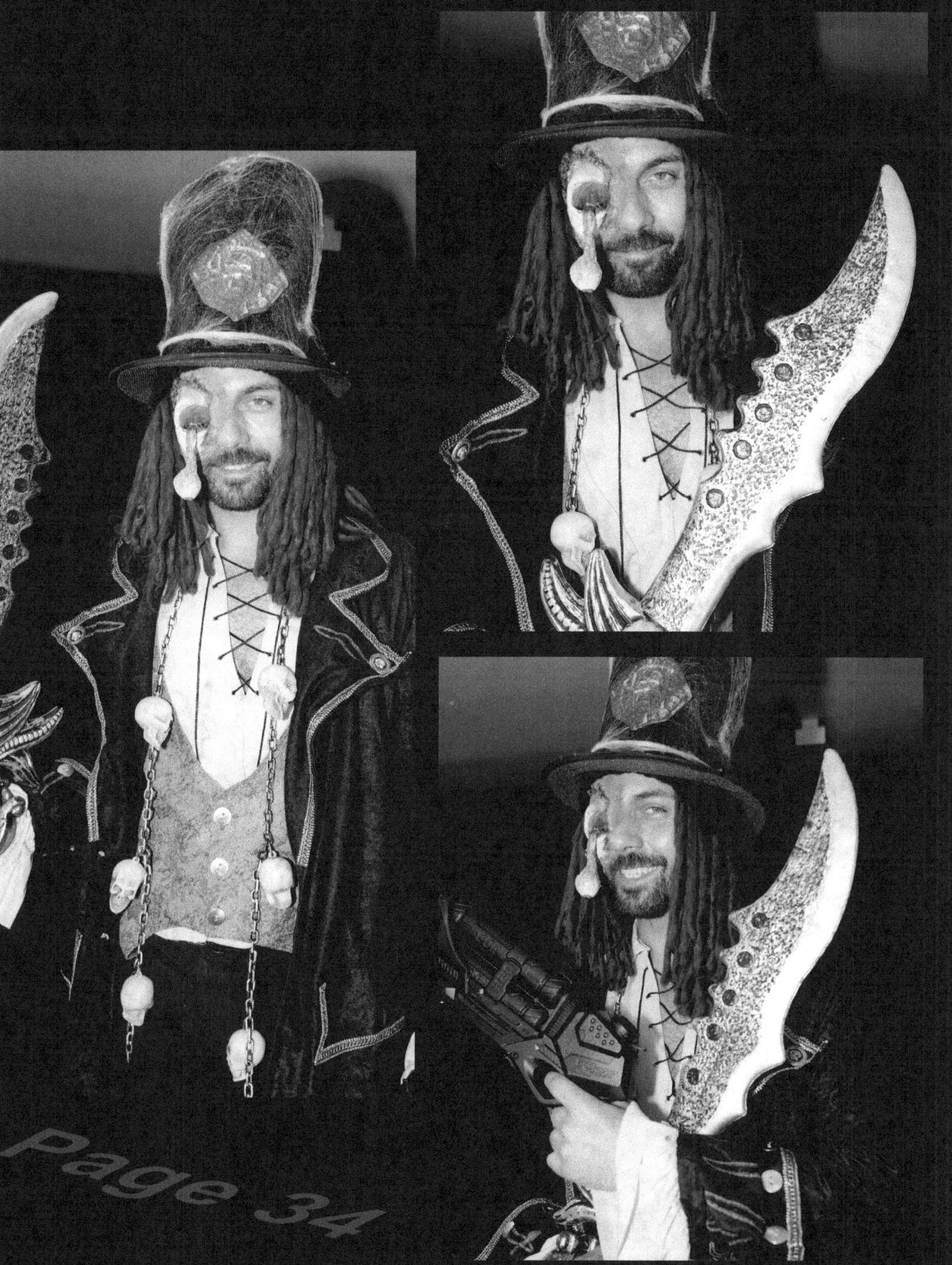

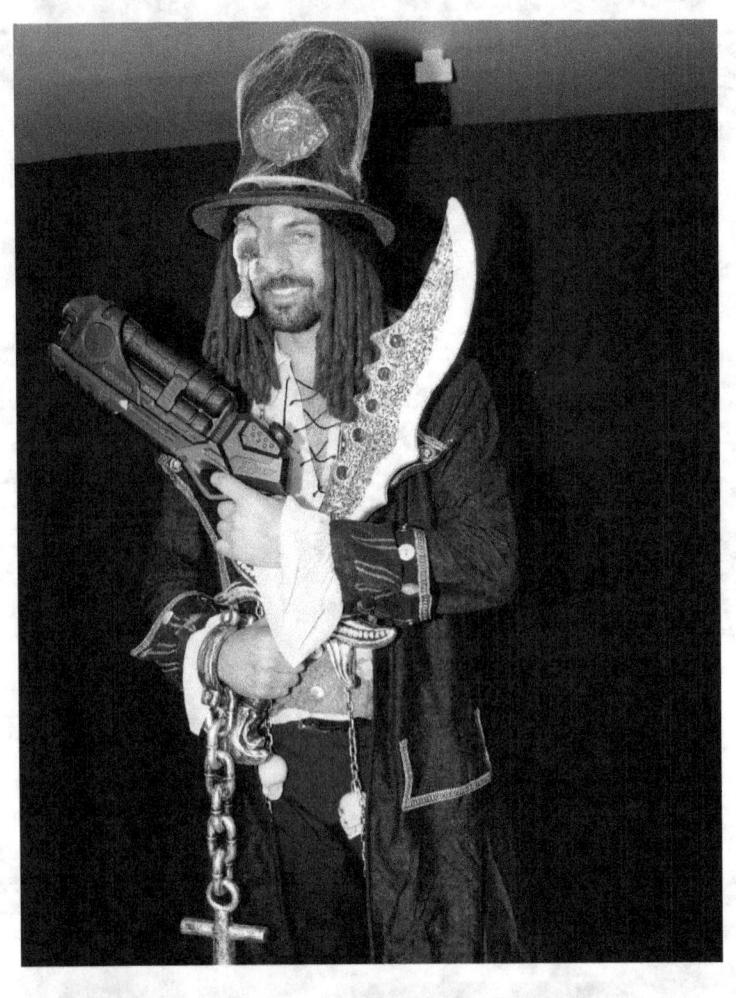
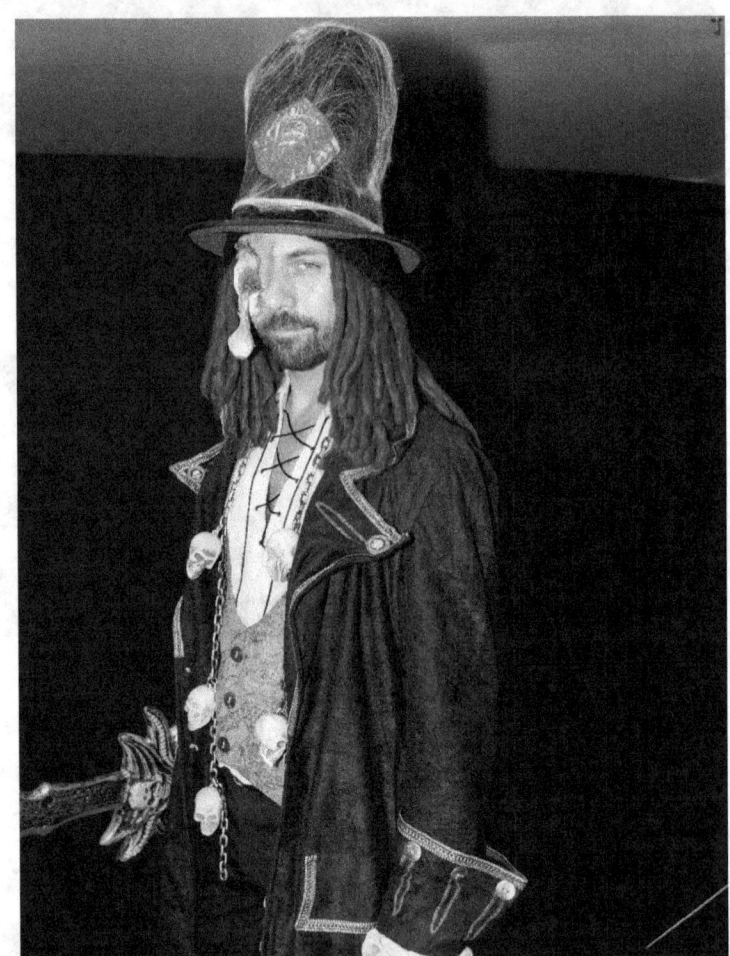
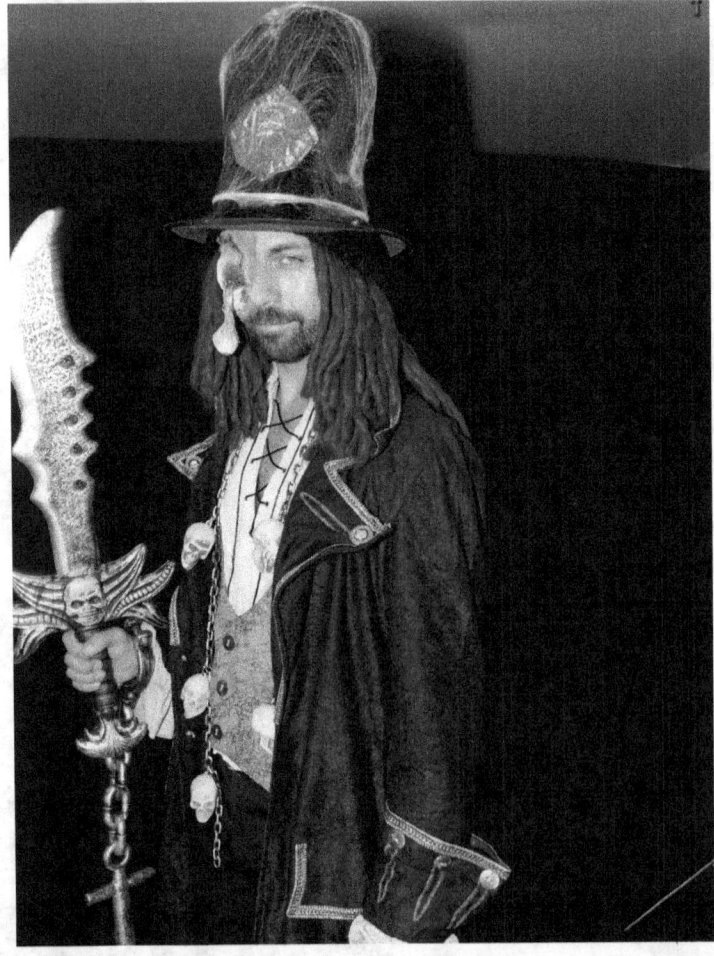
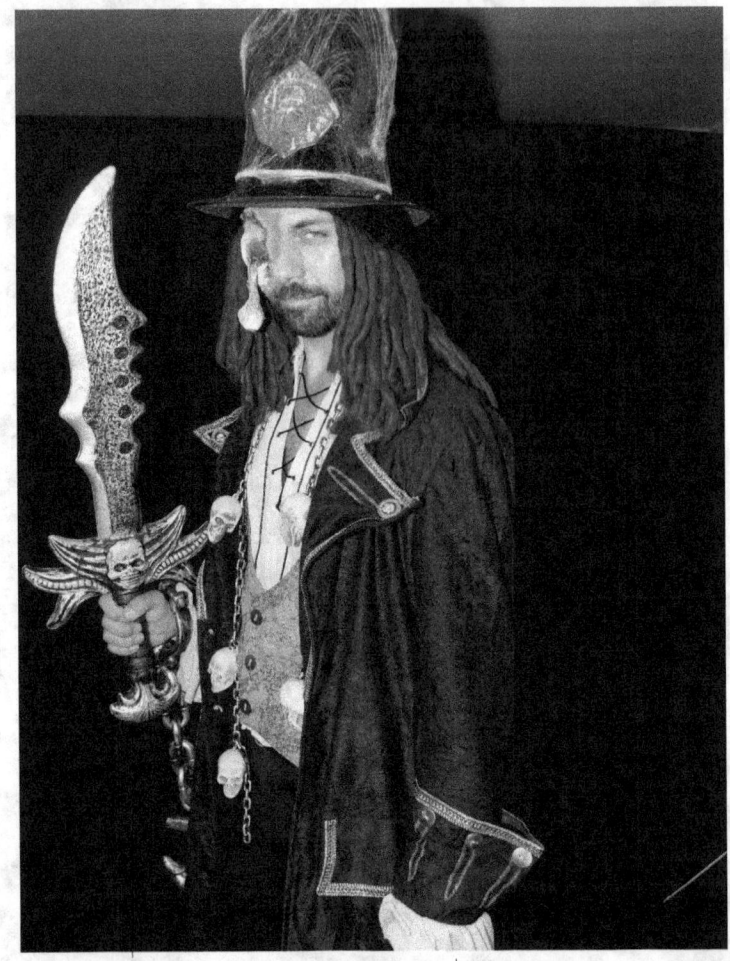

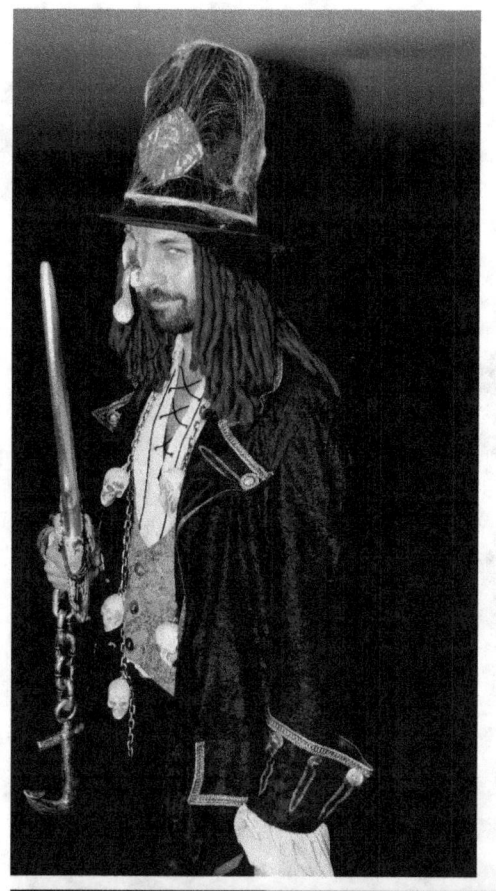
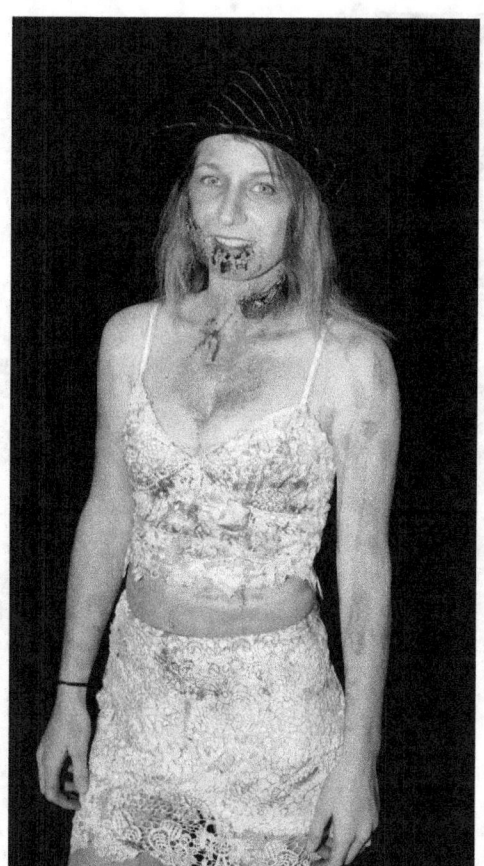
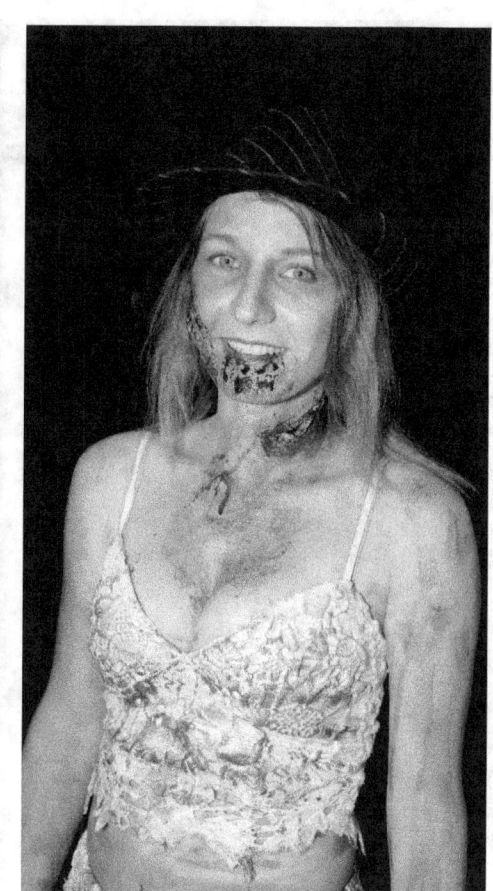
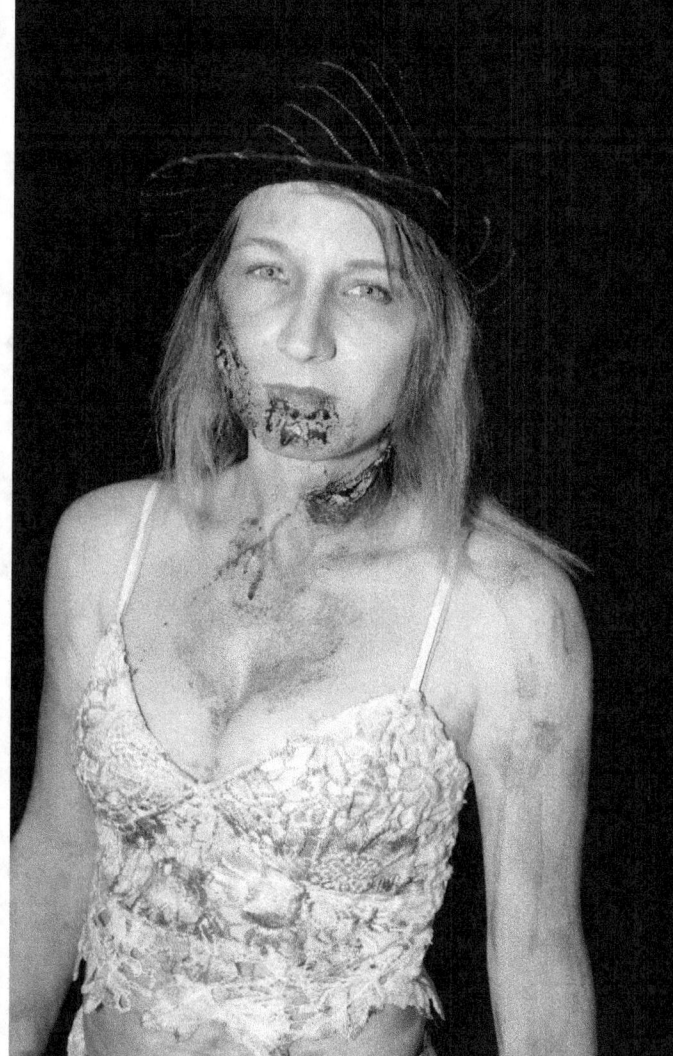
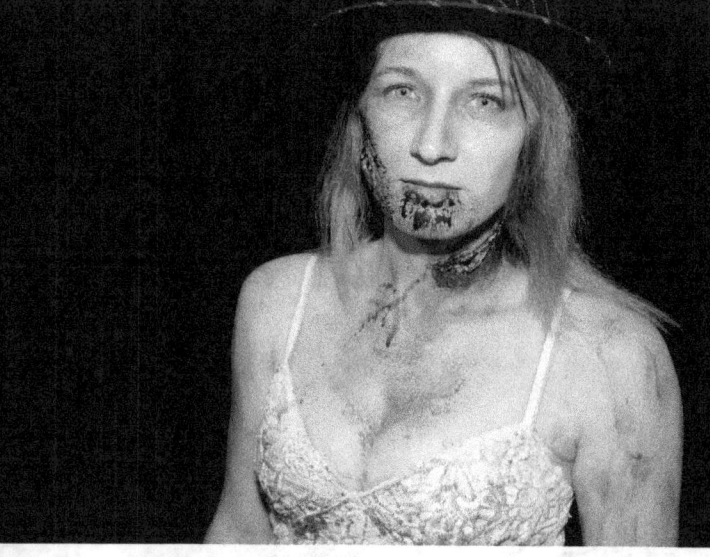

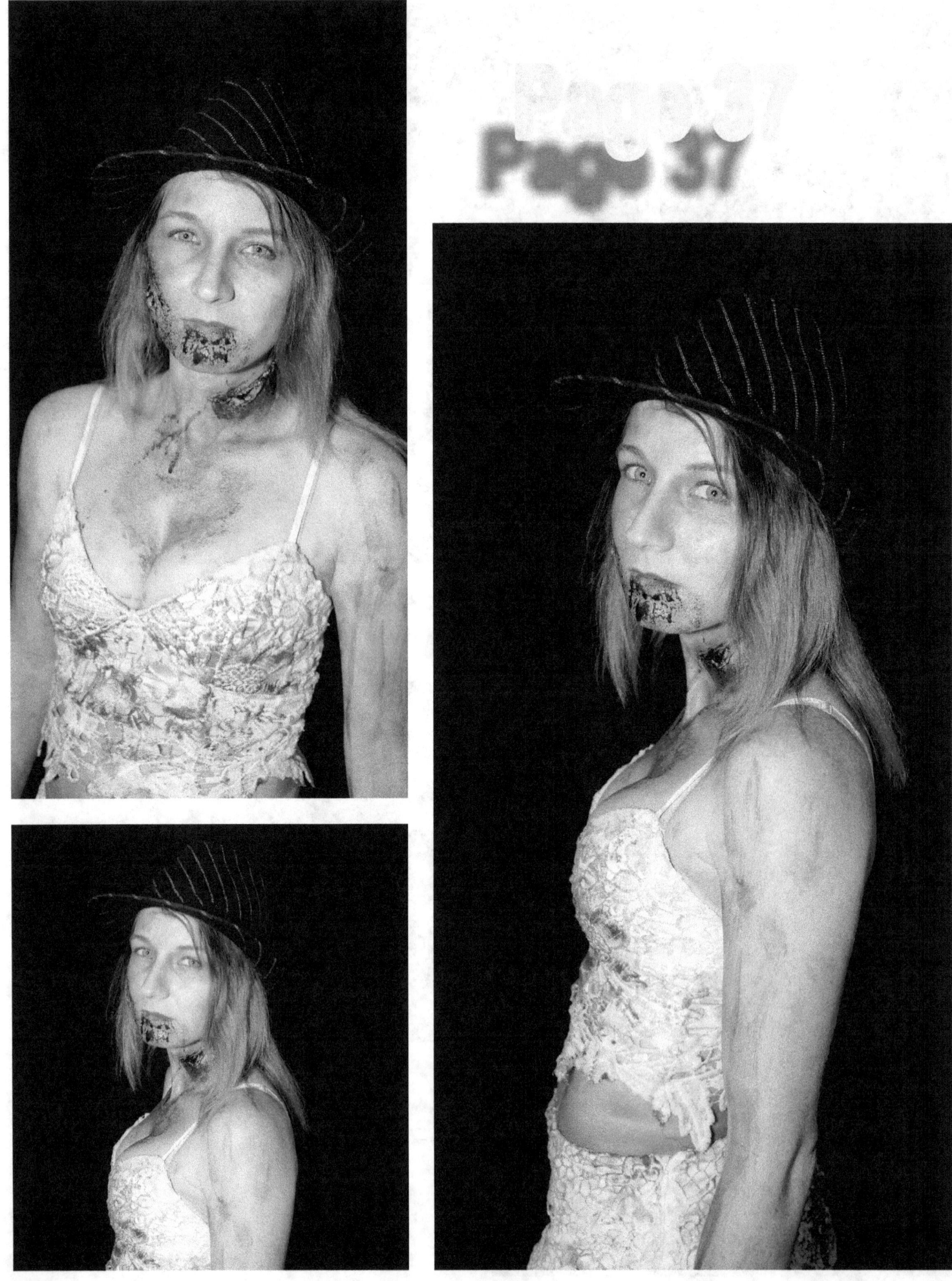

Page 37

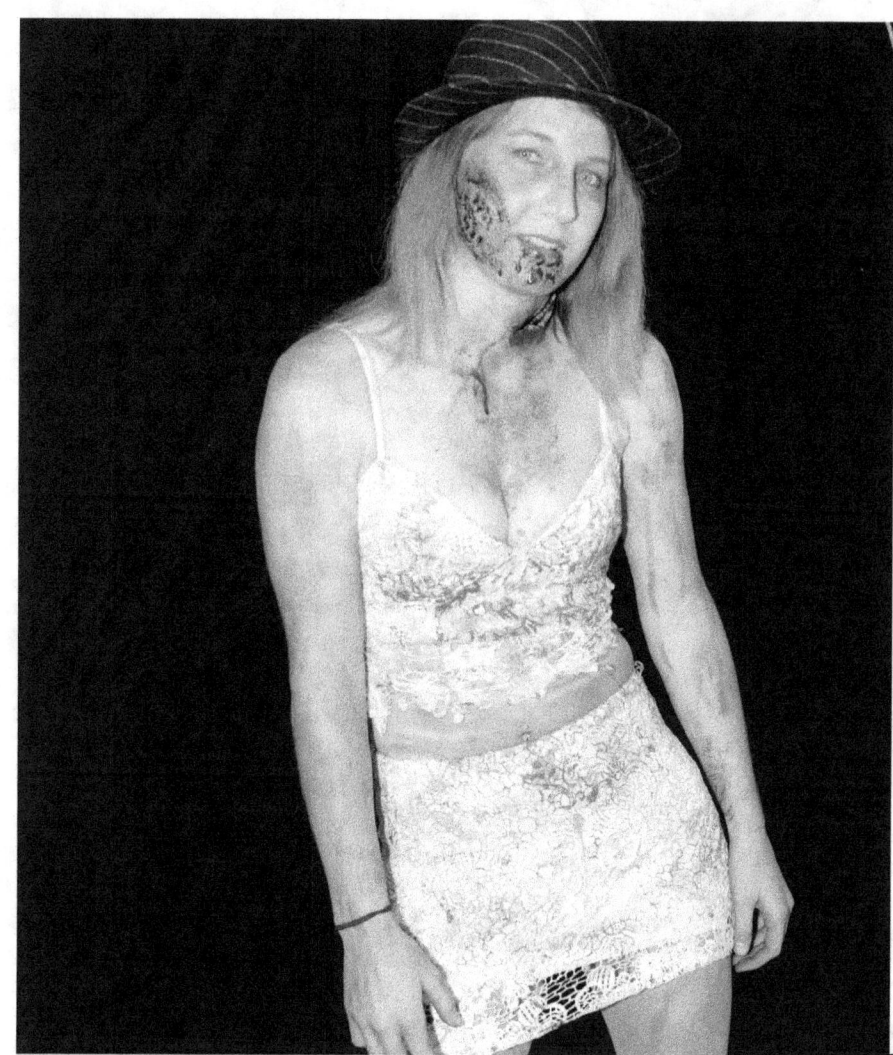
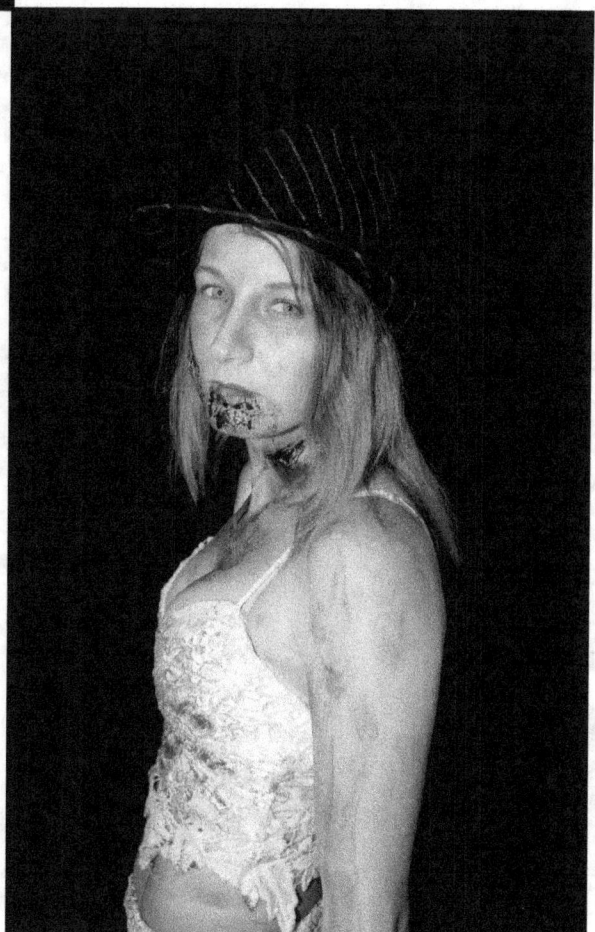

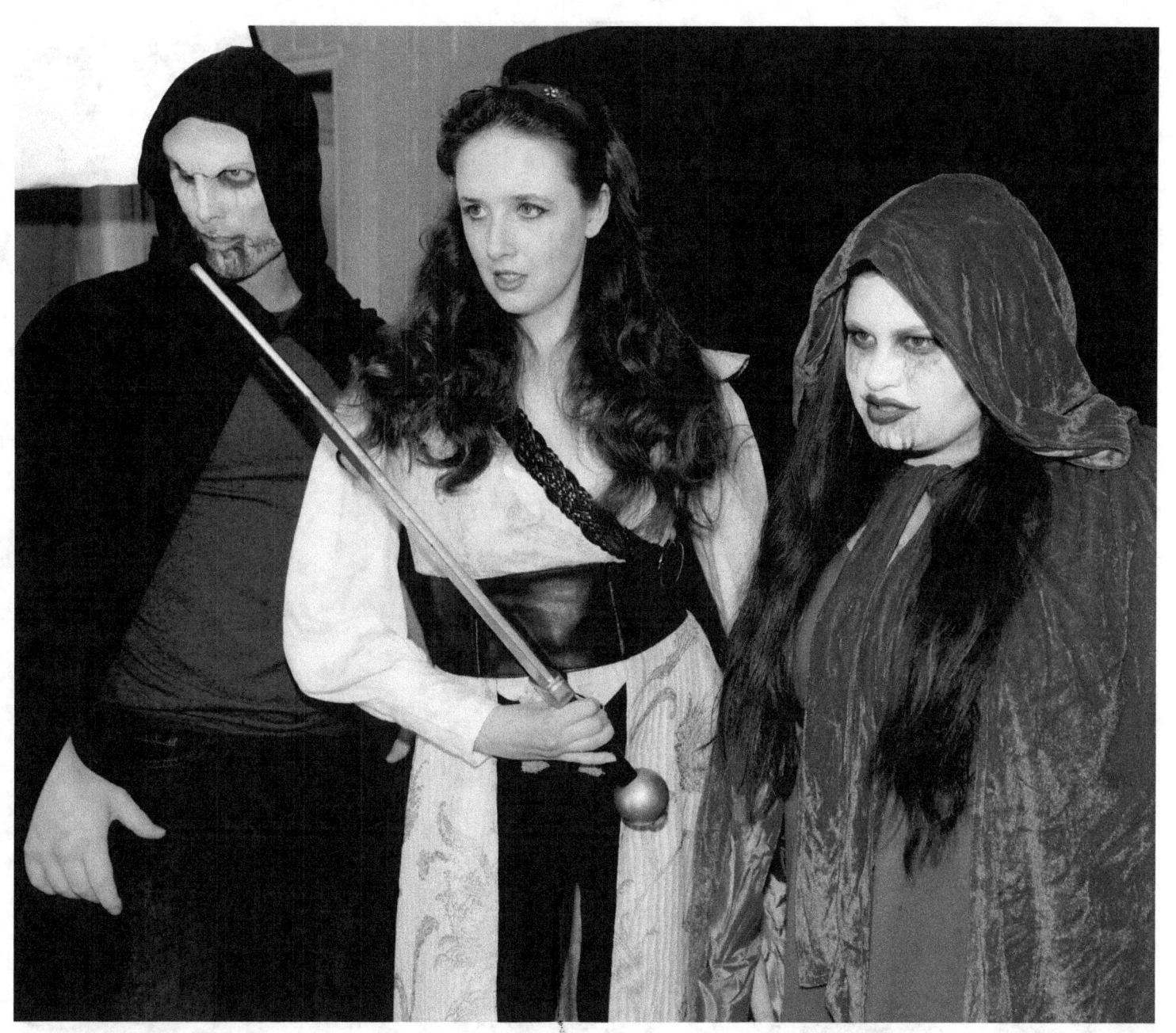

Page 40

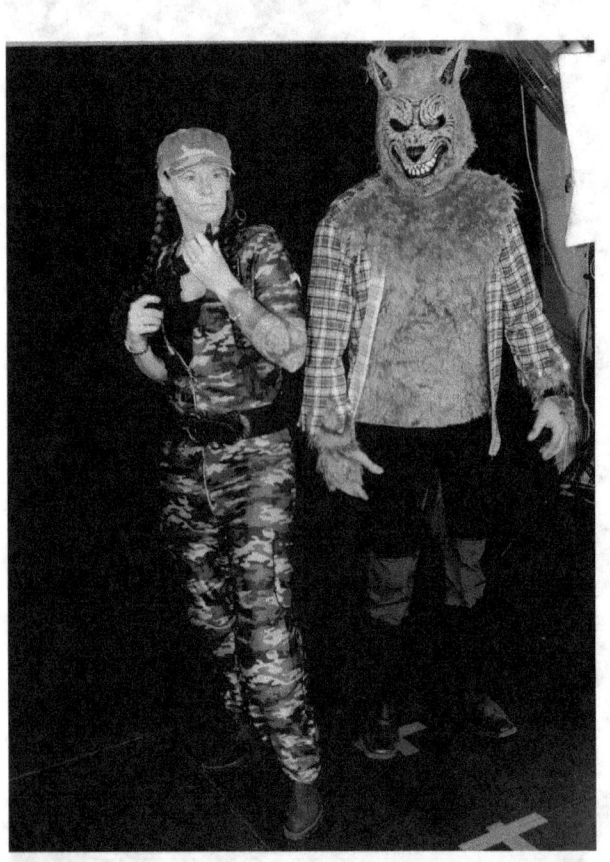
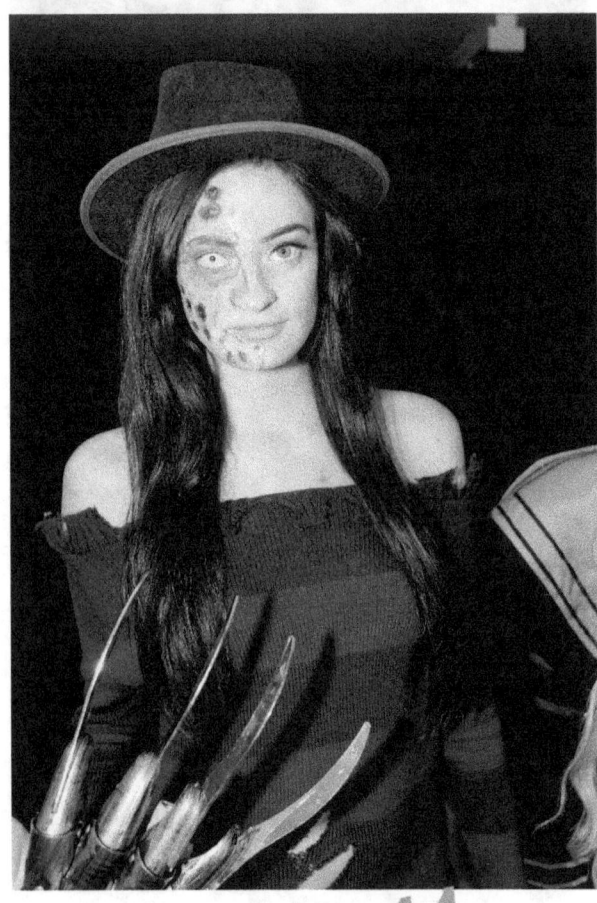

Page 41

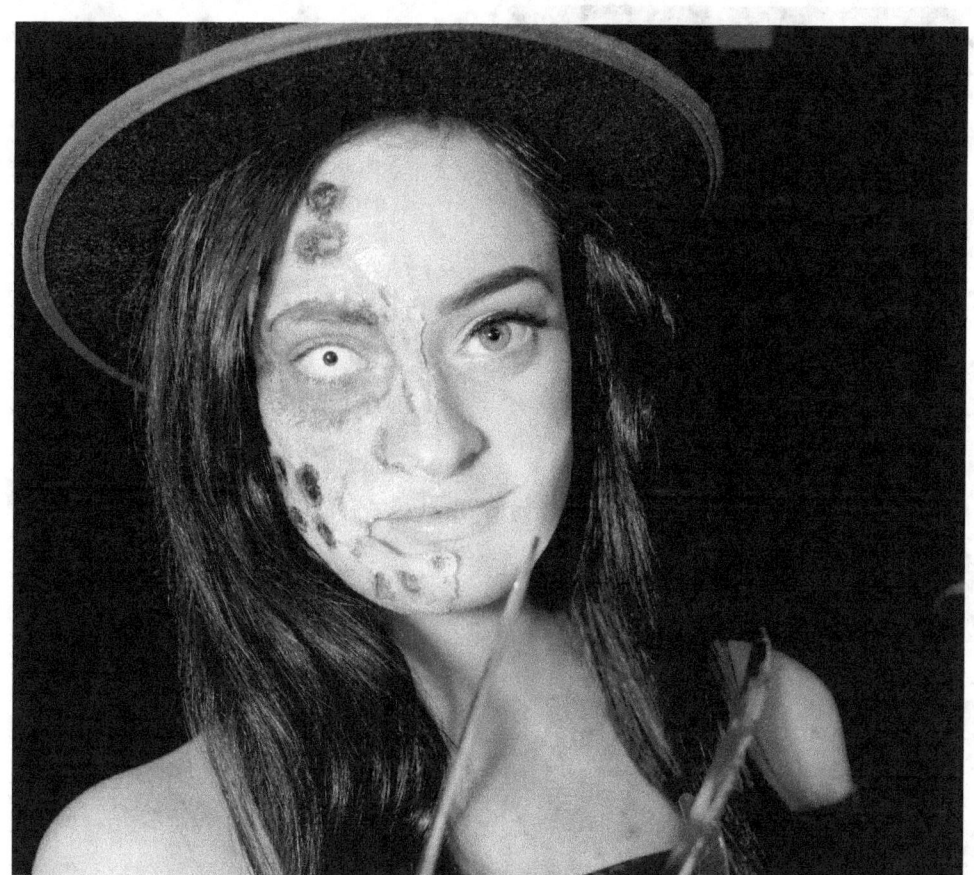

Page 42

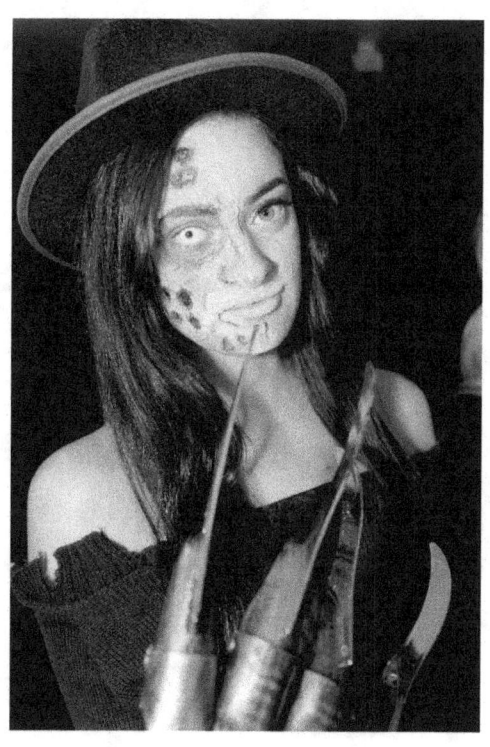
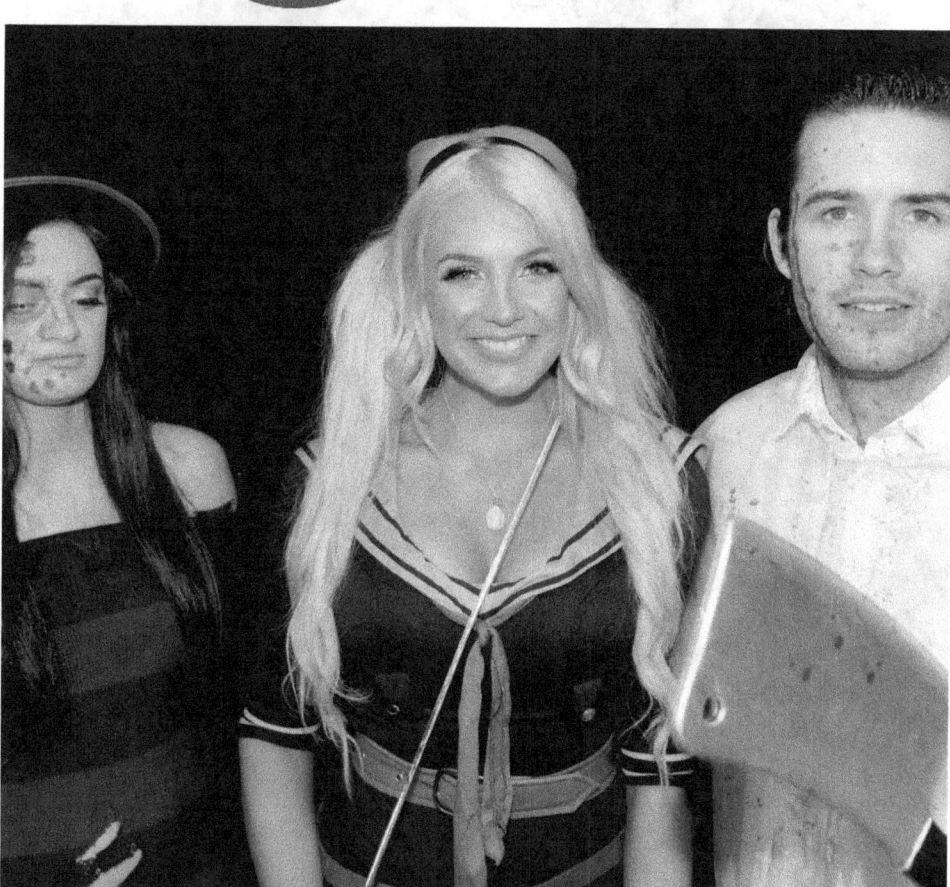

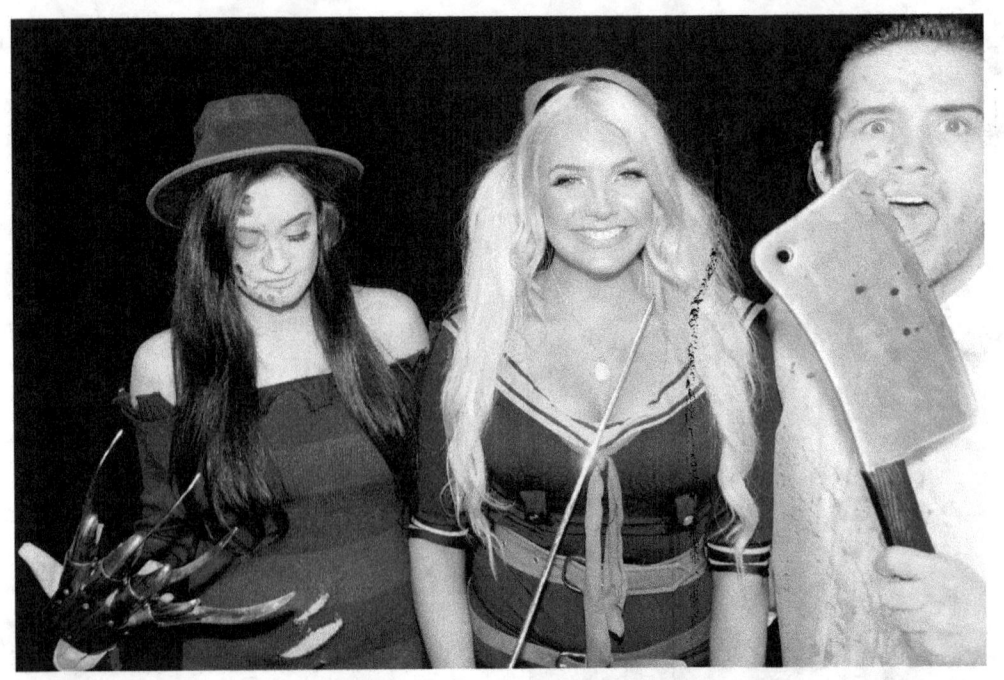
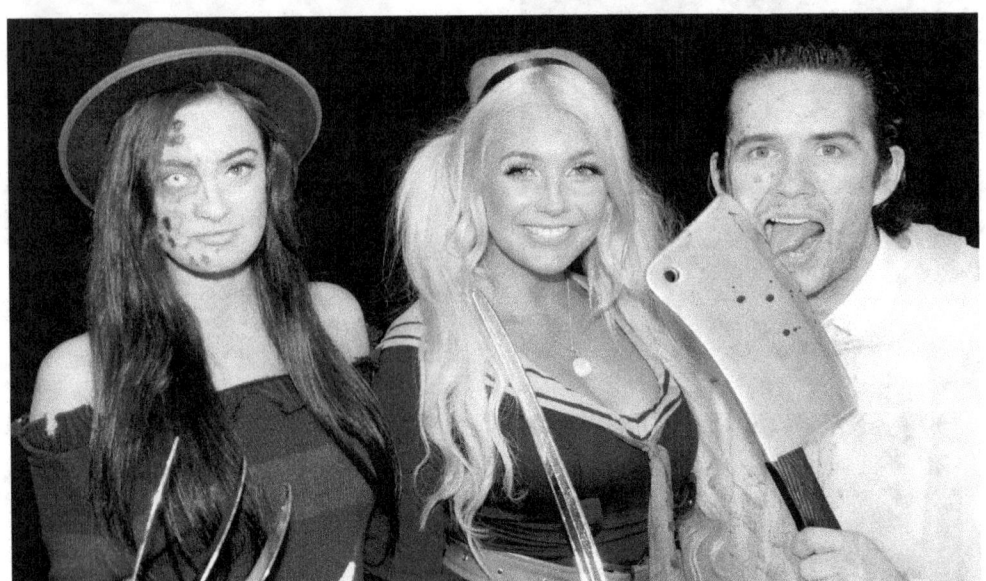
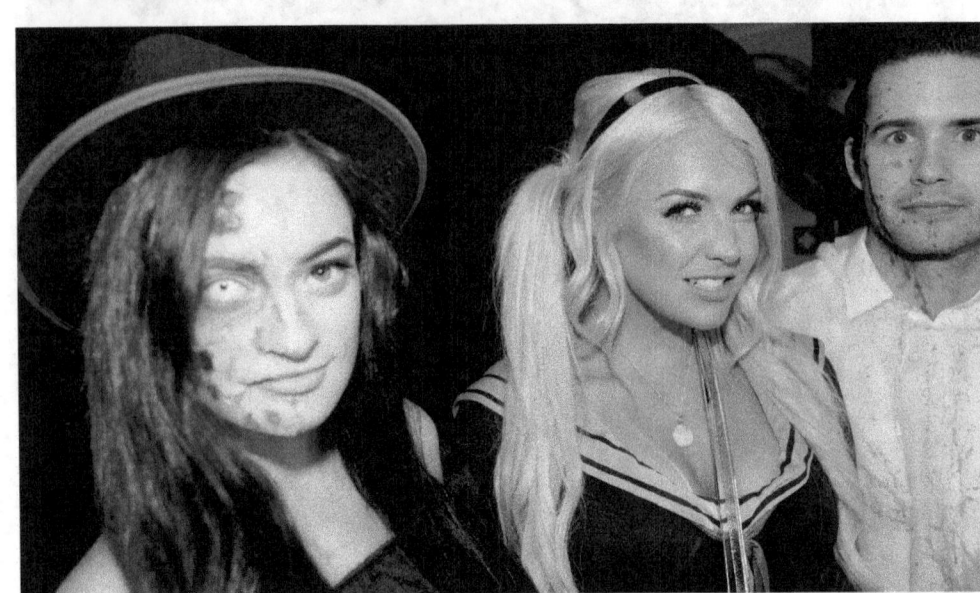

Page 44

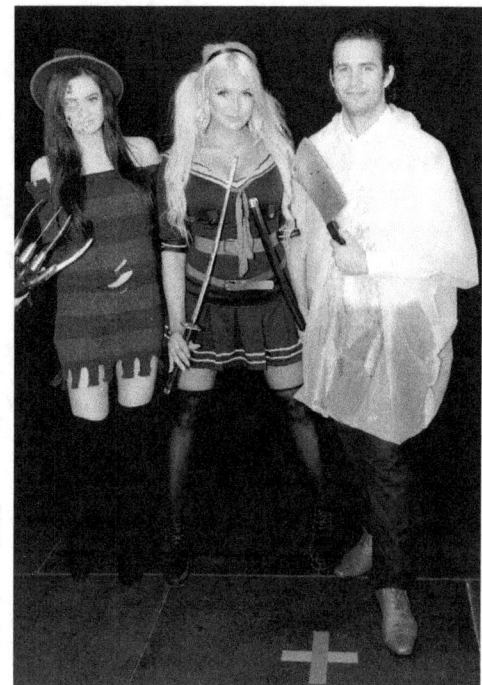
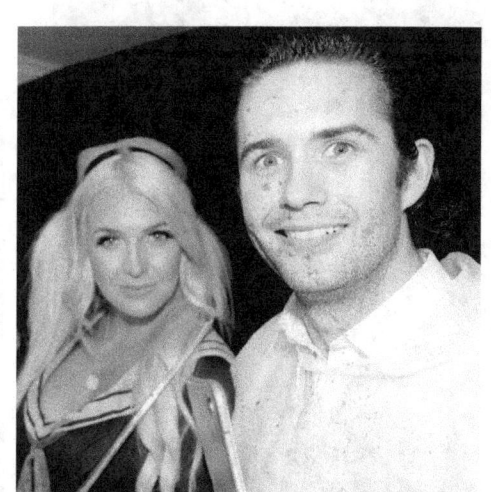
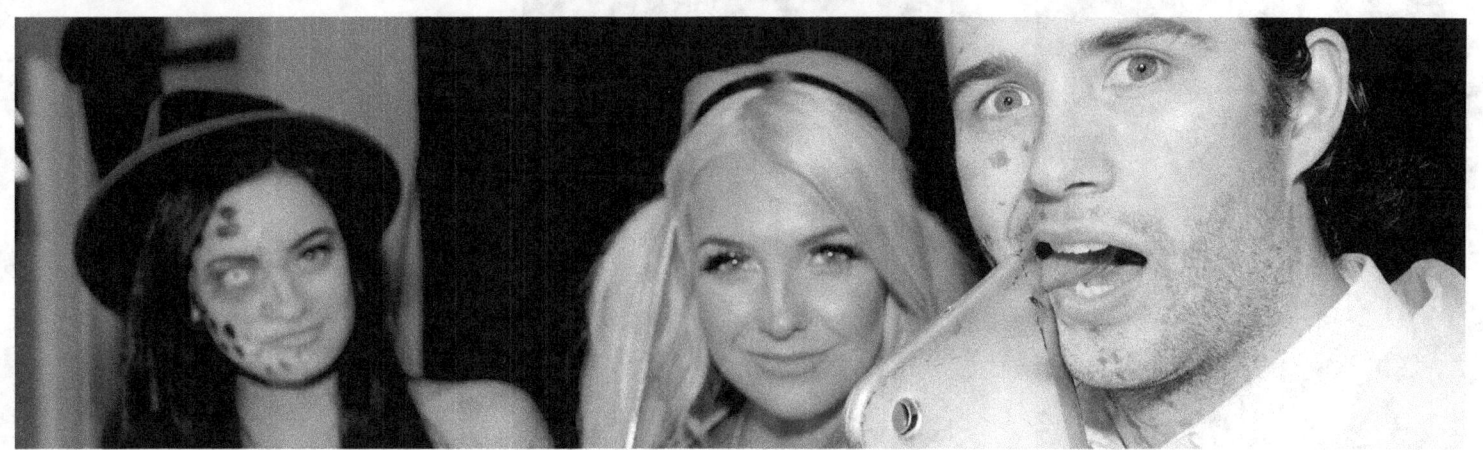

Page 45

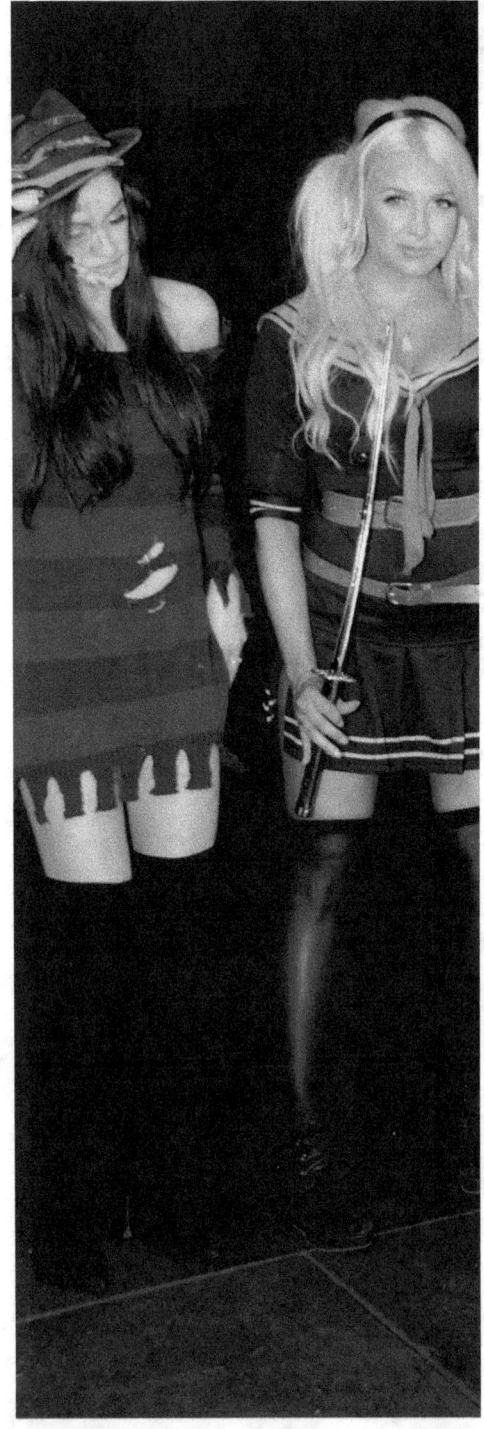
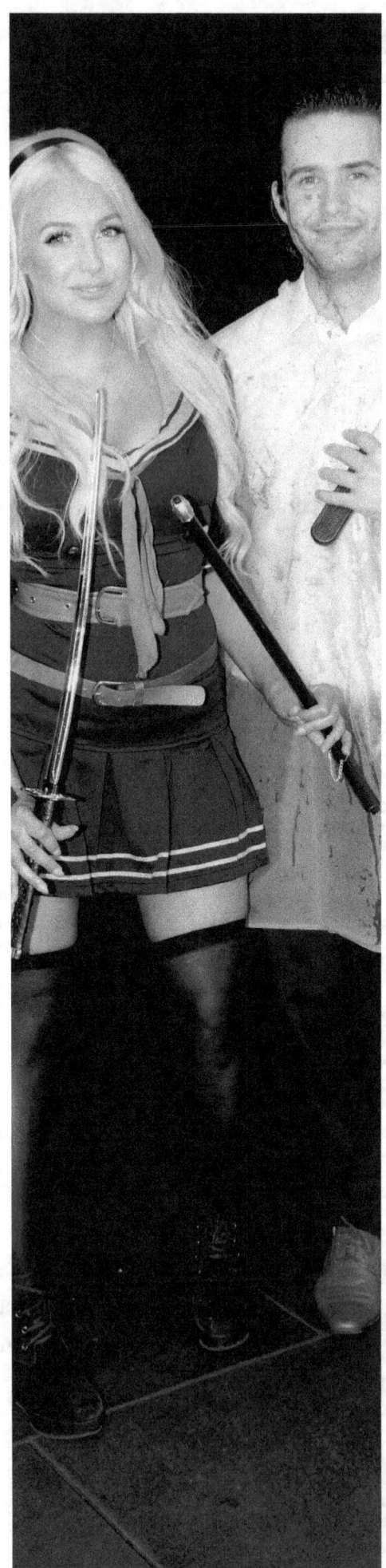
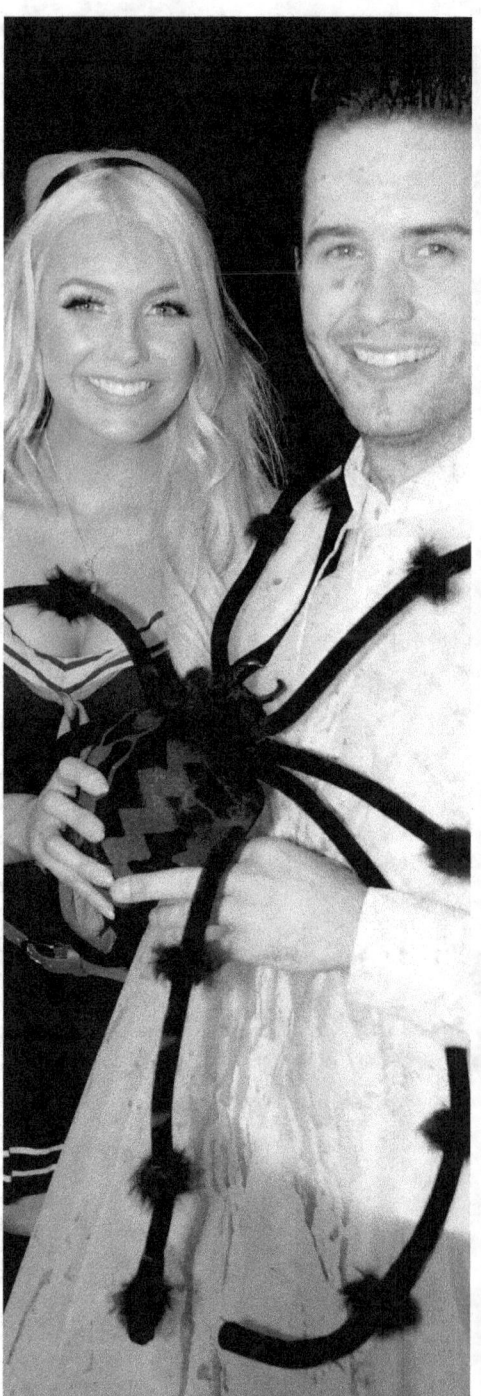

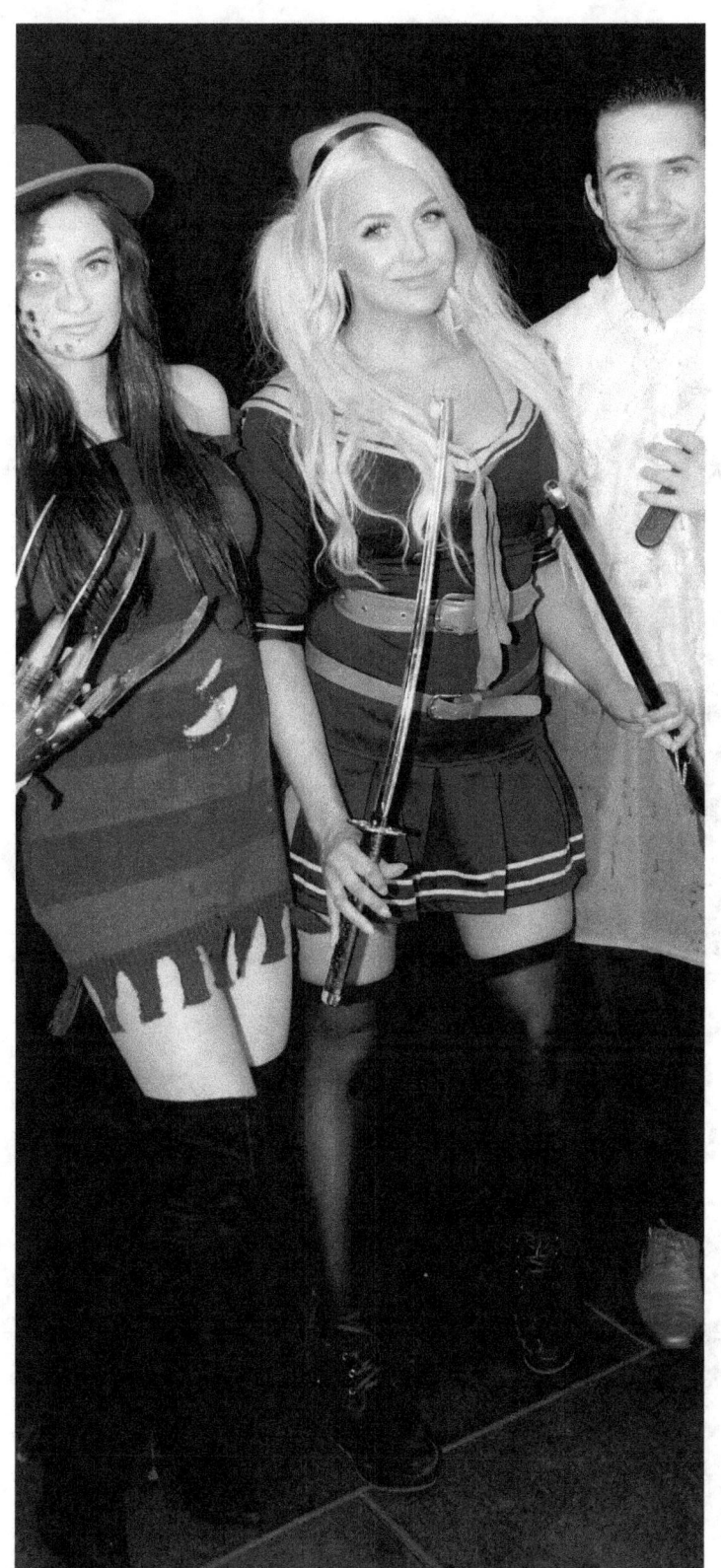
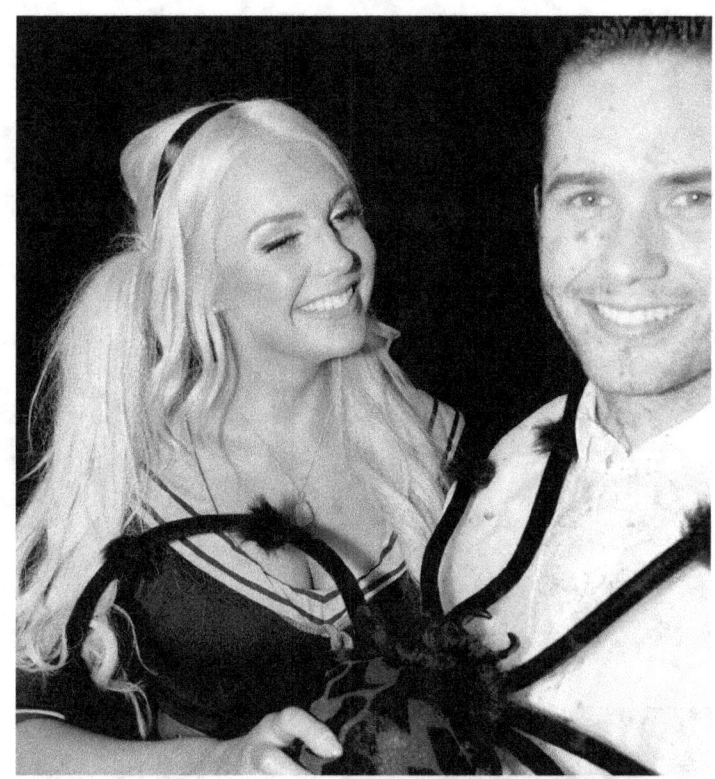
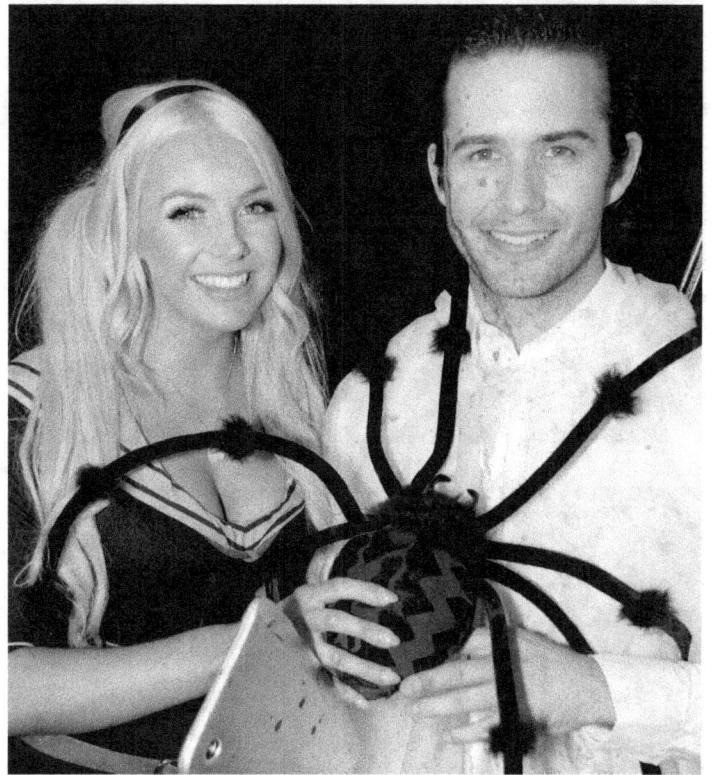

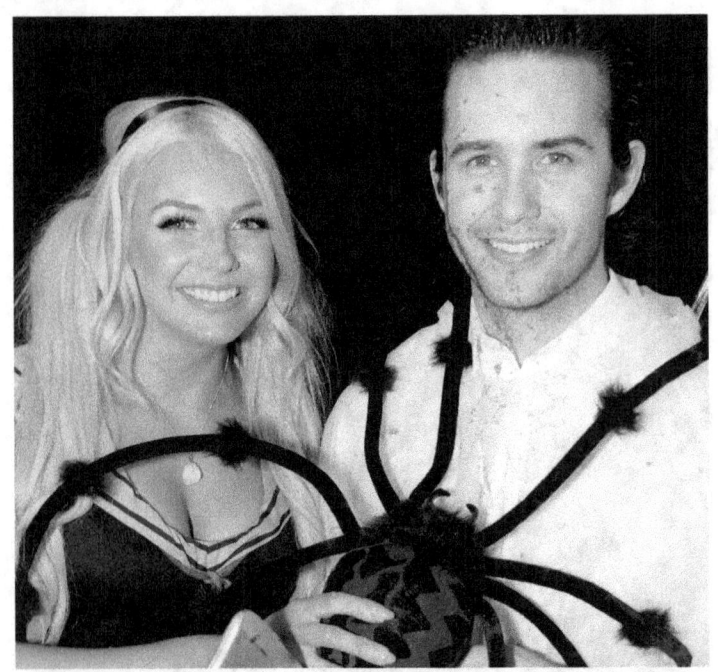

Page 47

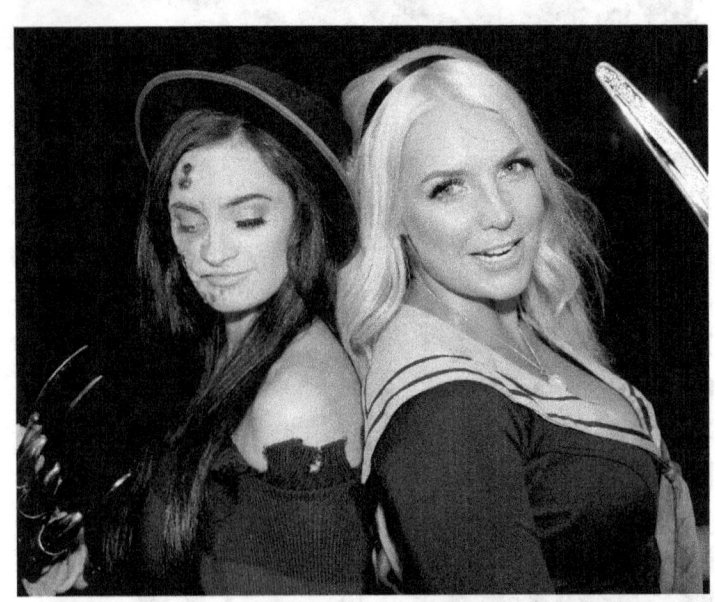
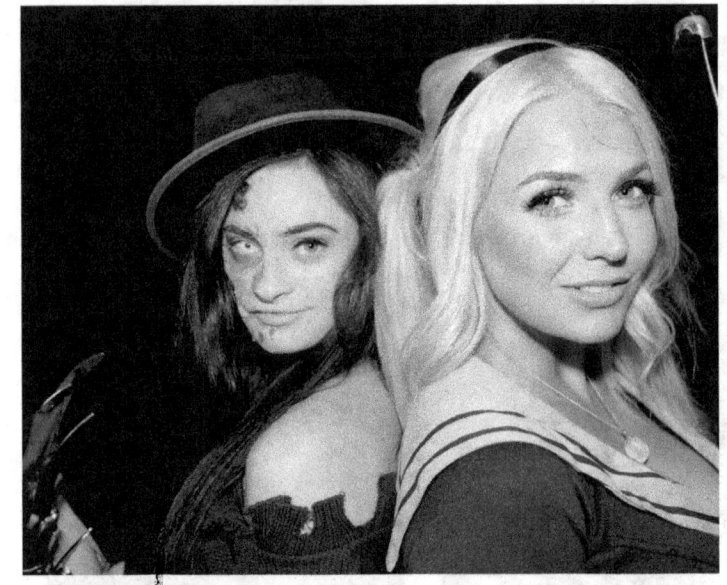
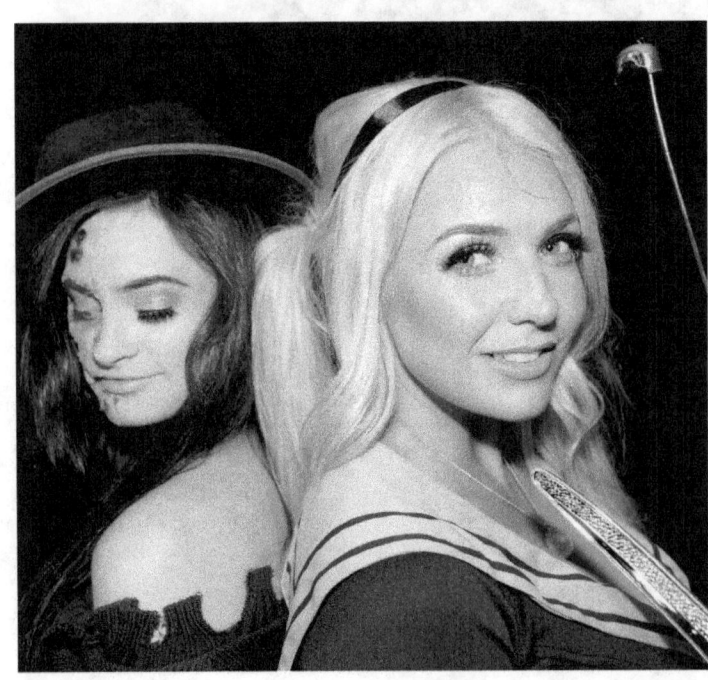
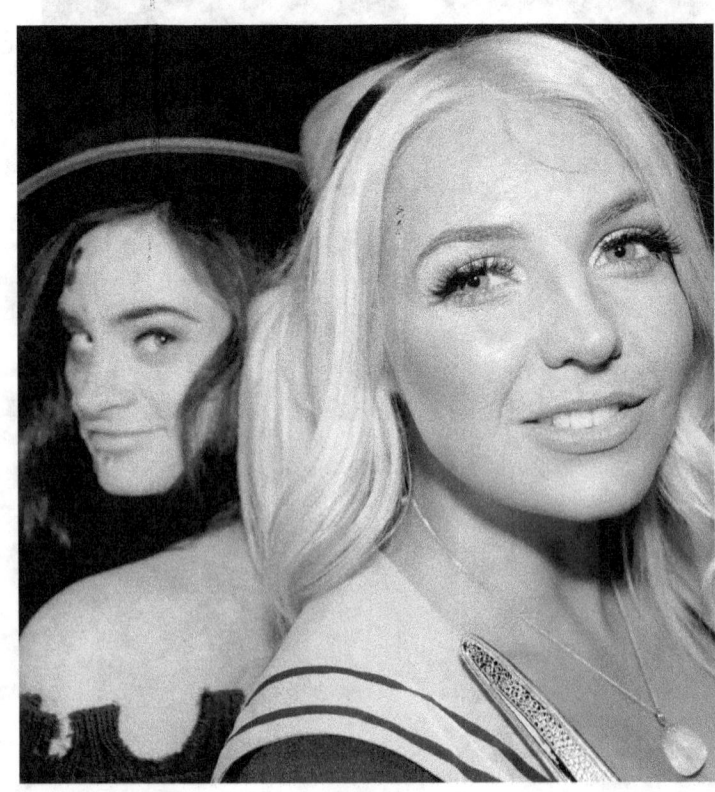

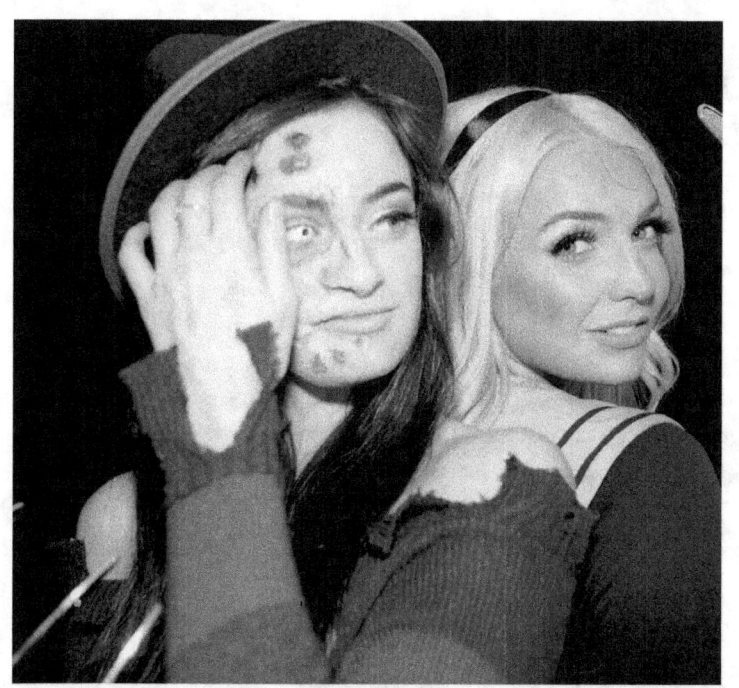
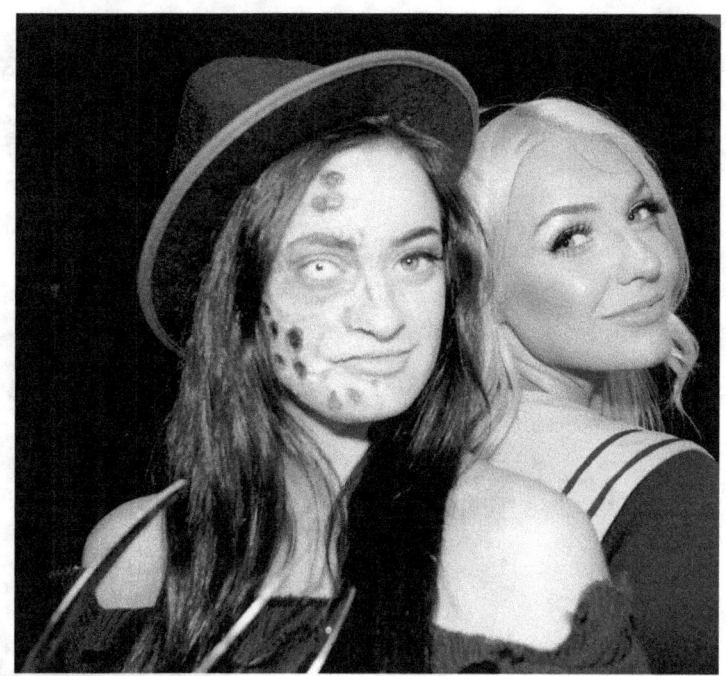

page 48

Page 49

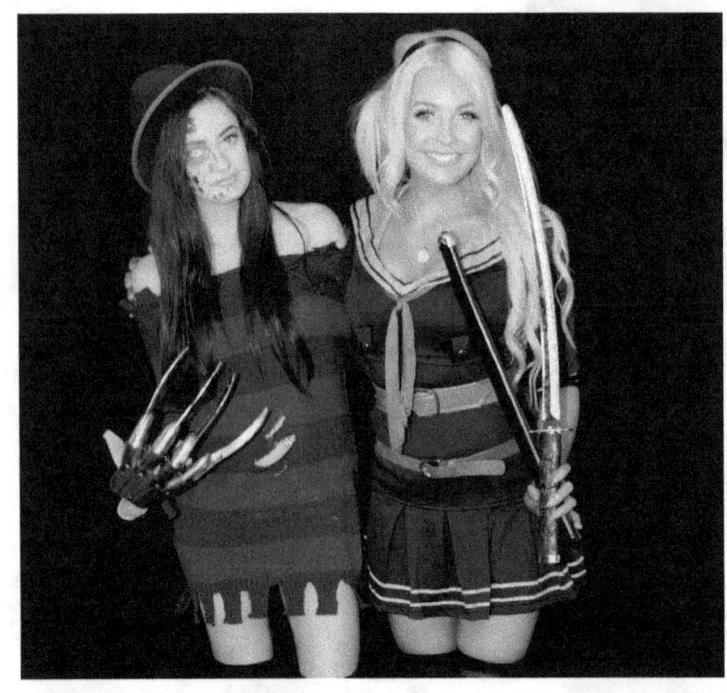
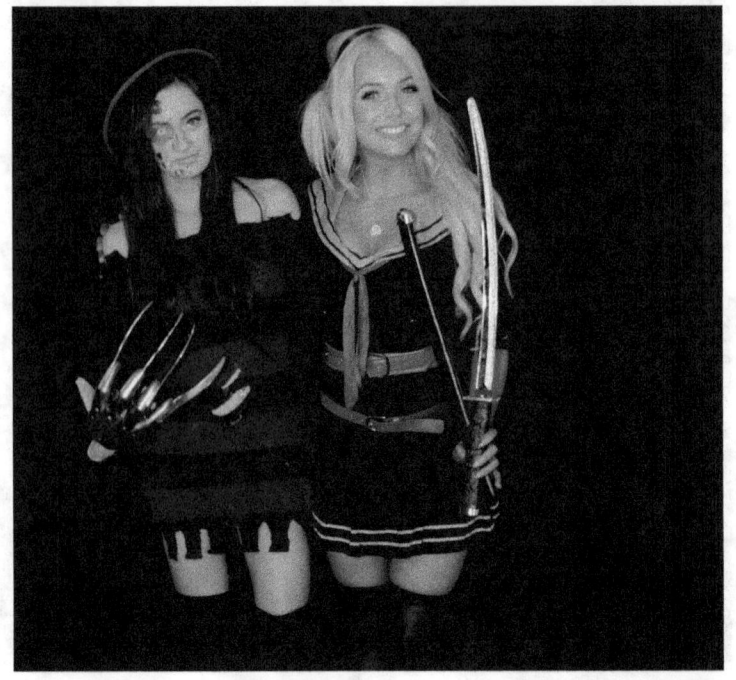

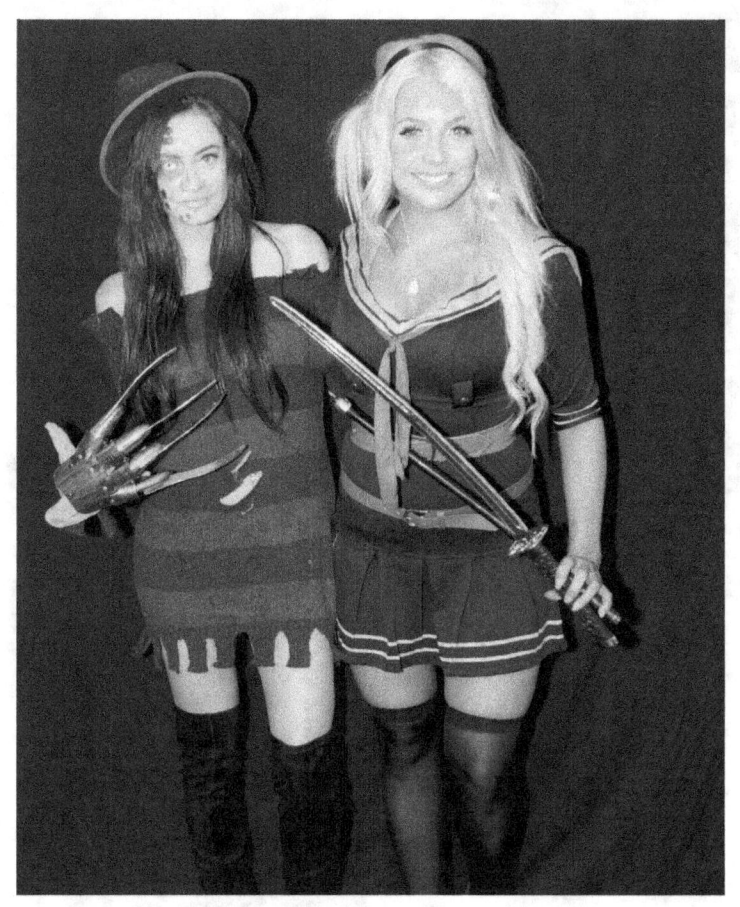
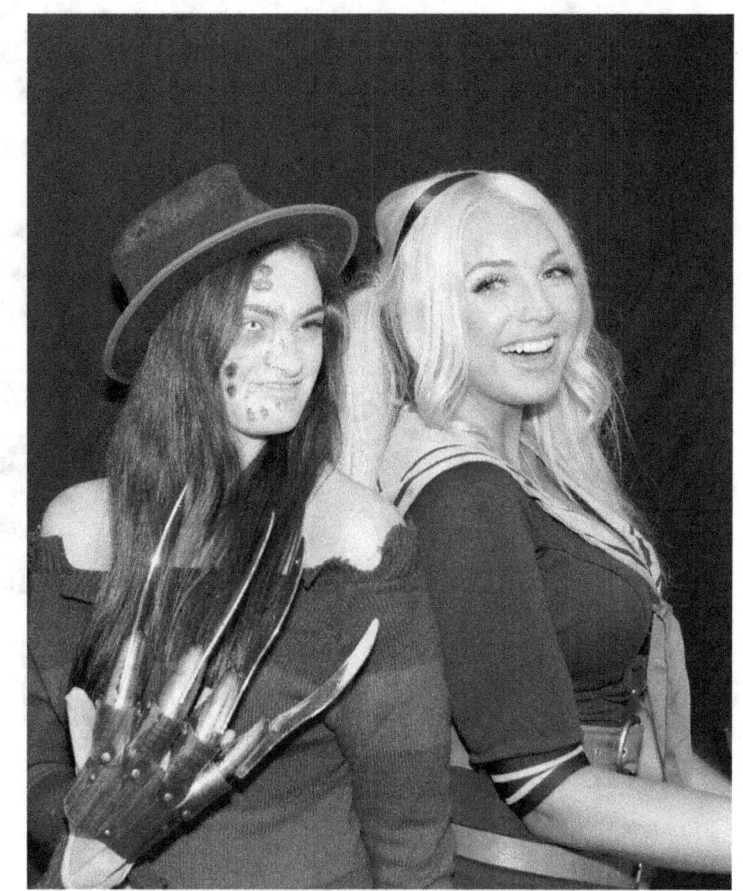

Page 50

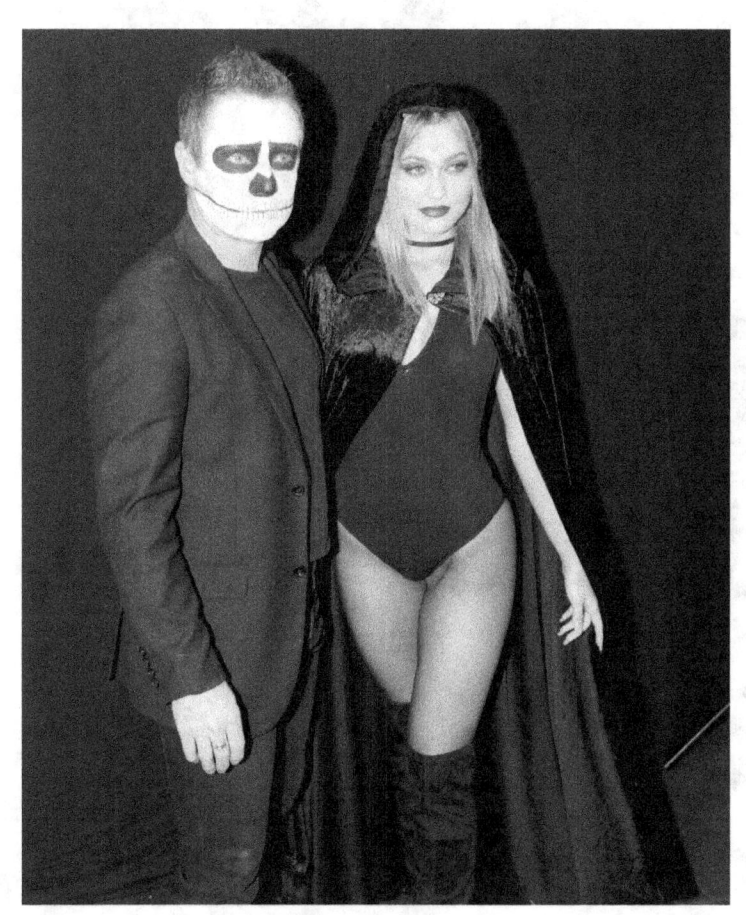
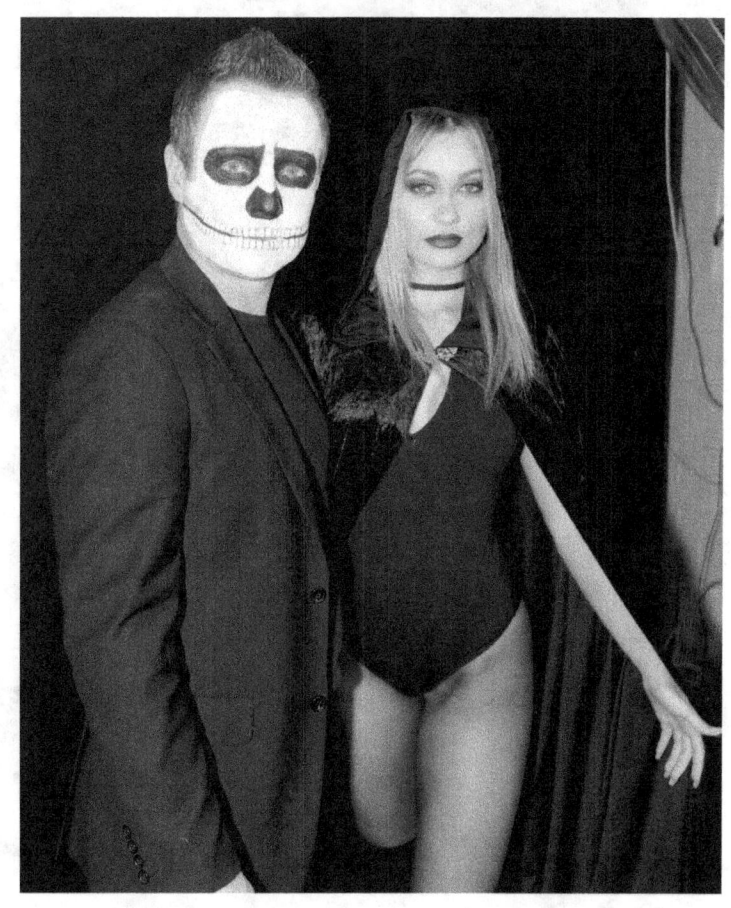

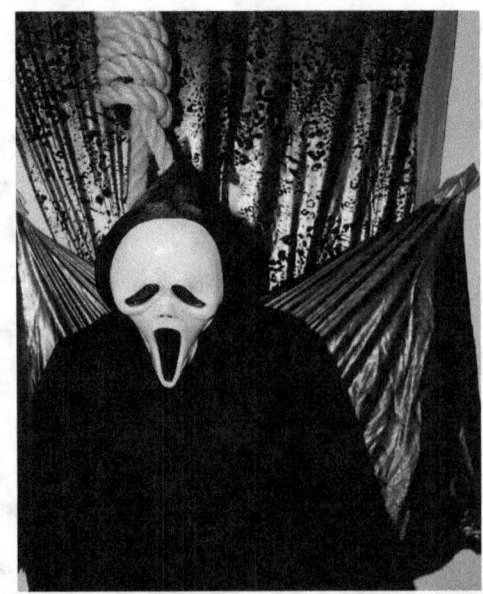

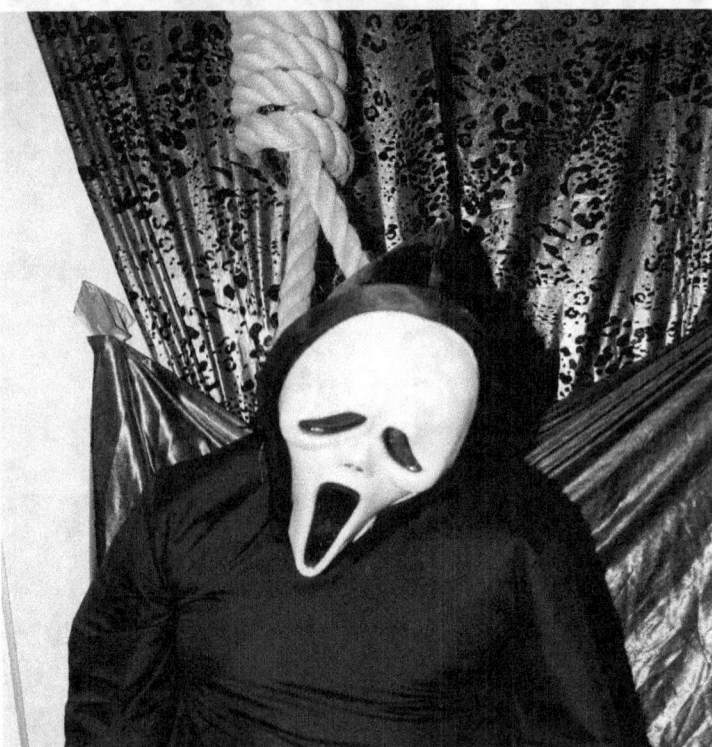
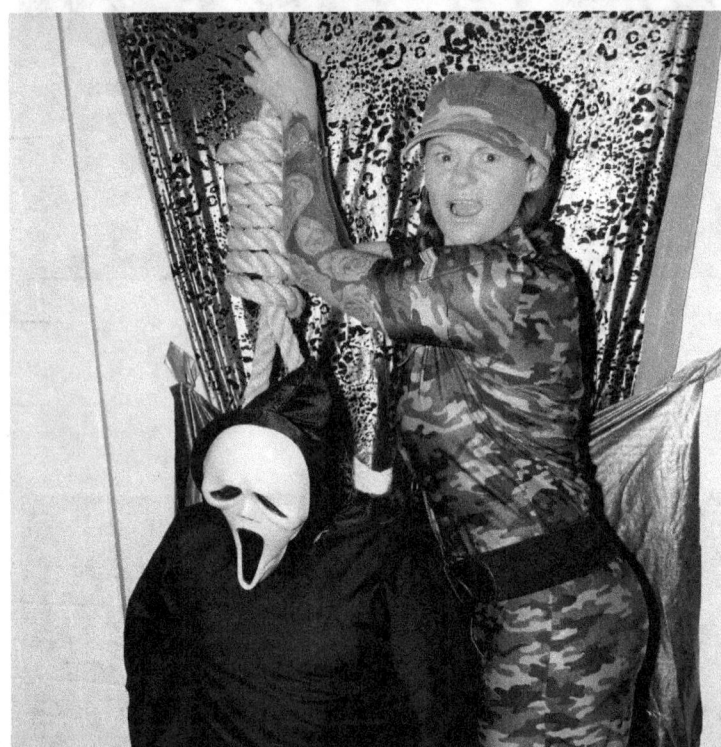
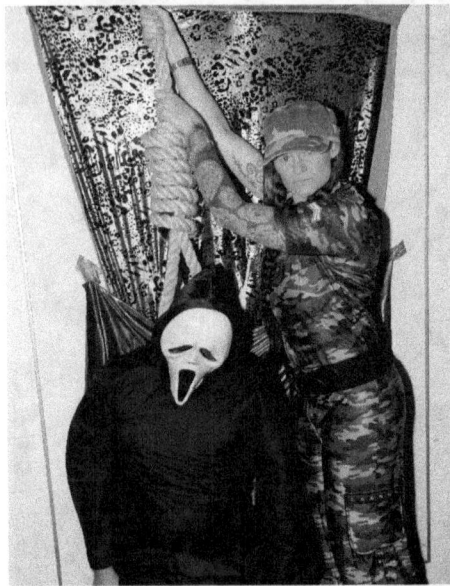
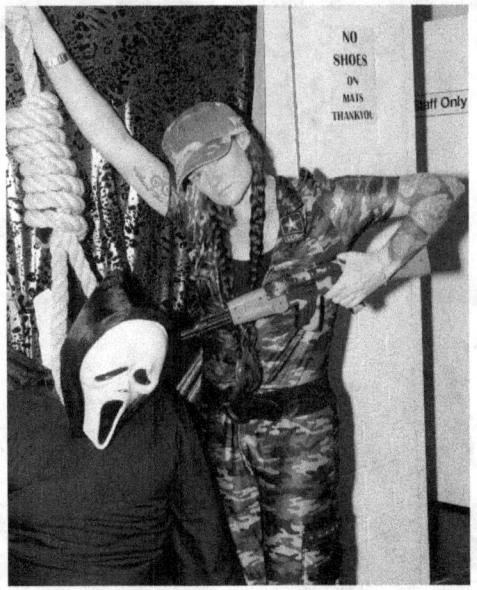
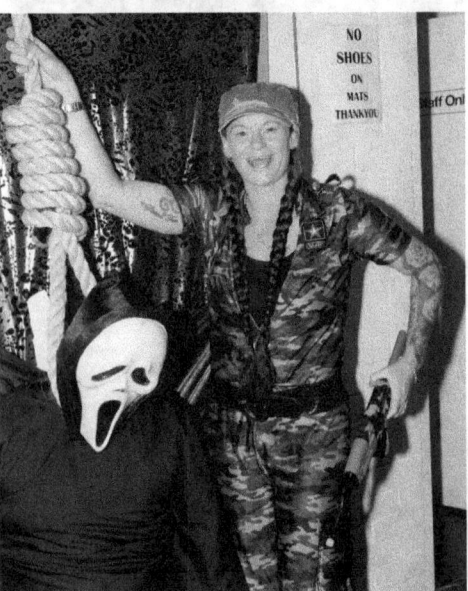

Page 52

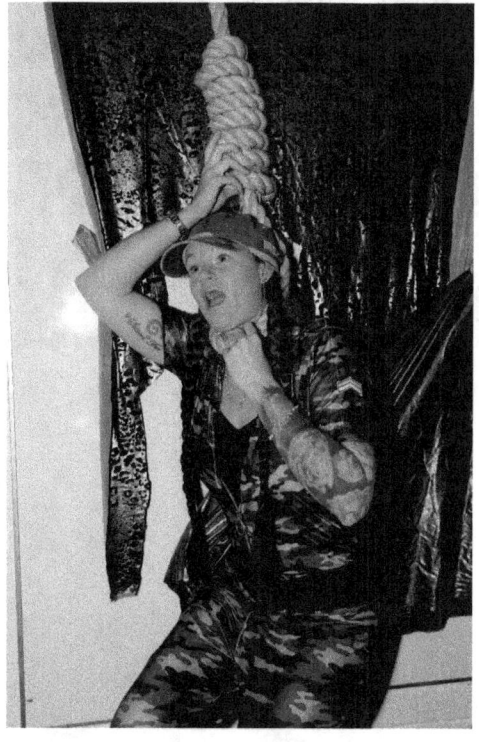
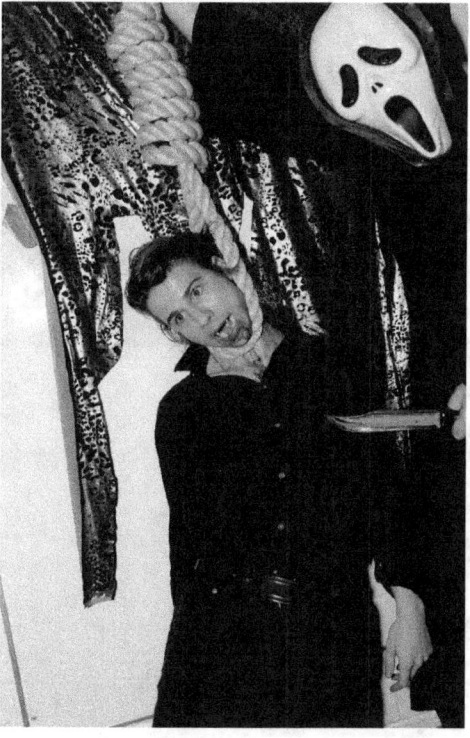

Page 53

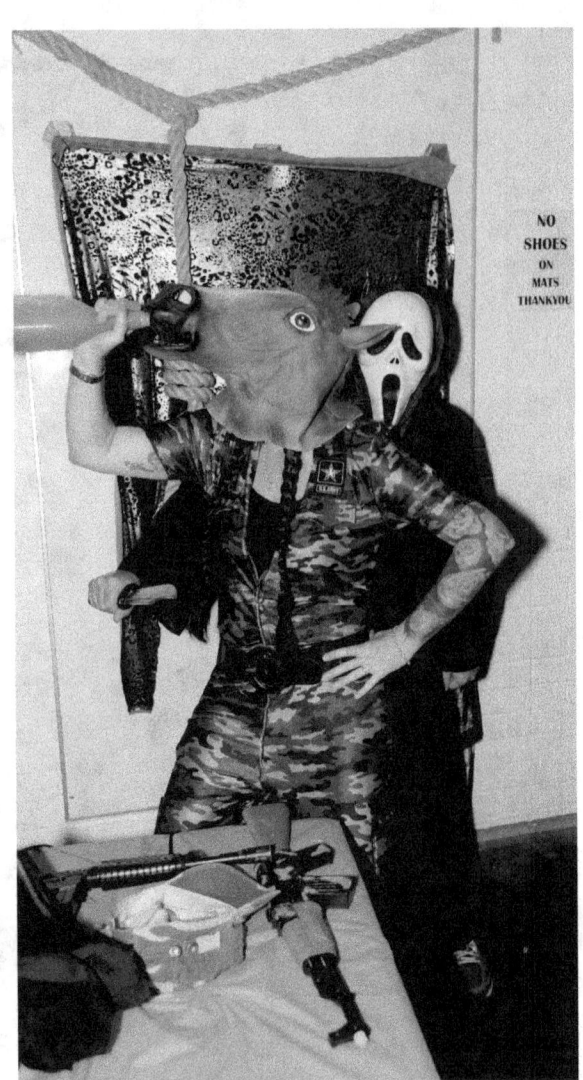
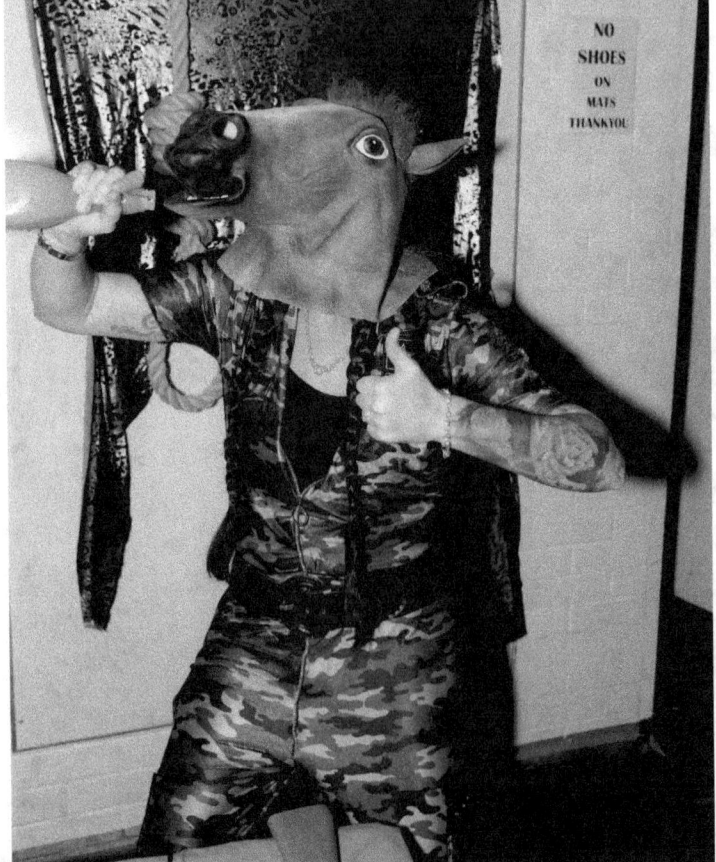
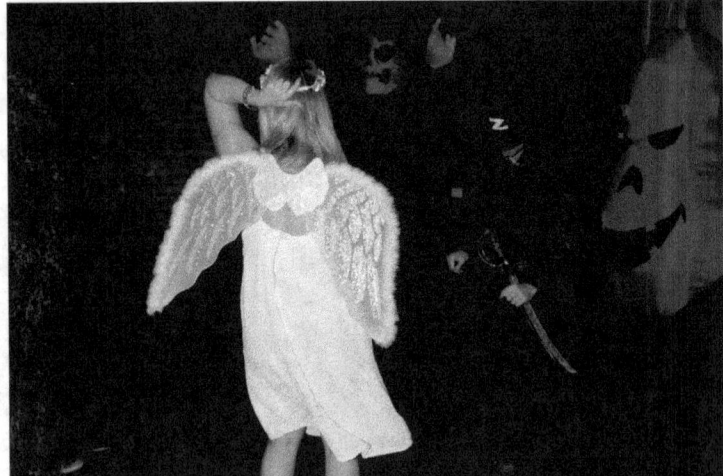

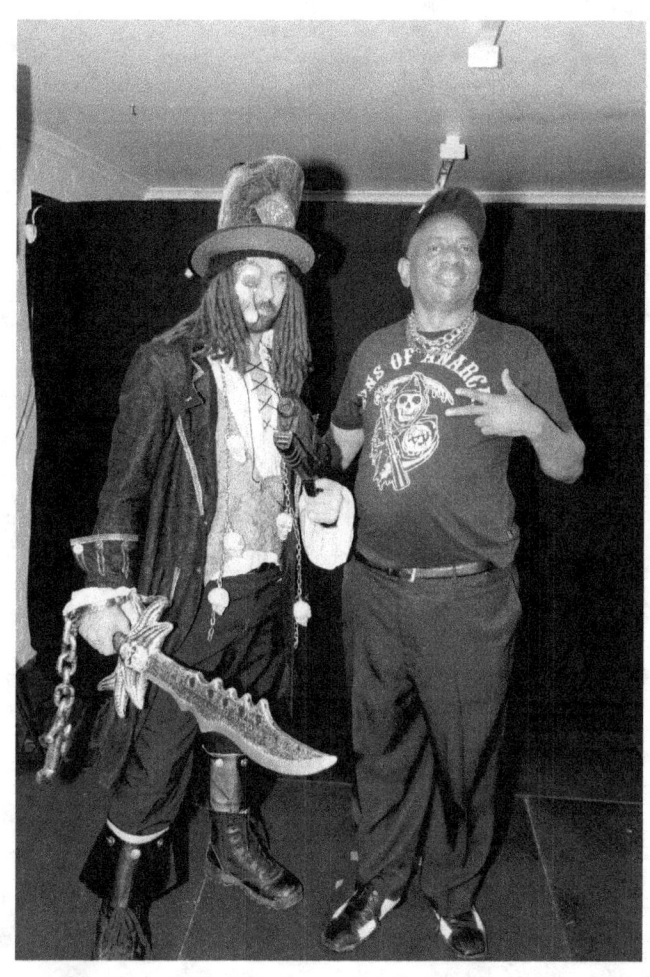

Page 54

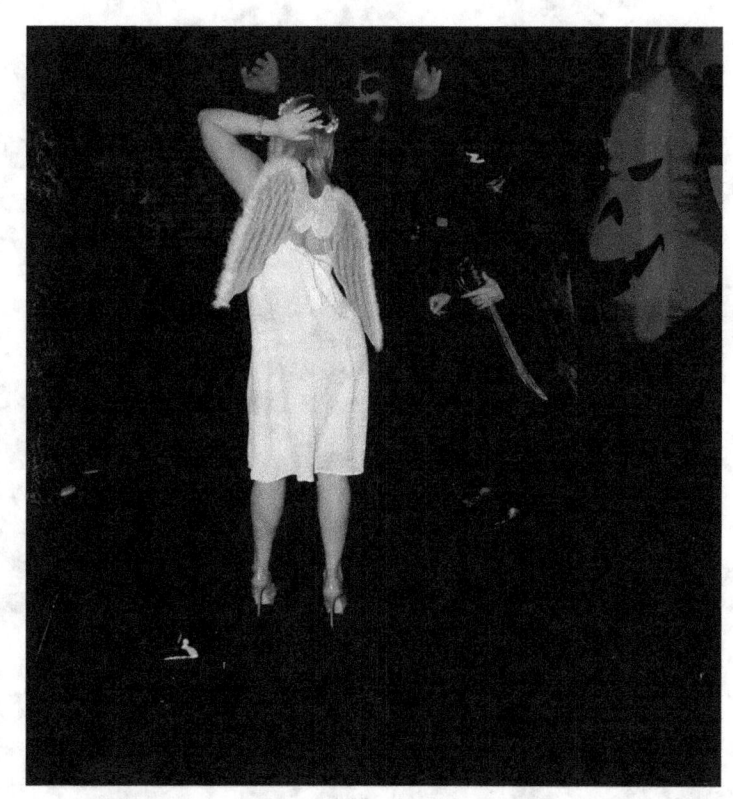
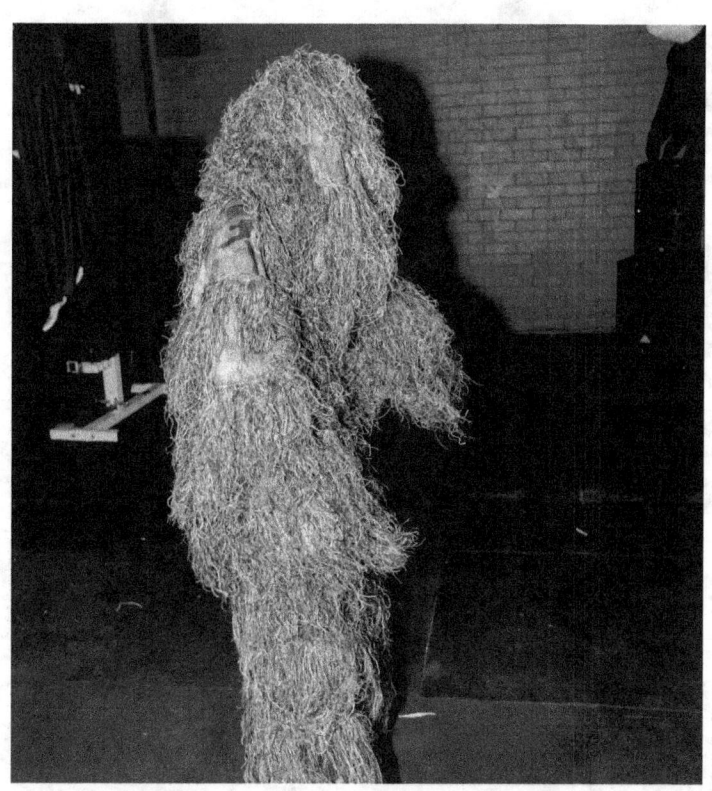

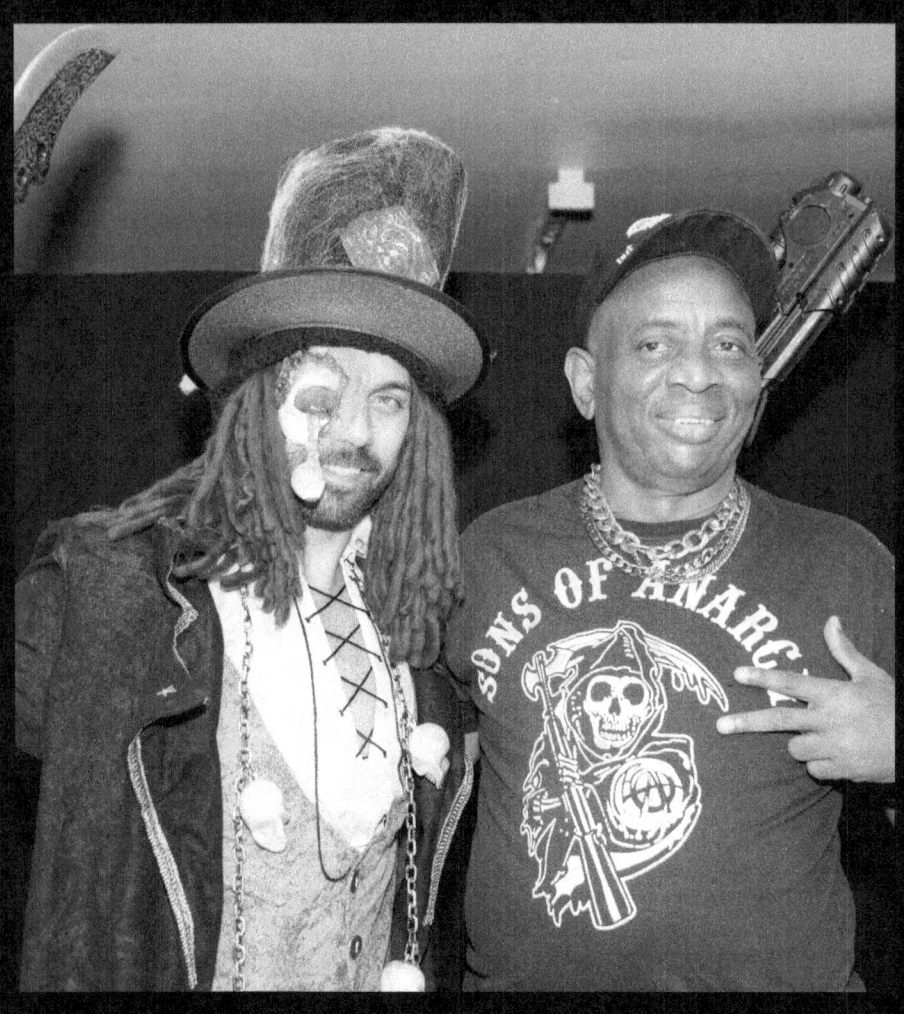

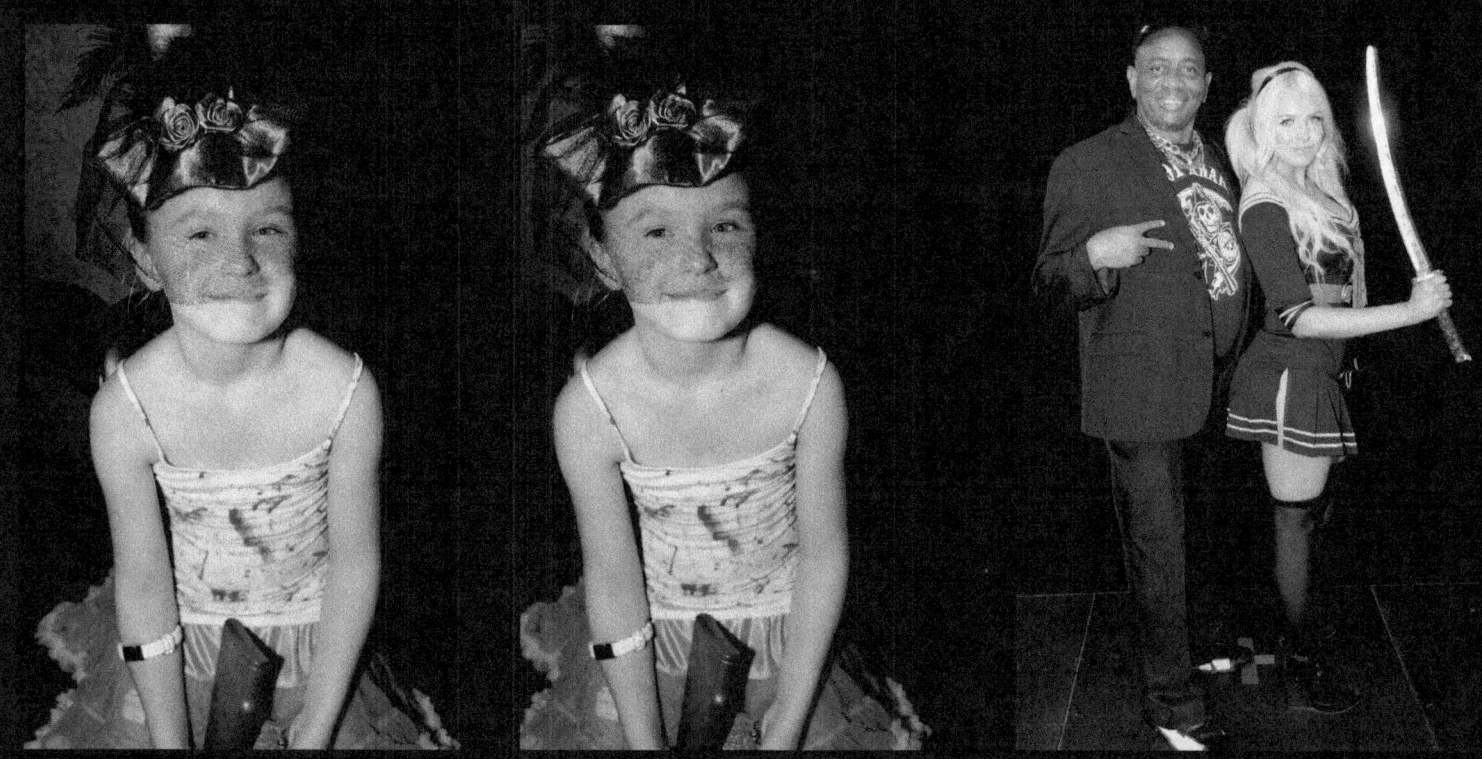

Page 56

page 57

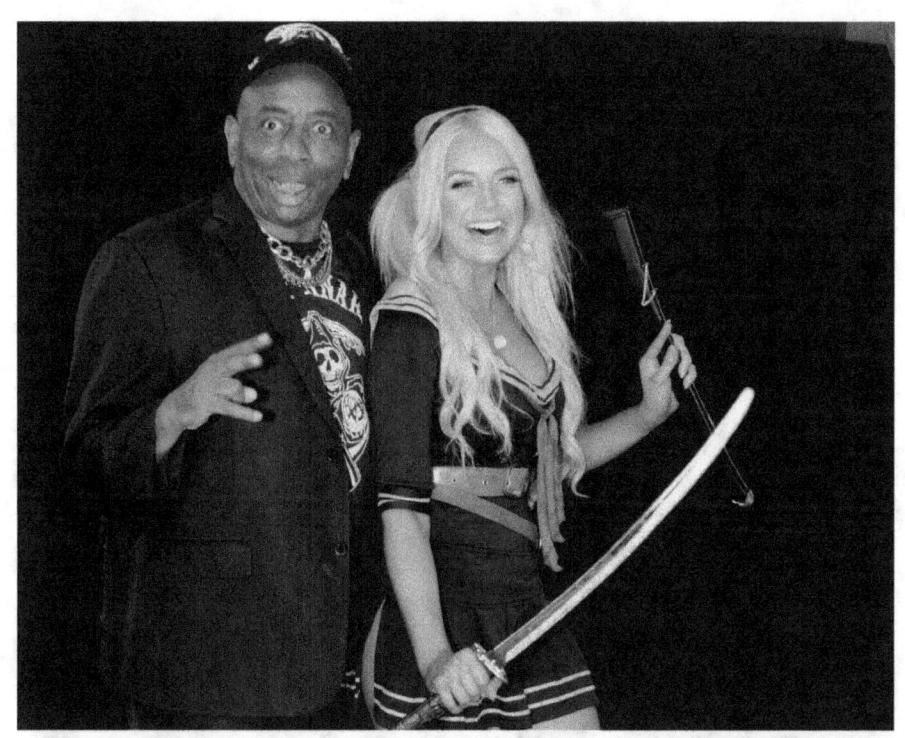
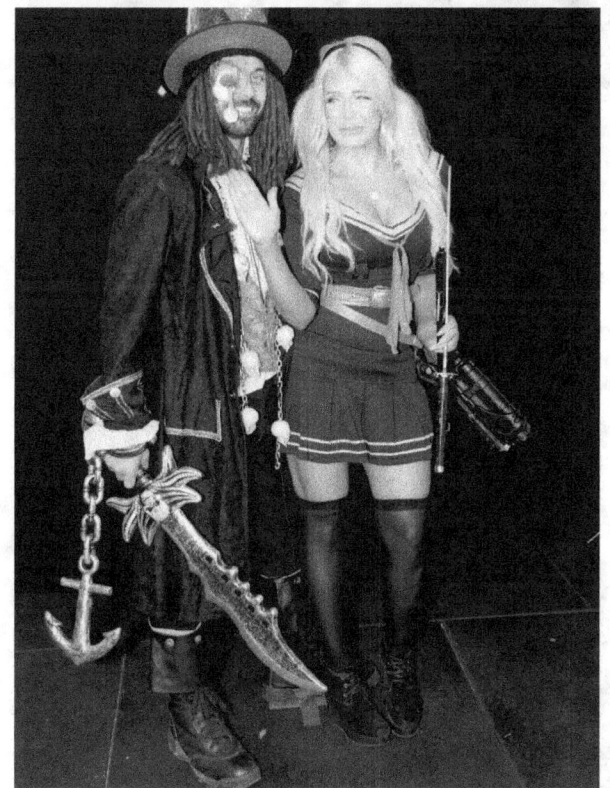
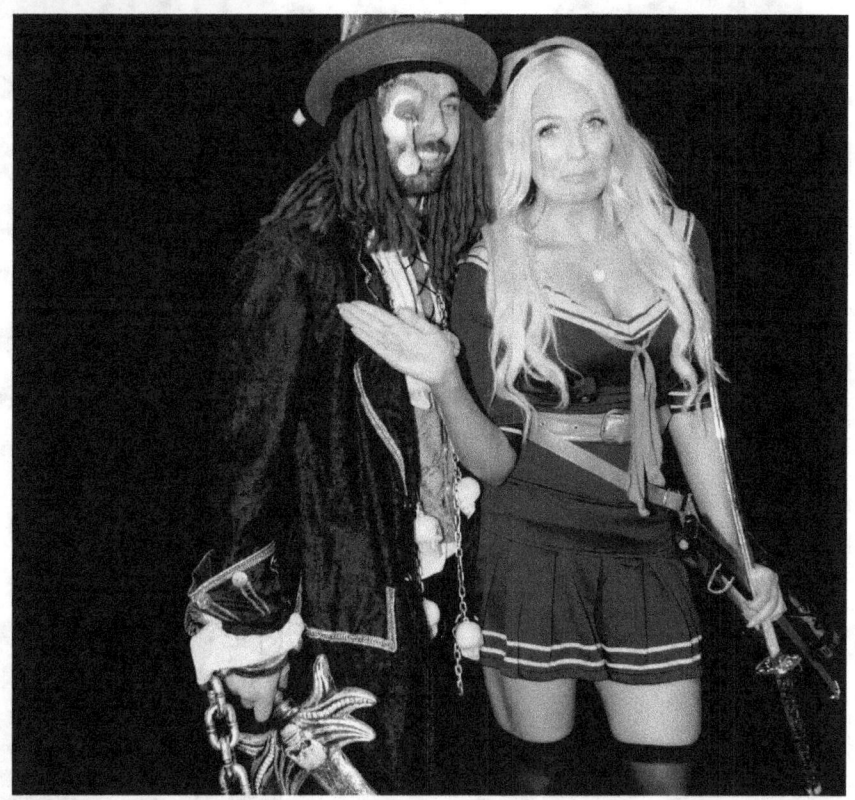

Page 58

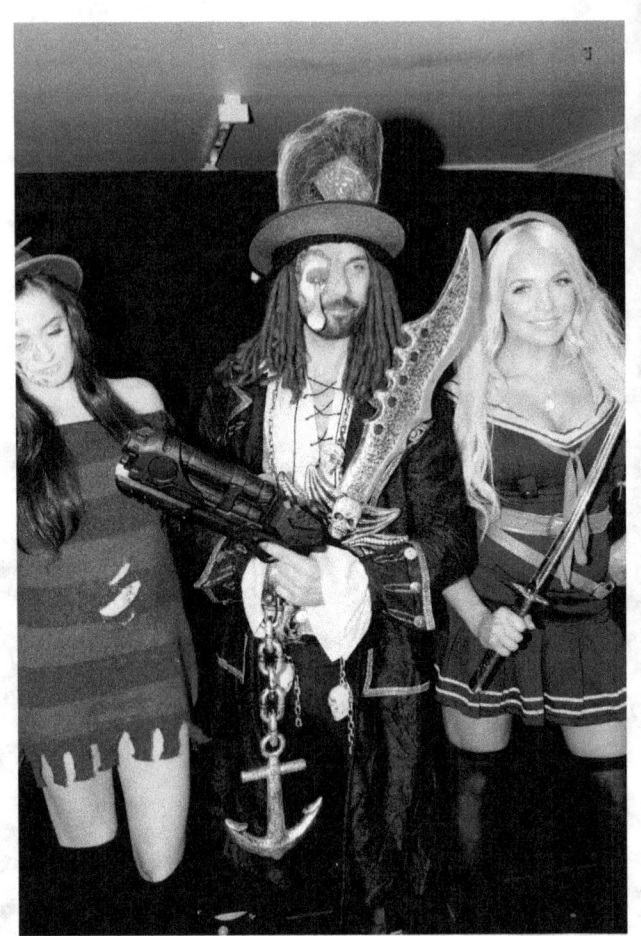
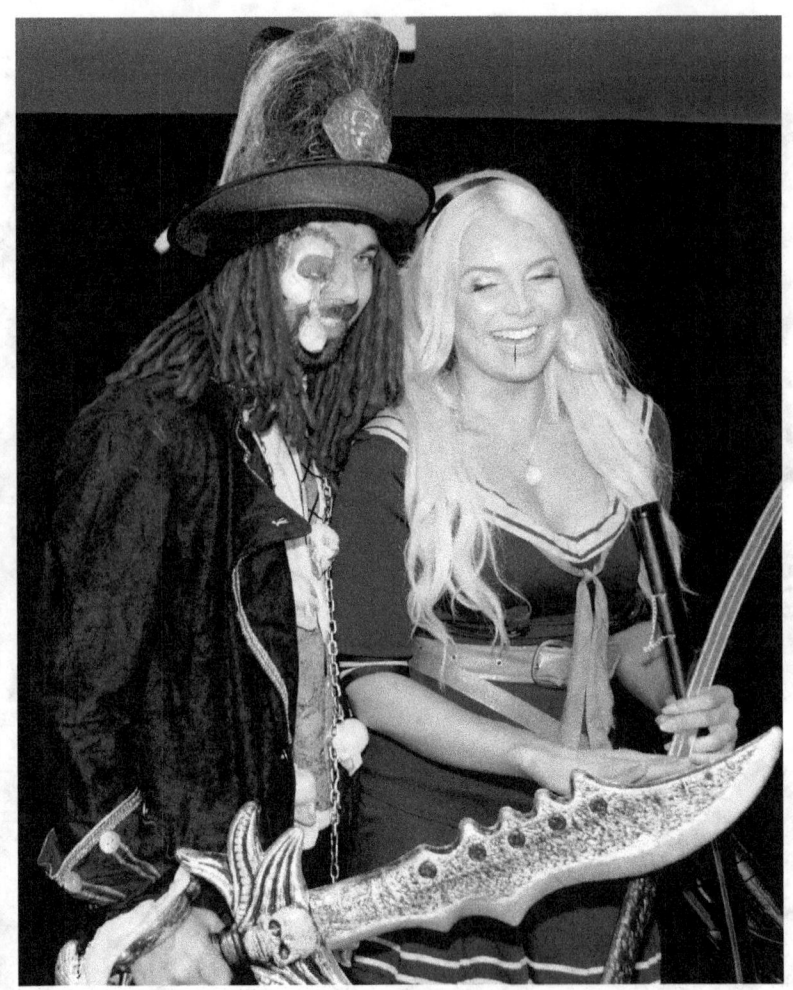

Page 59

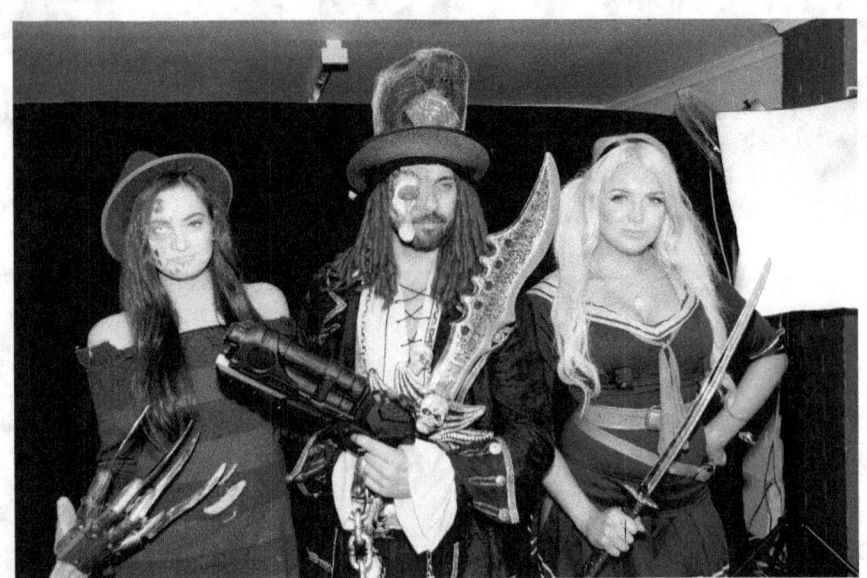

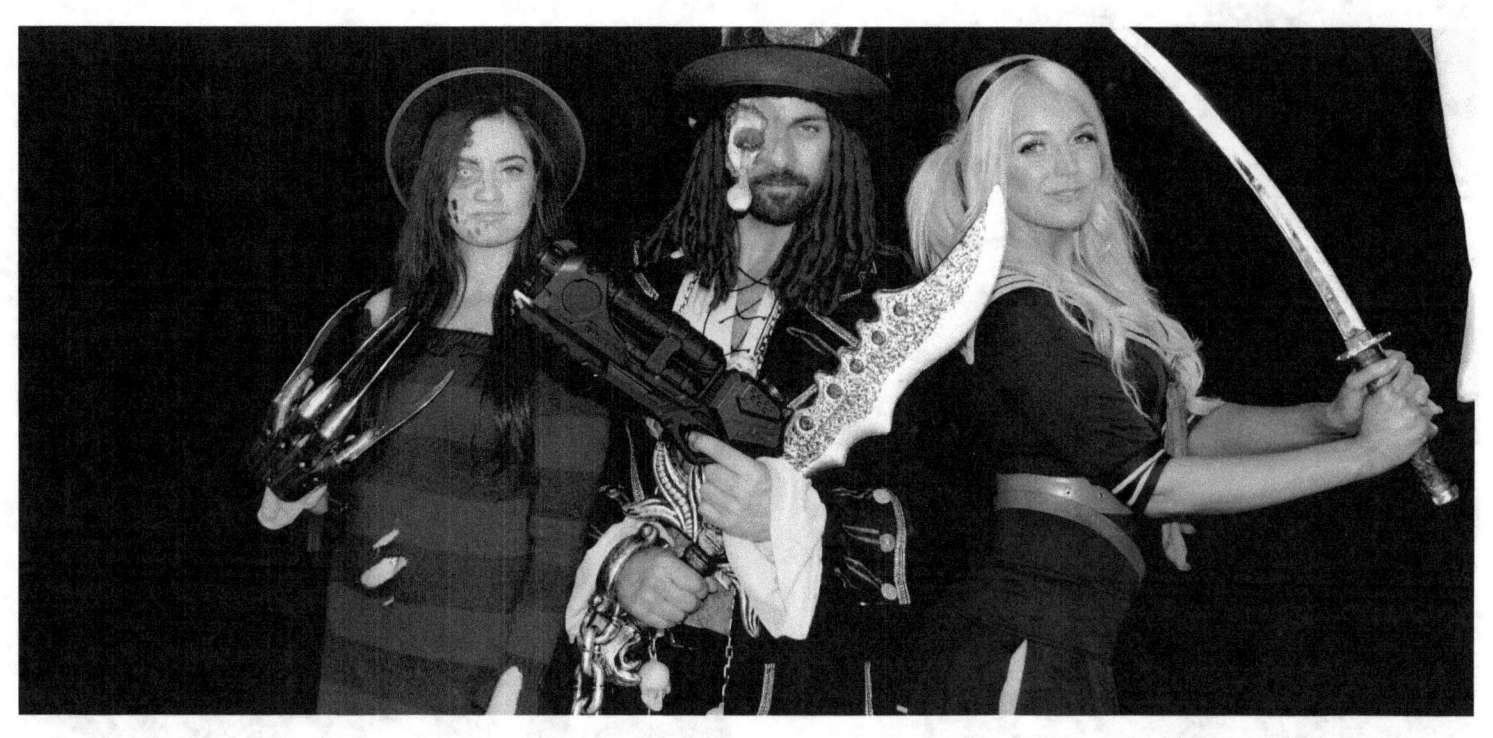
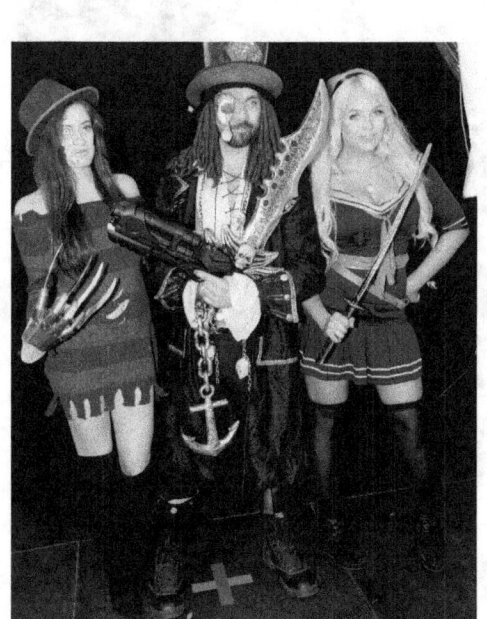
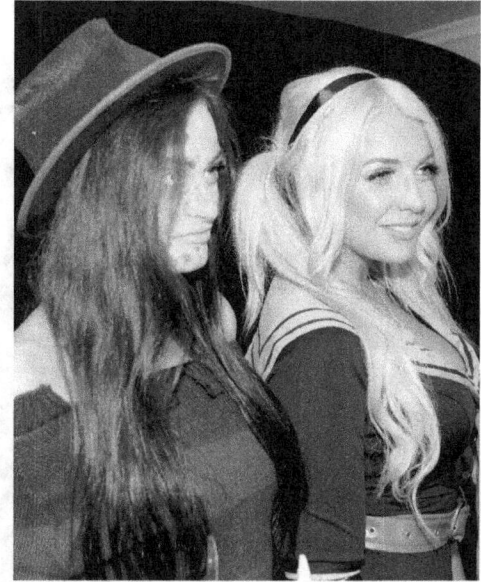
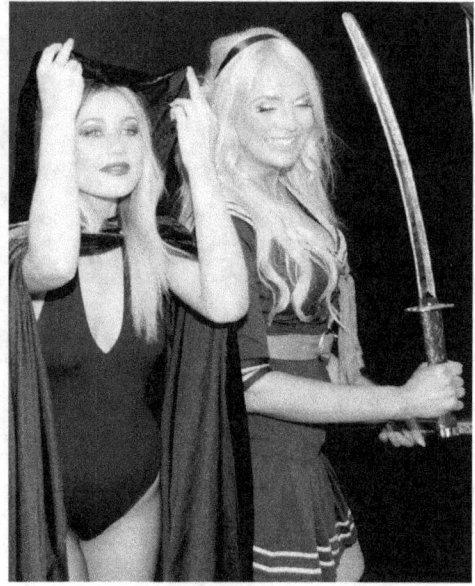

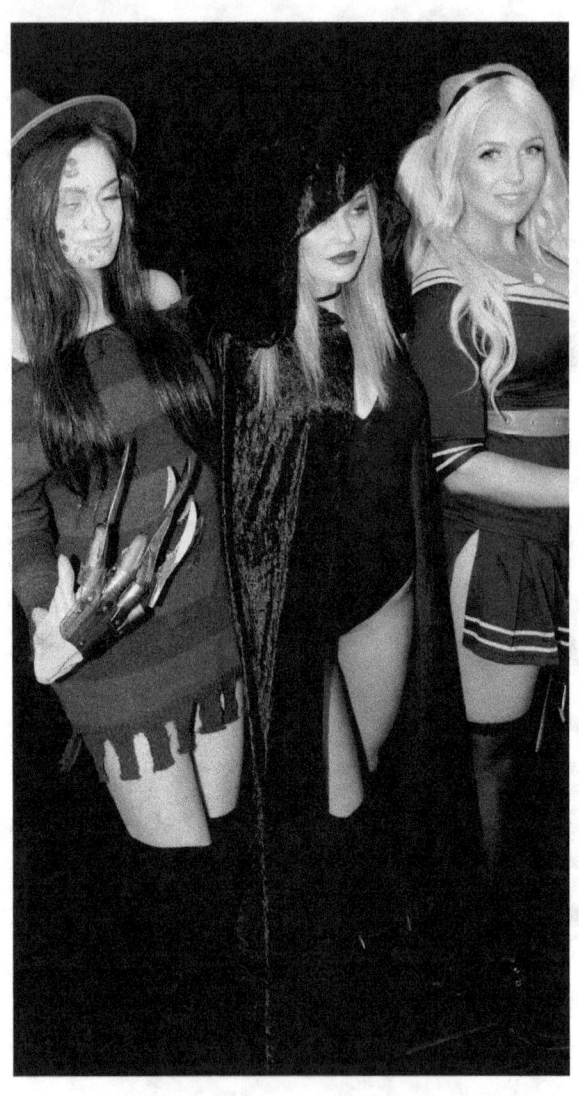

page 61

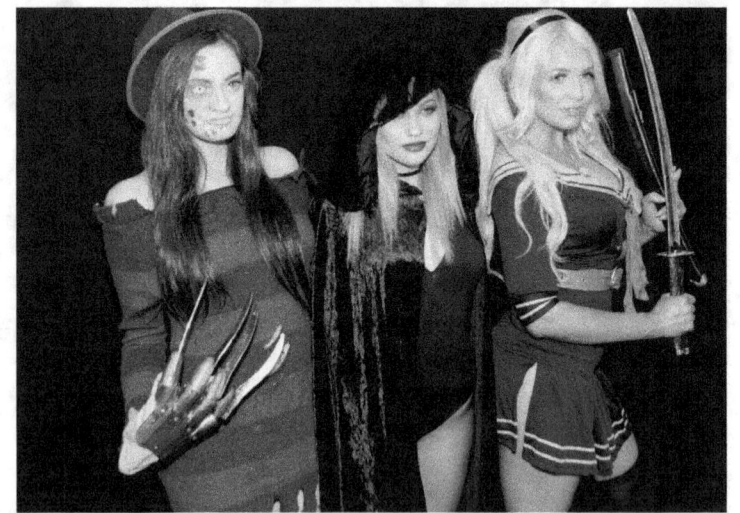

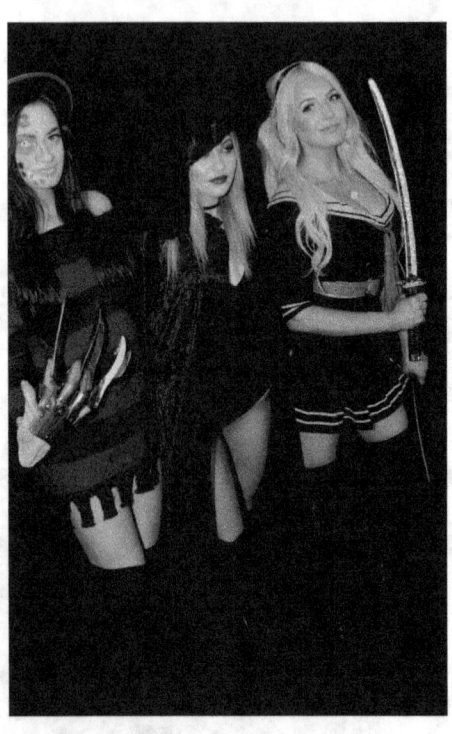

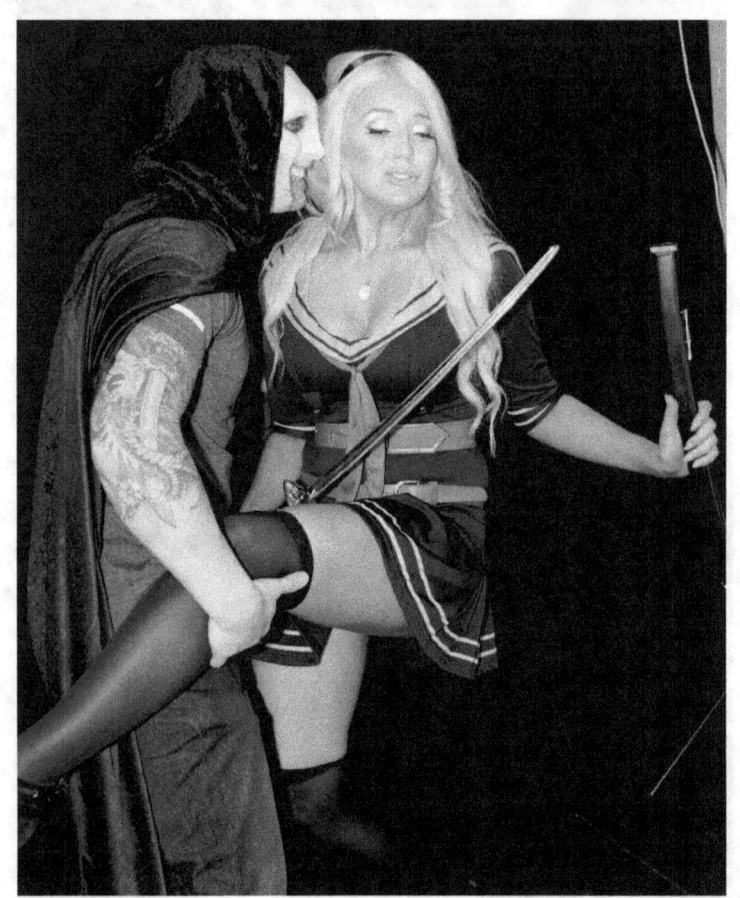

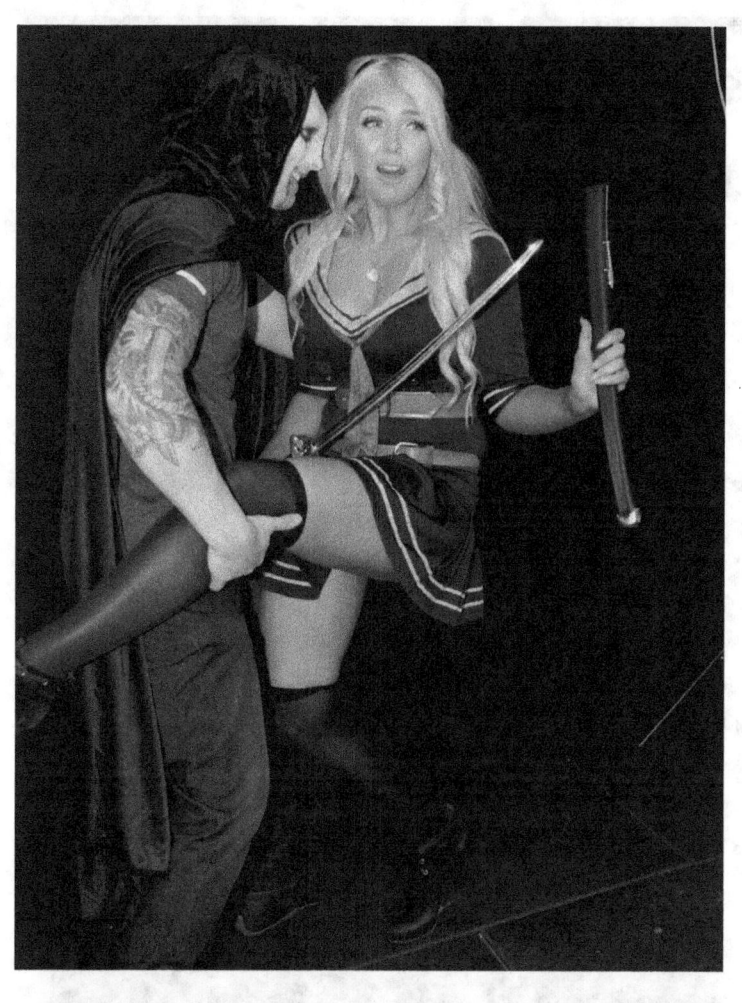
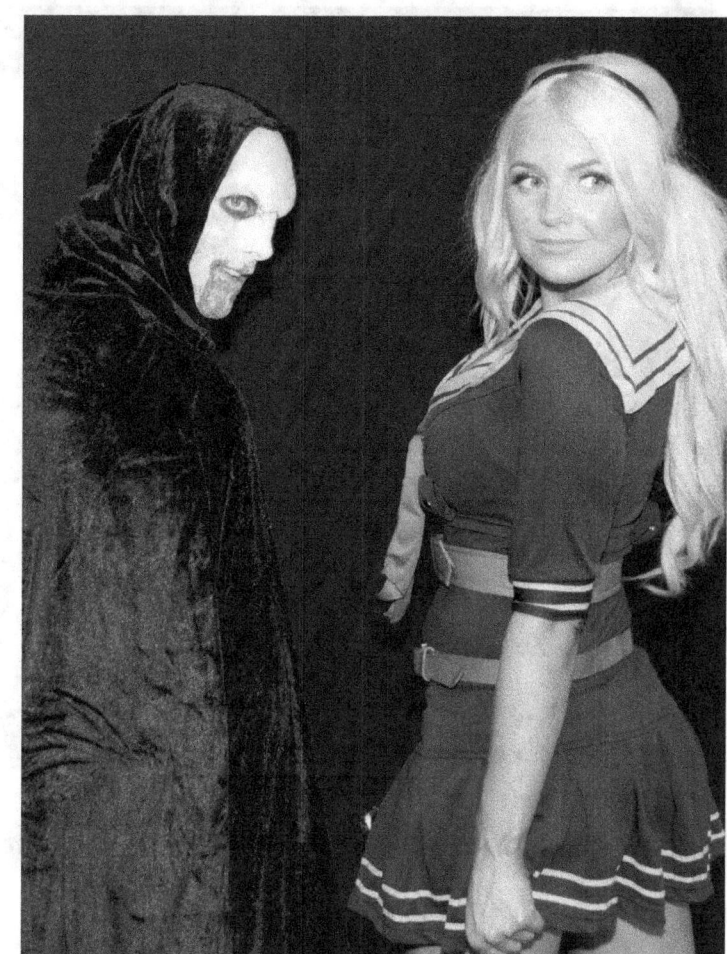
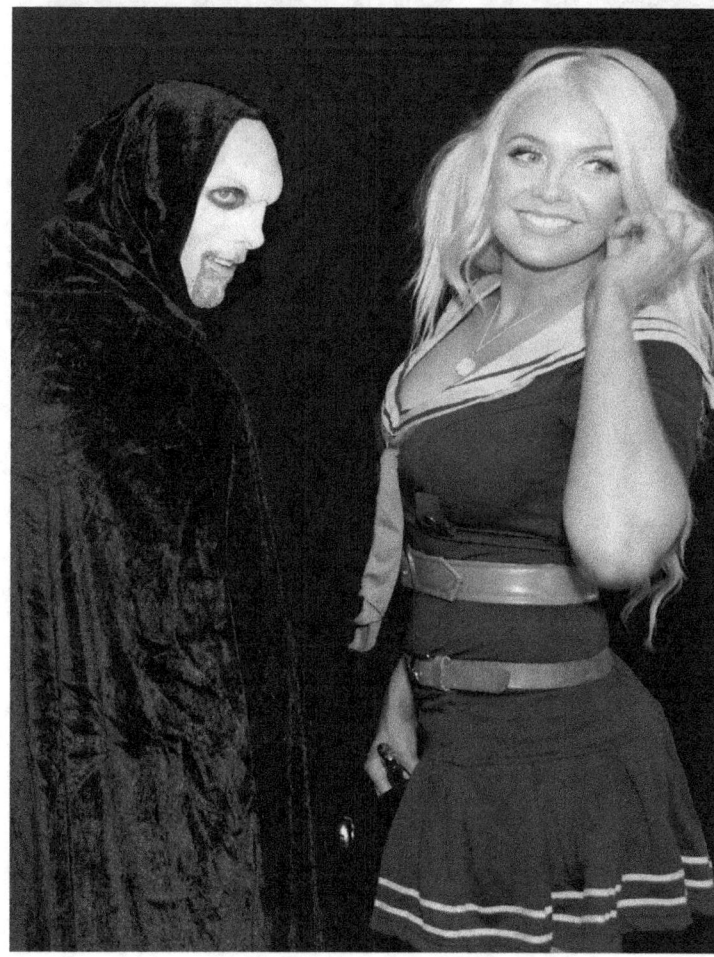
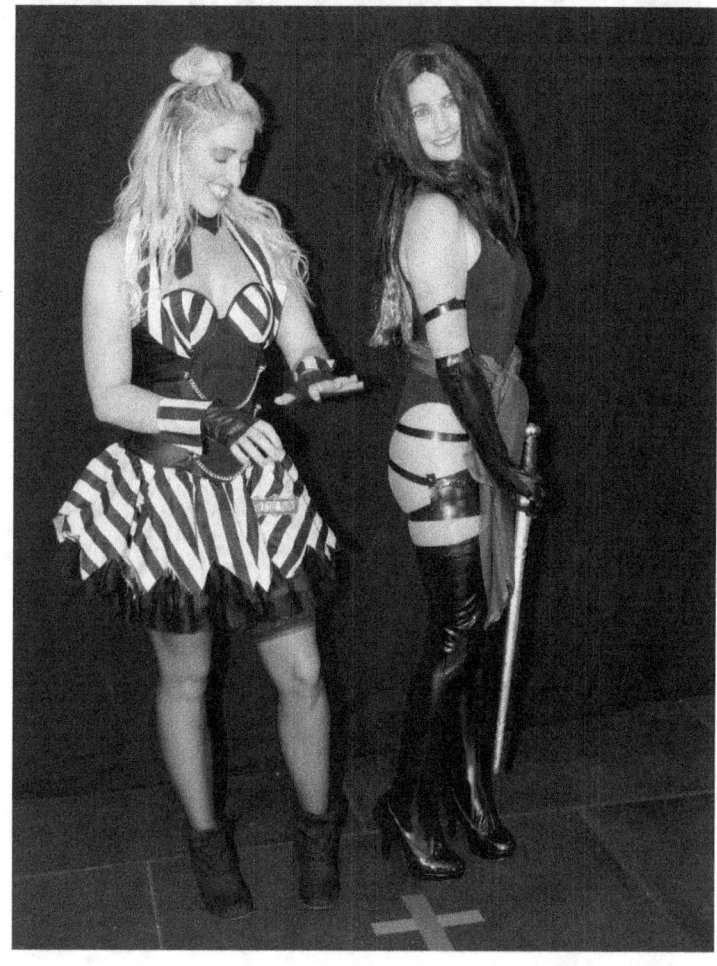

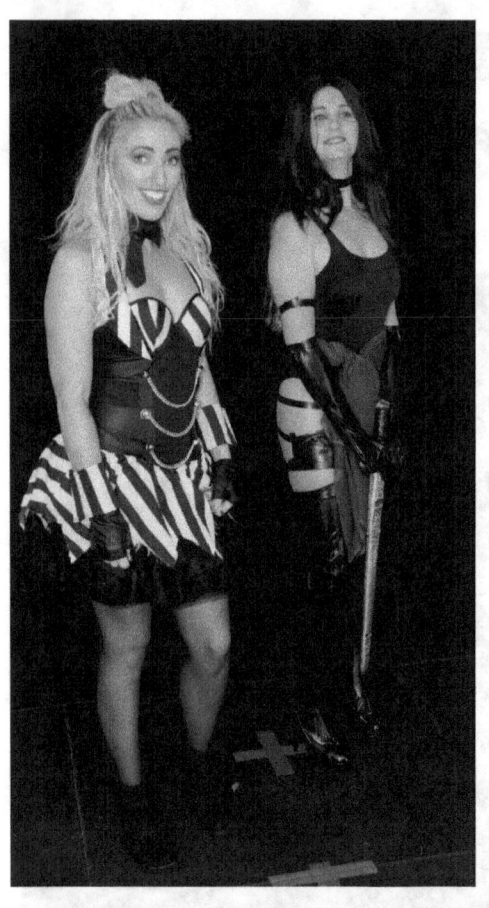
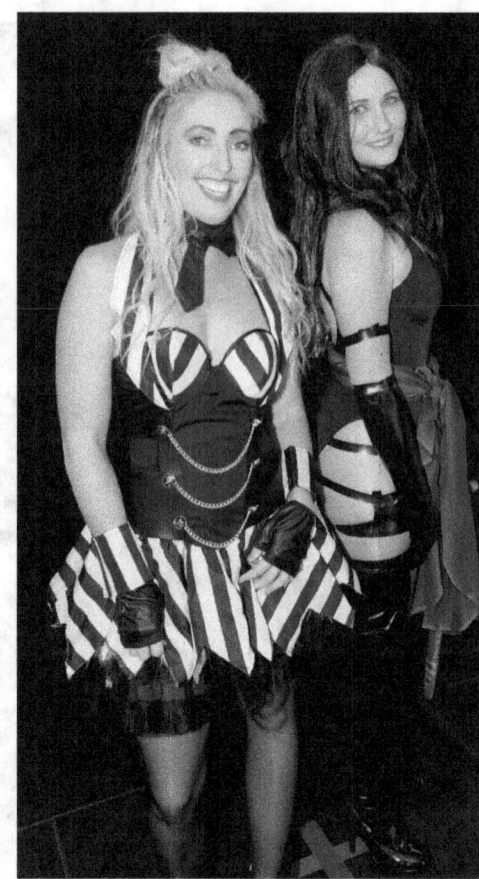
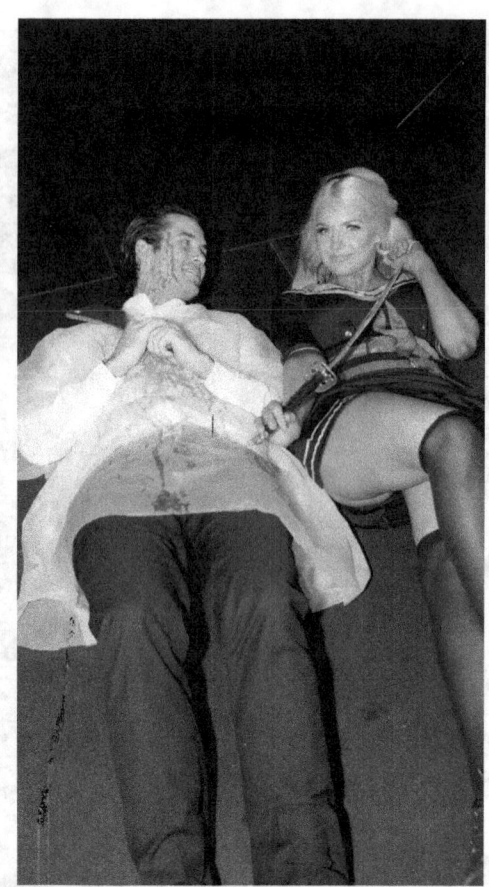
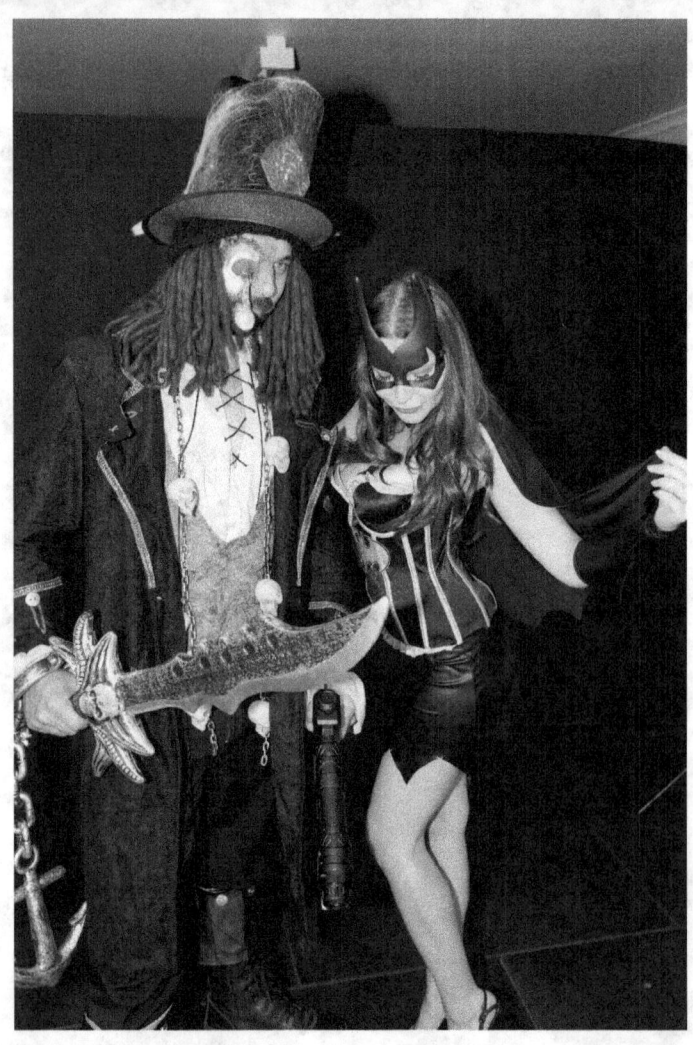
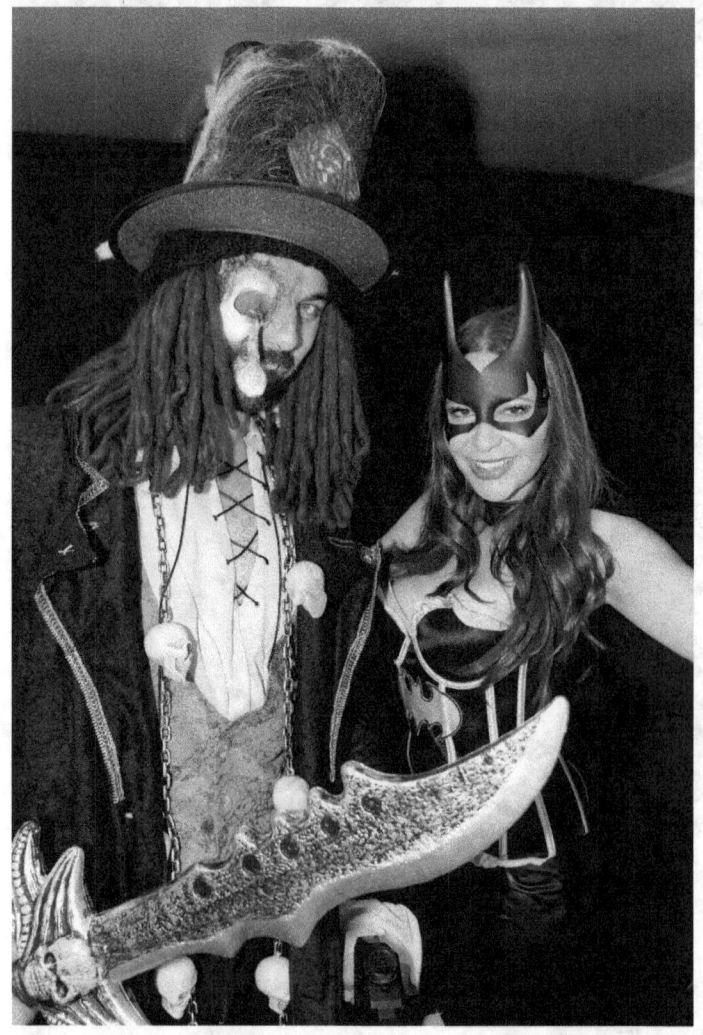

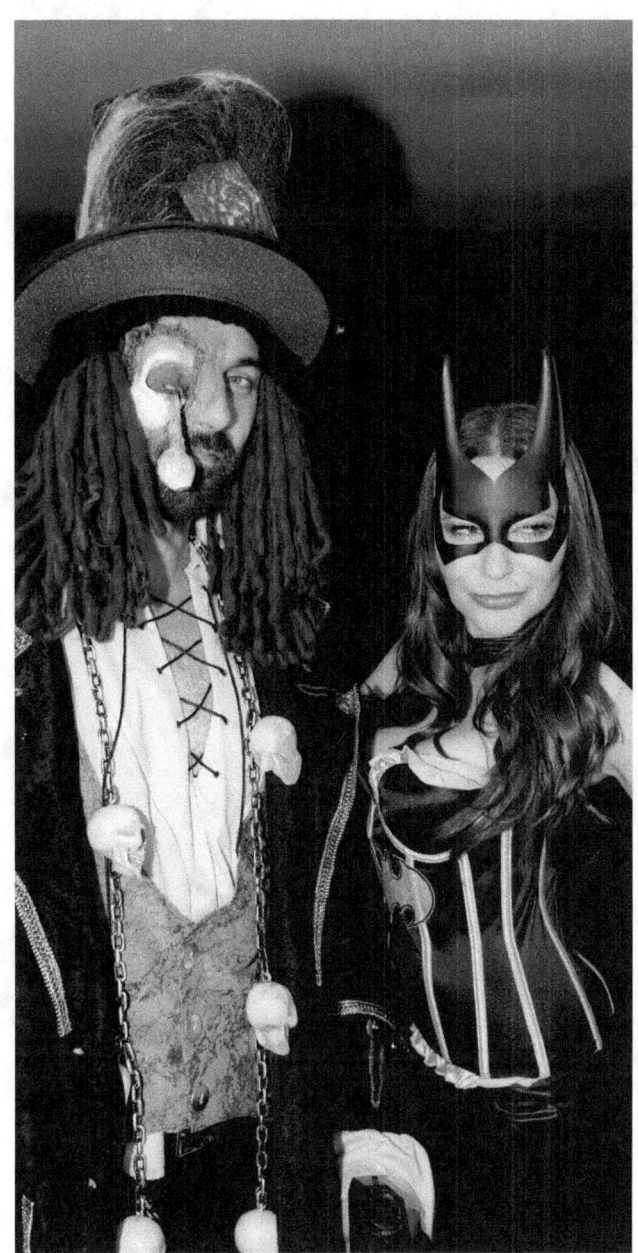

Page 64

Page 65

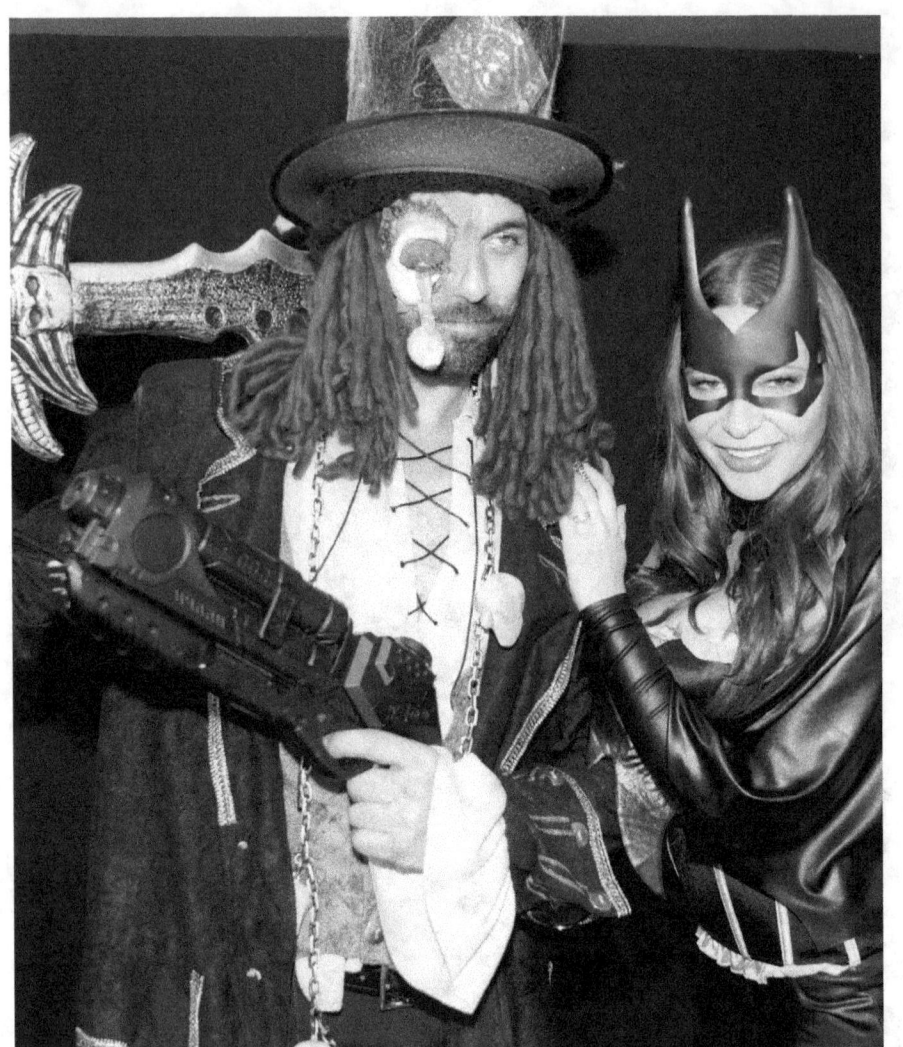

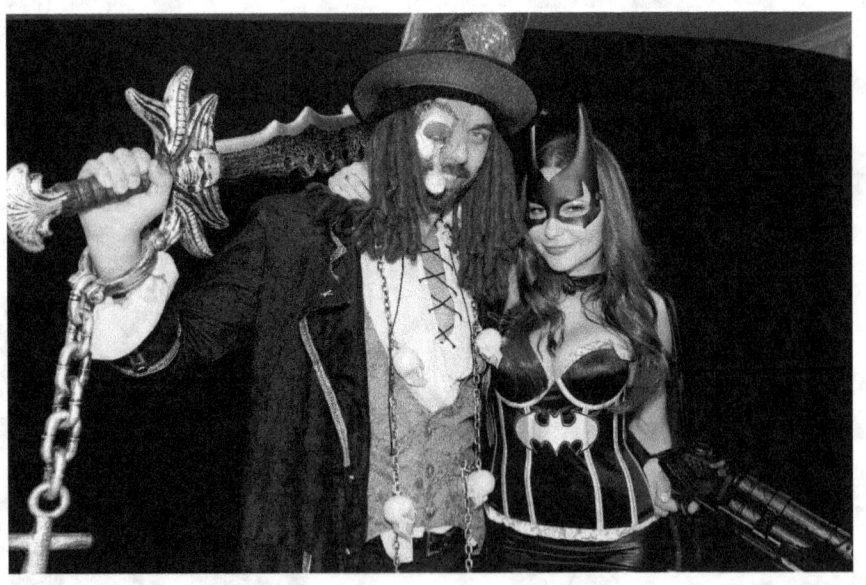

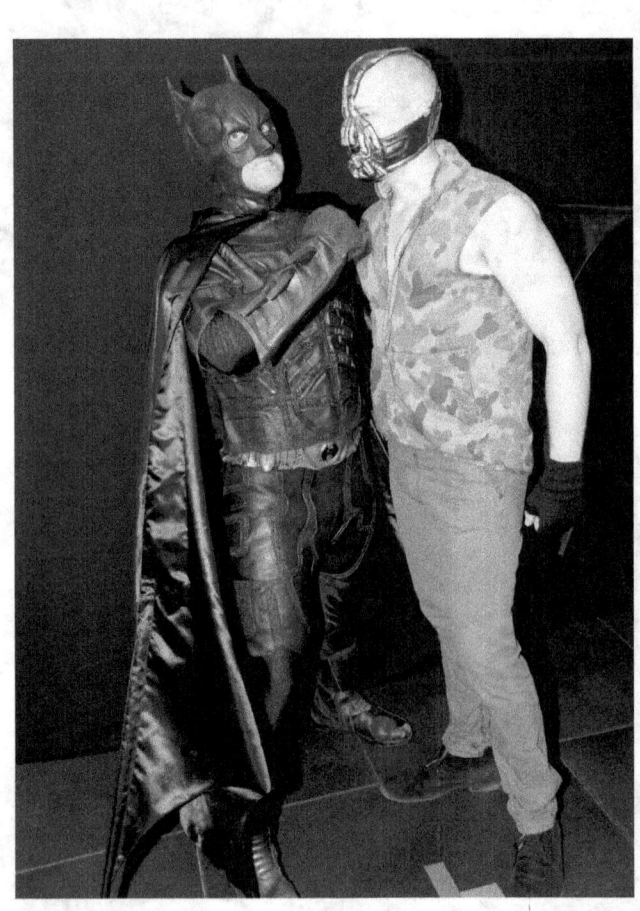

Page 67

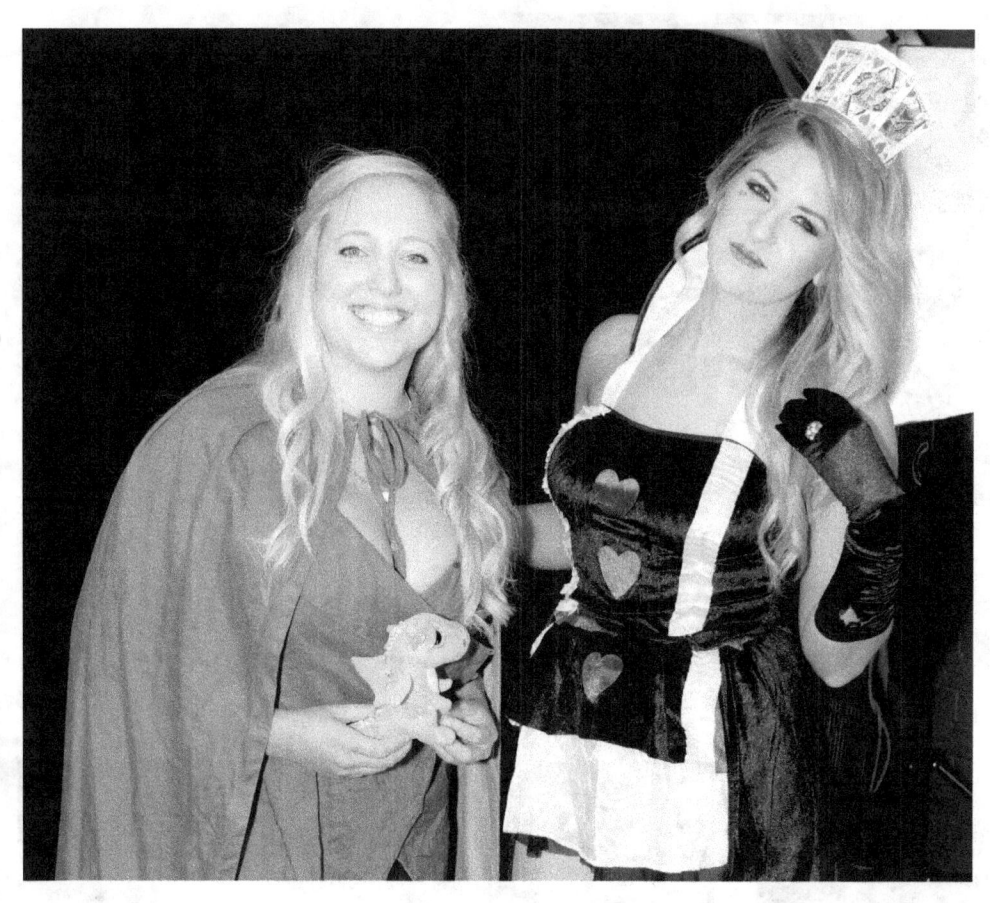

Page 68

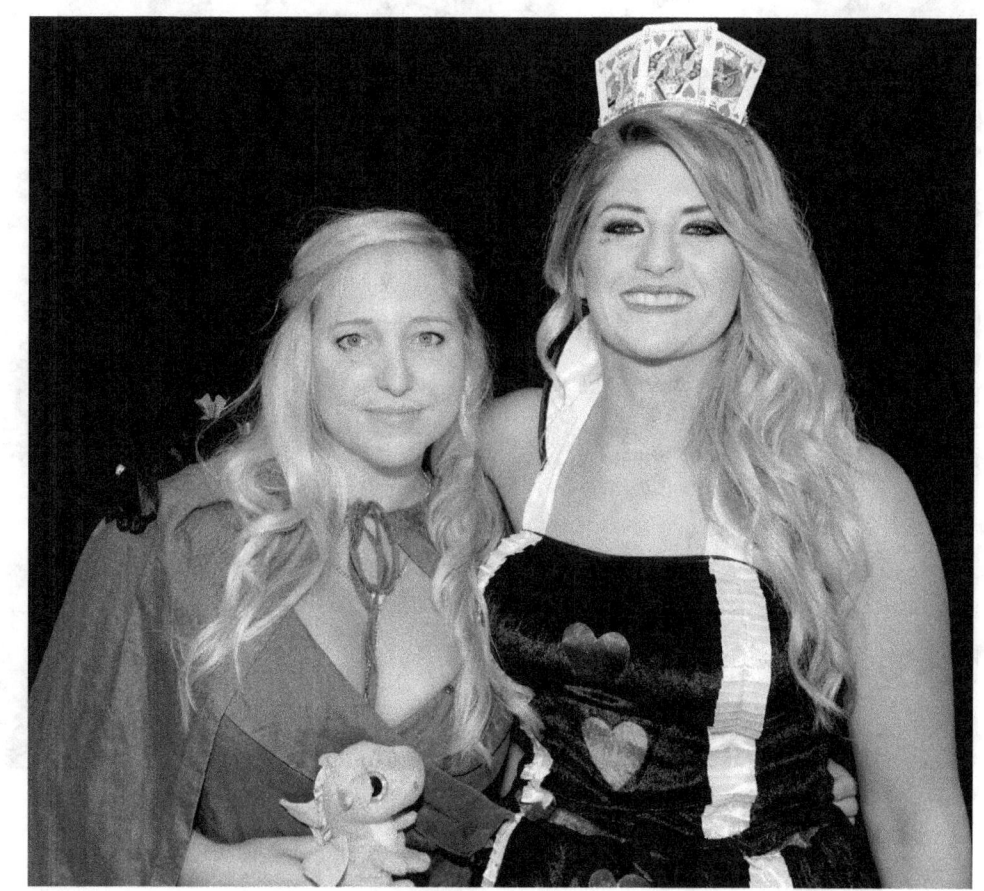

Page 69

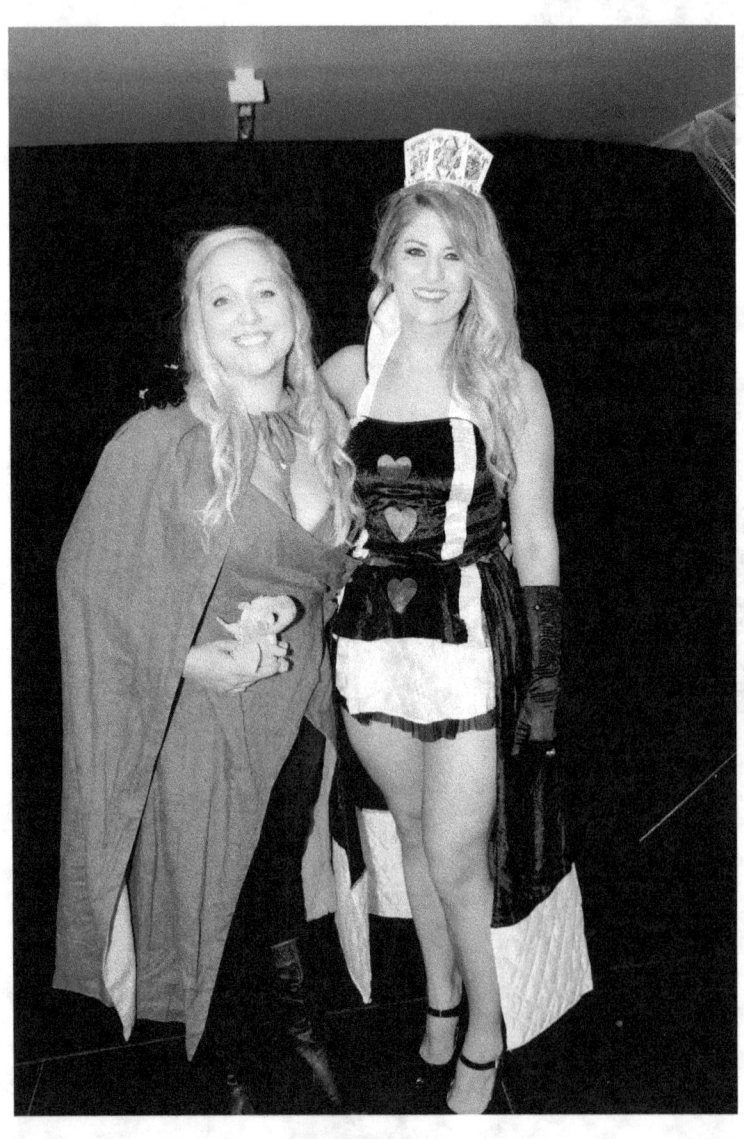

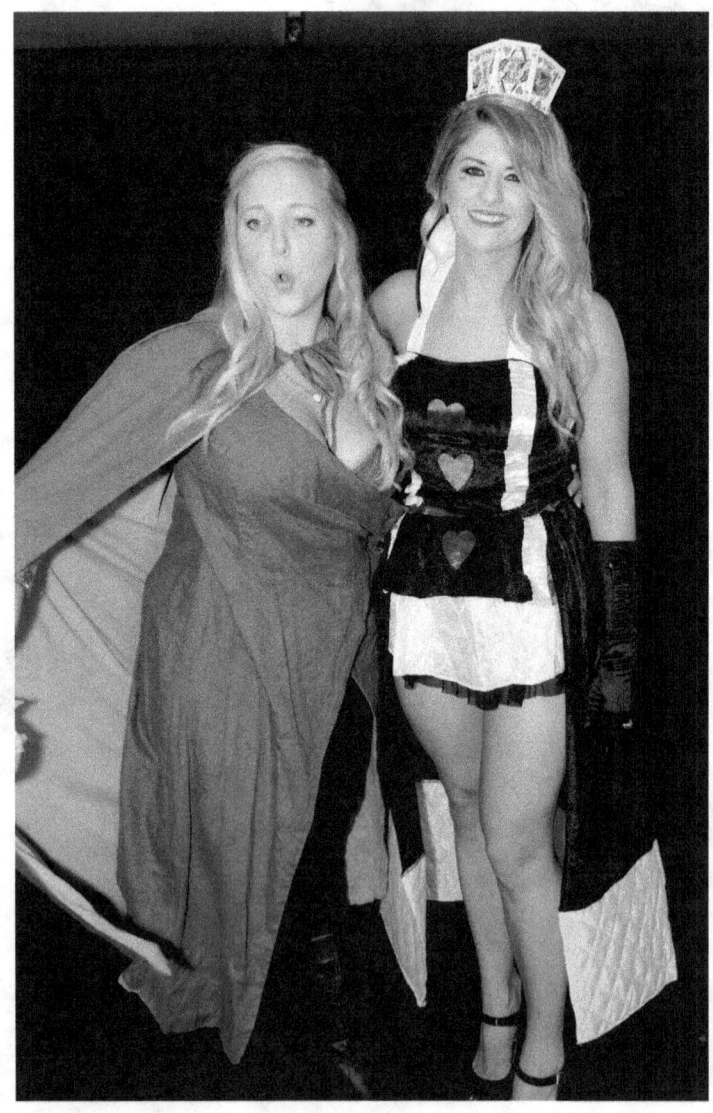

Page 70

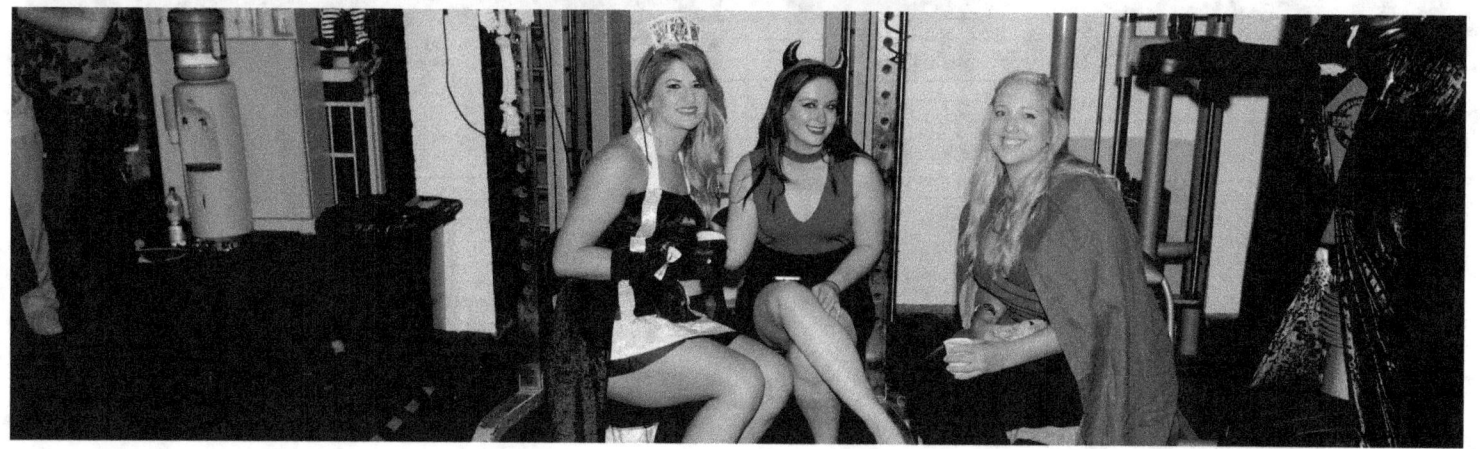

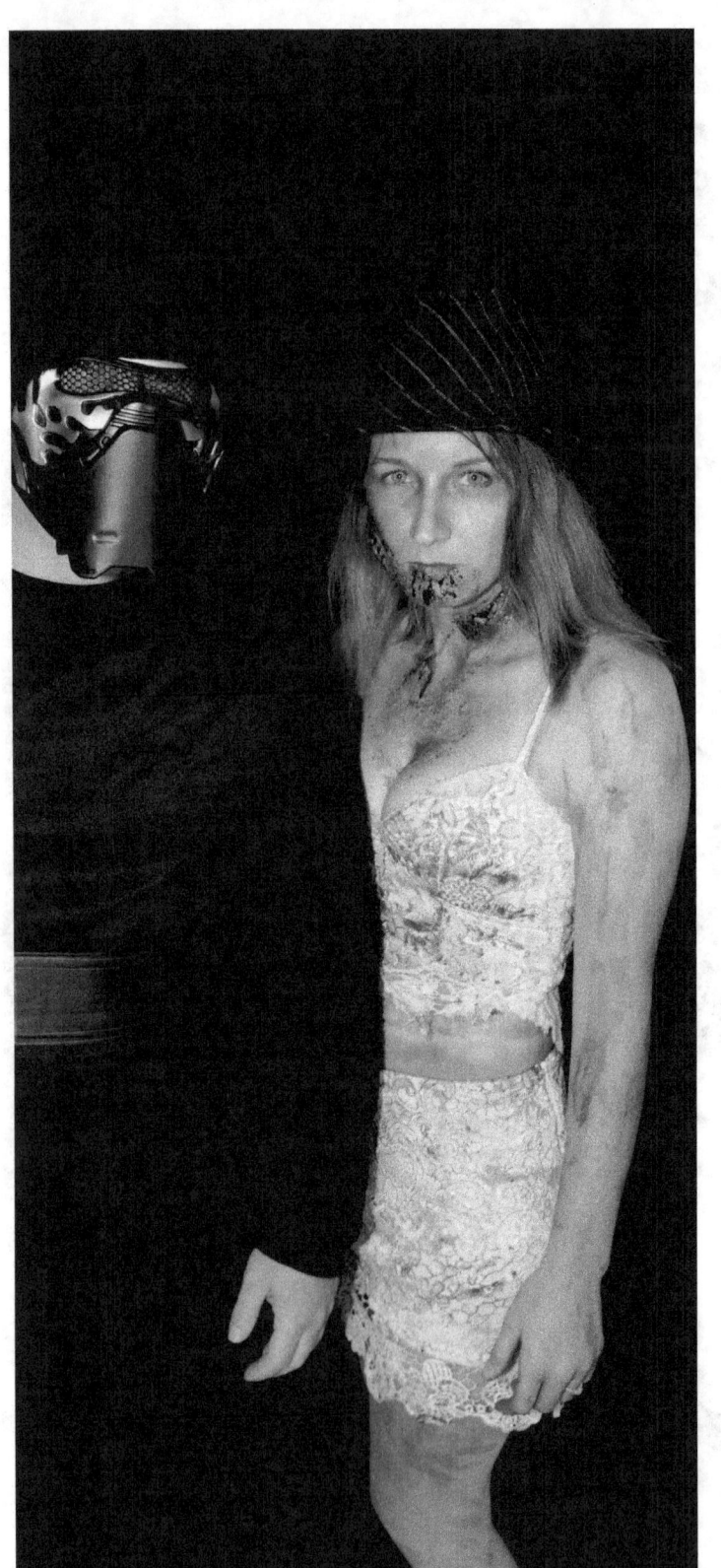
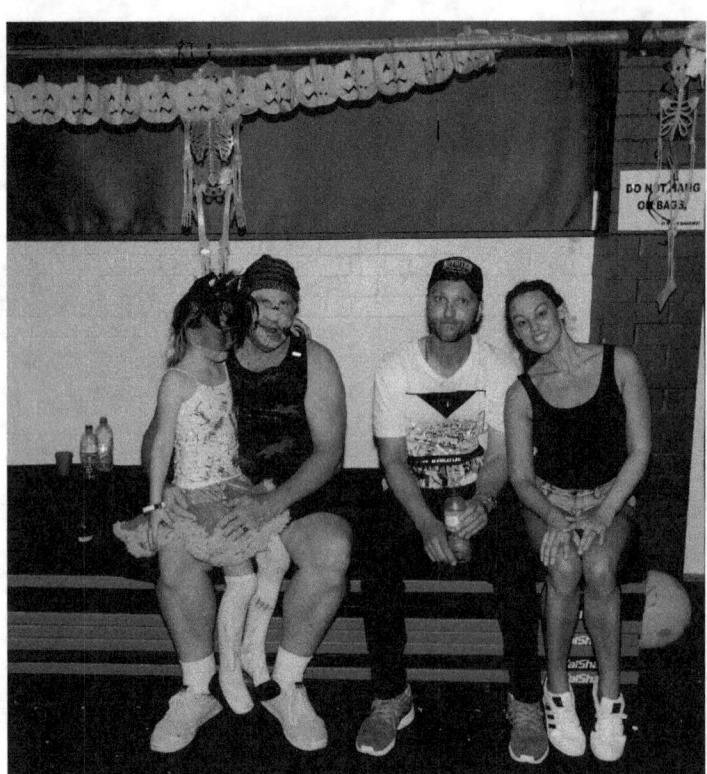

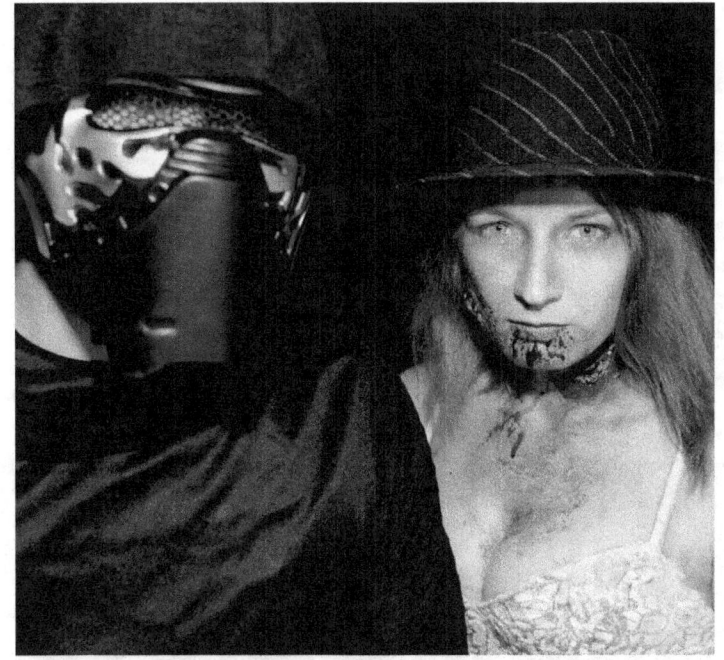

Page 72

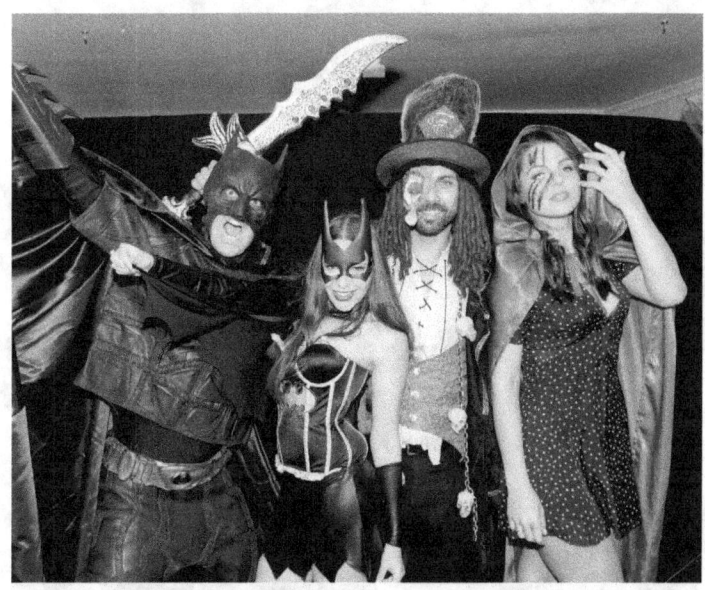

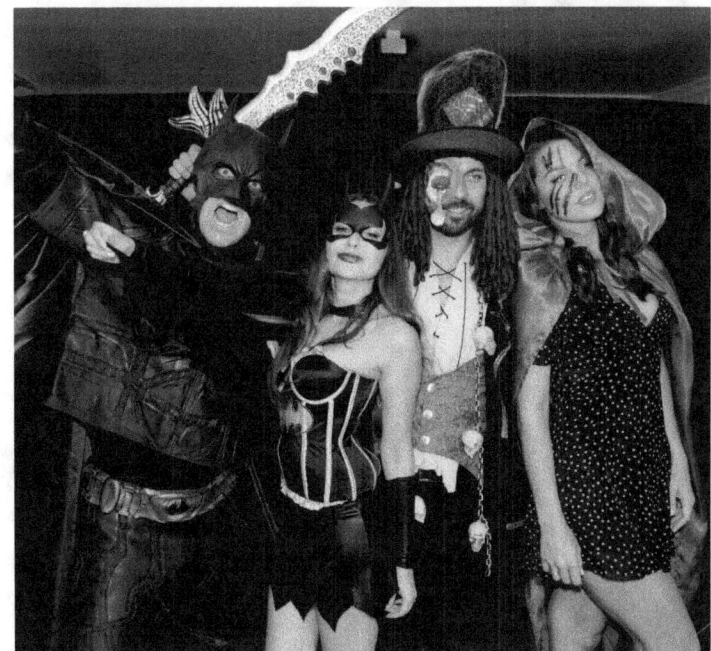

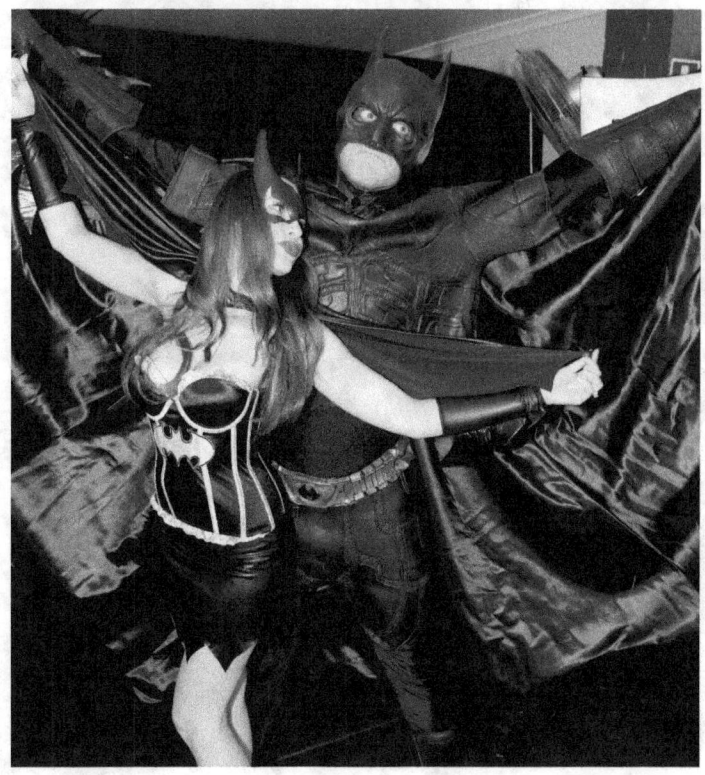

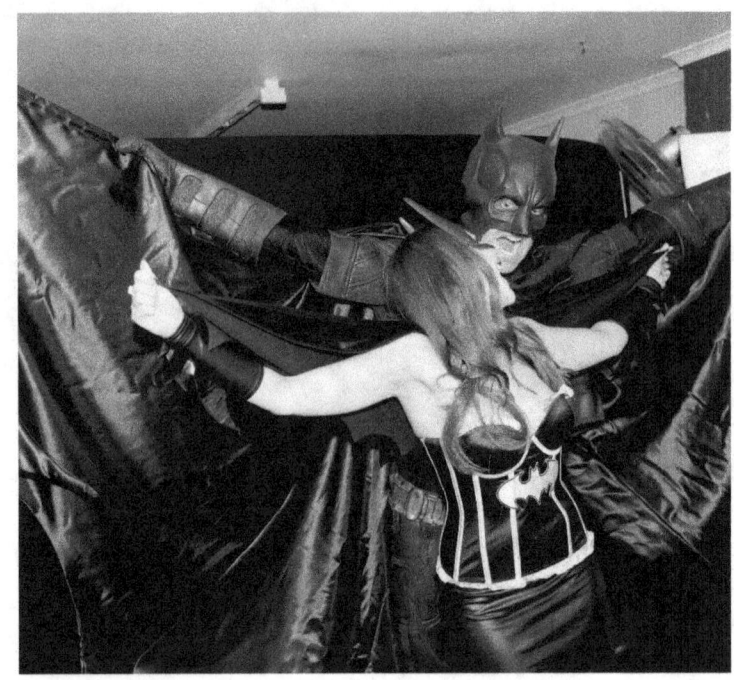

Page 74

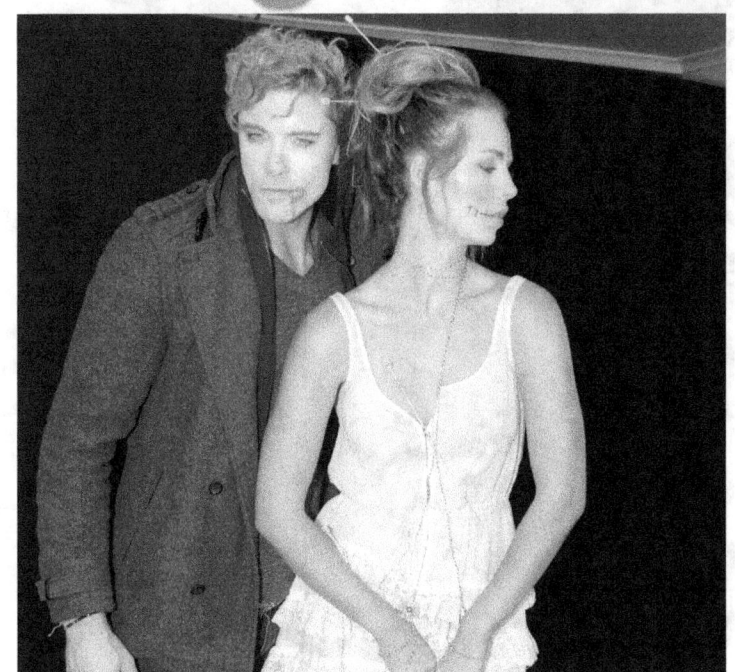
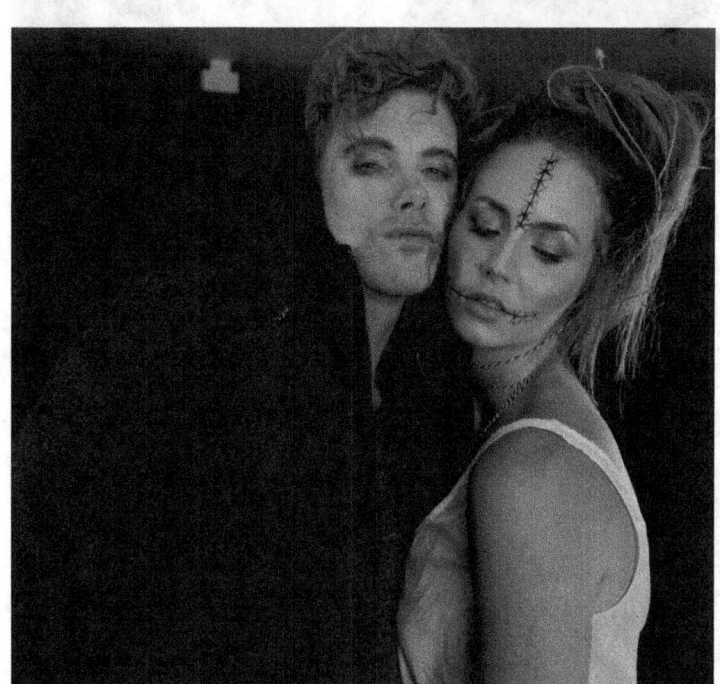

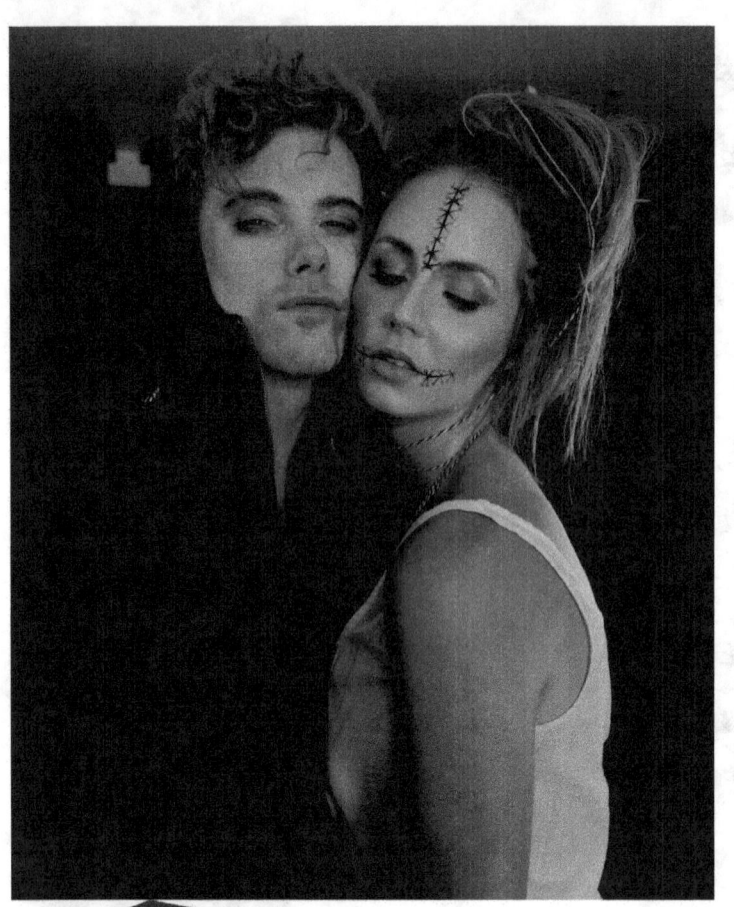
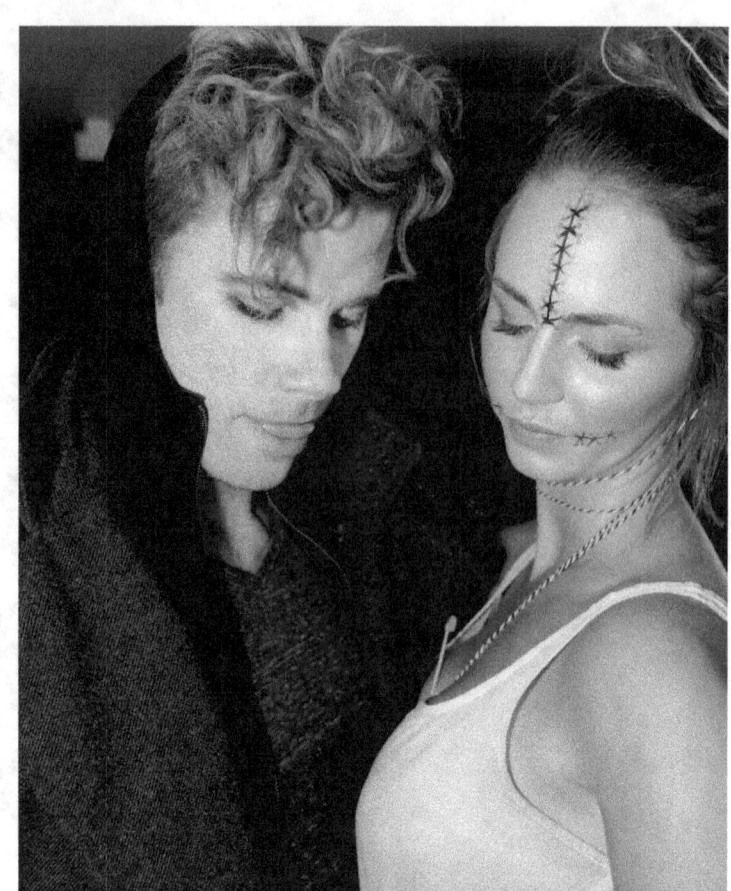

page 75

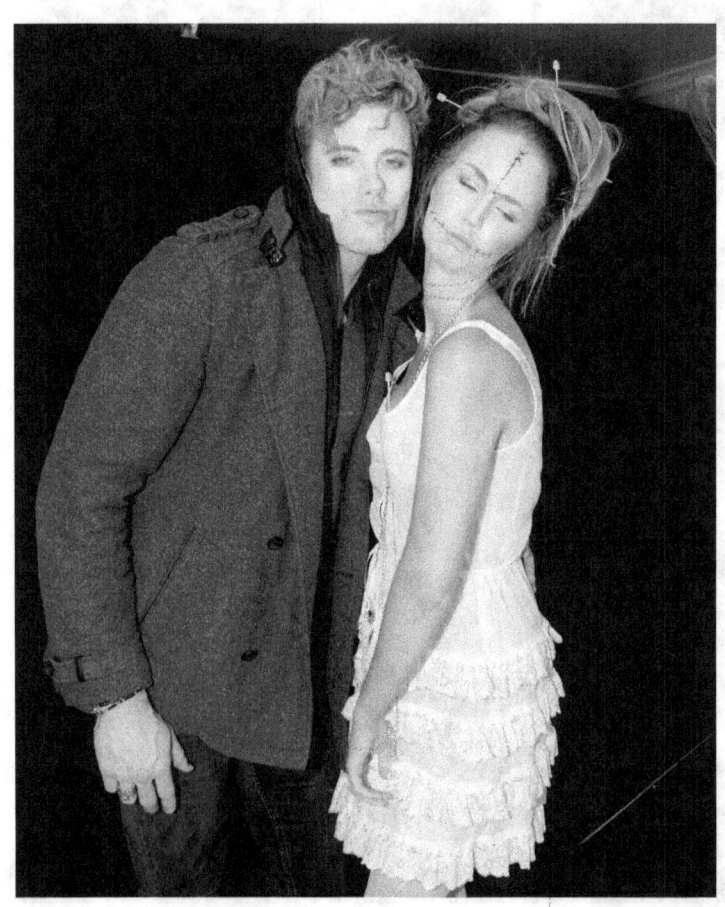
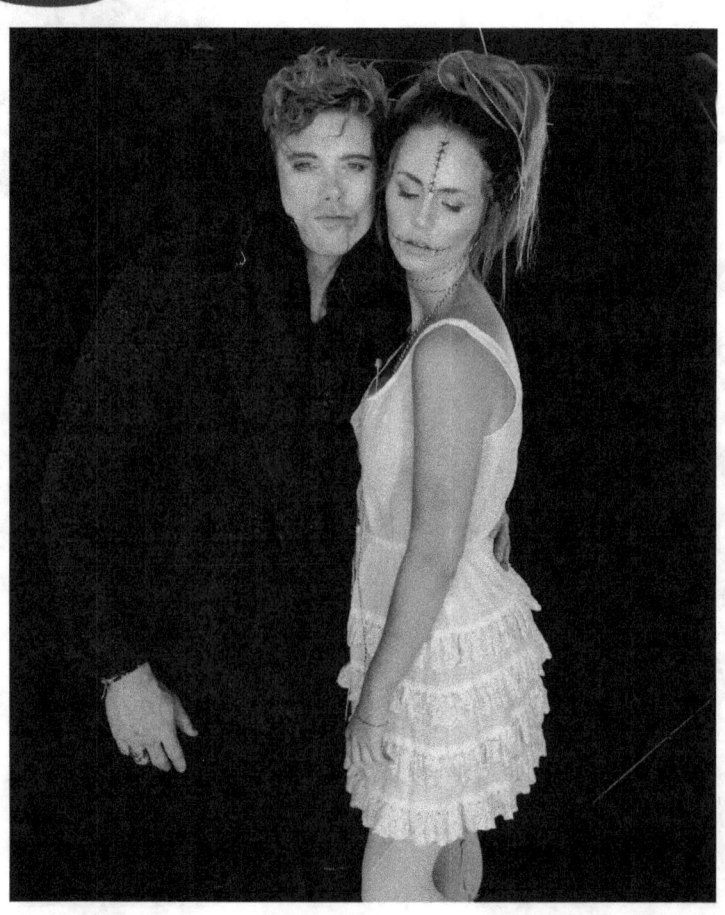

Page 76

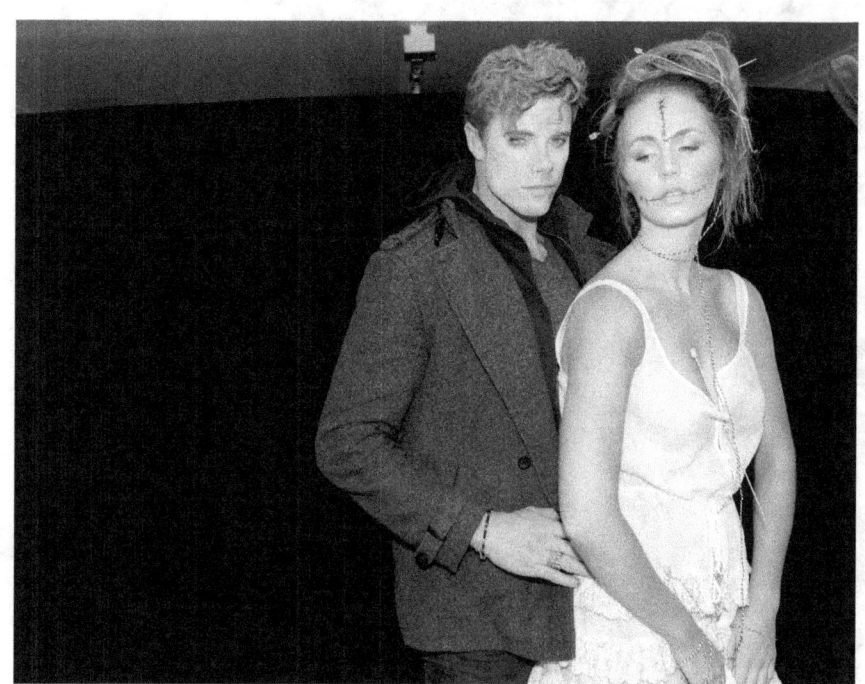

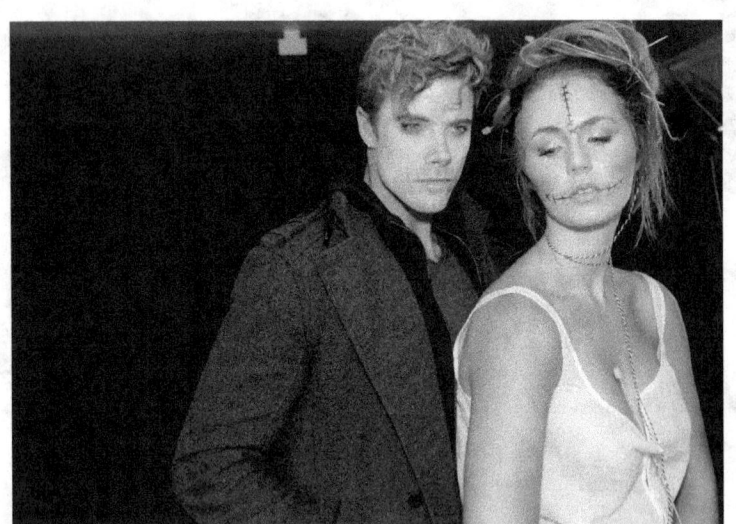
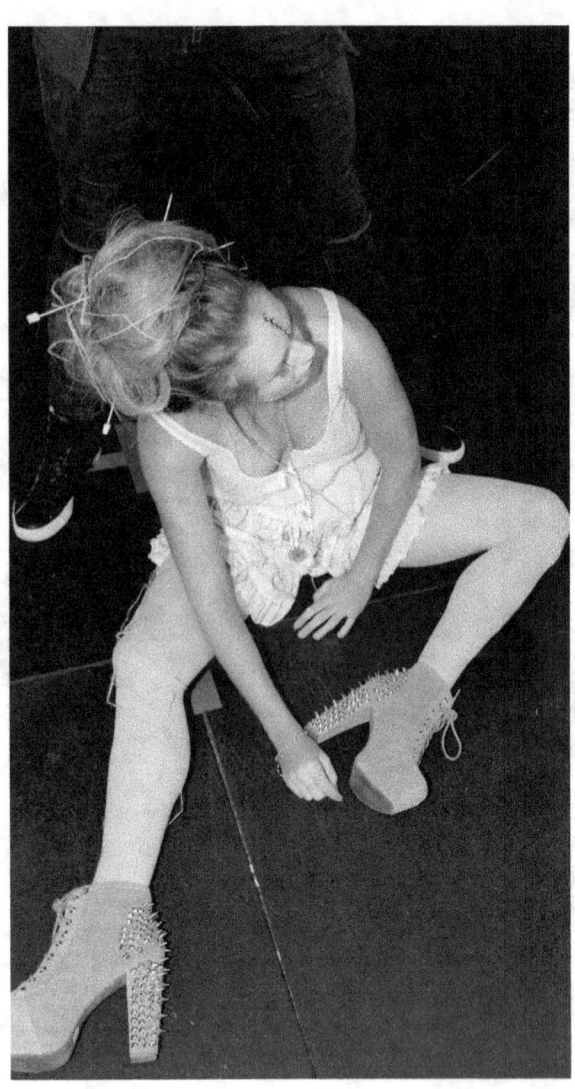
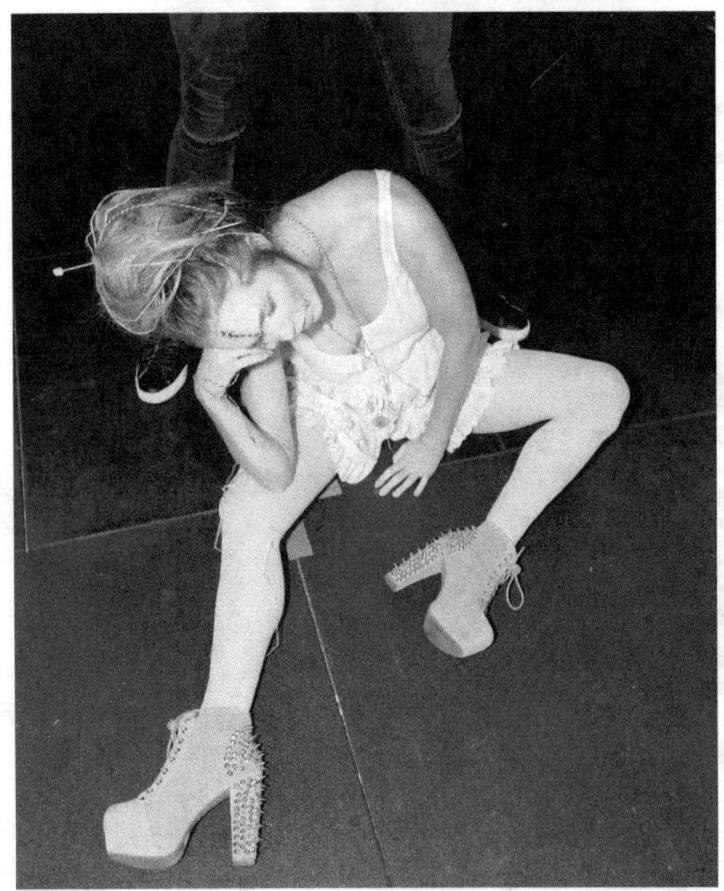

Page 77

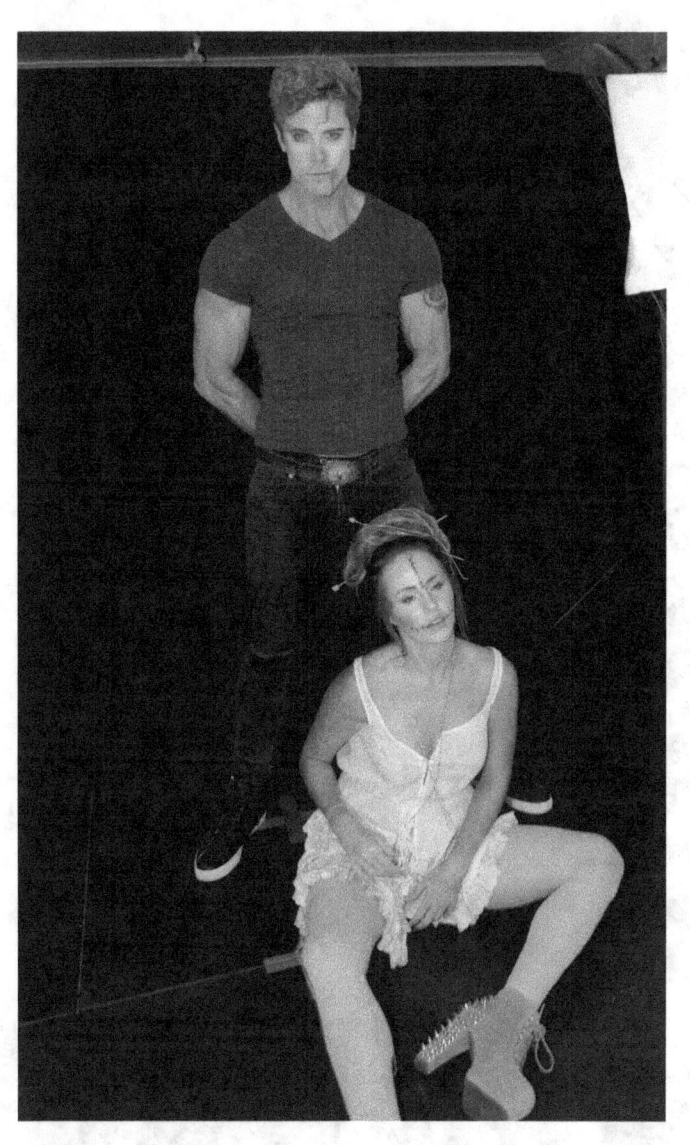
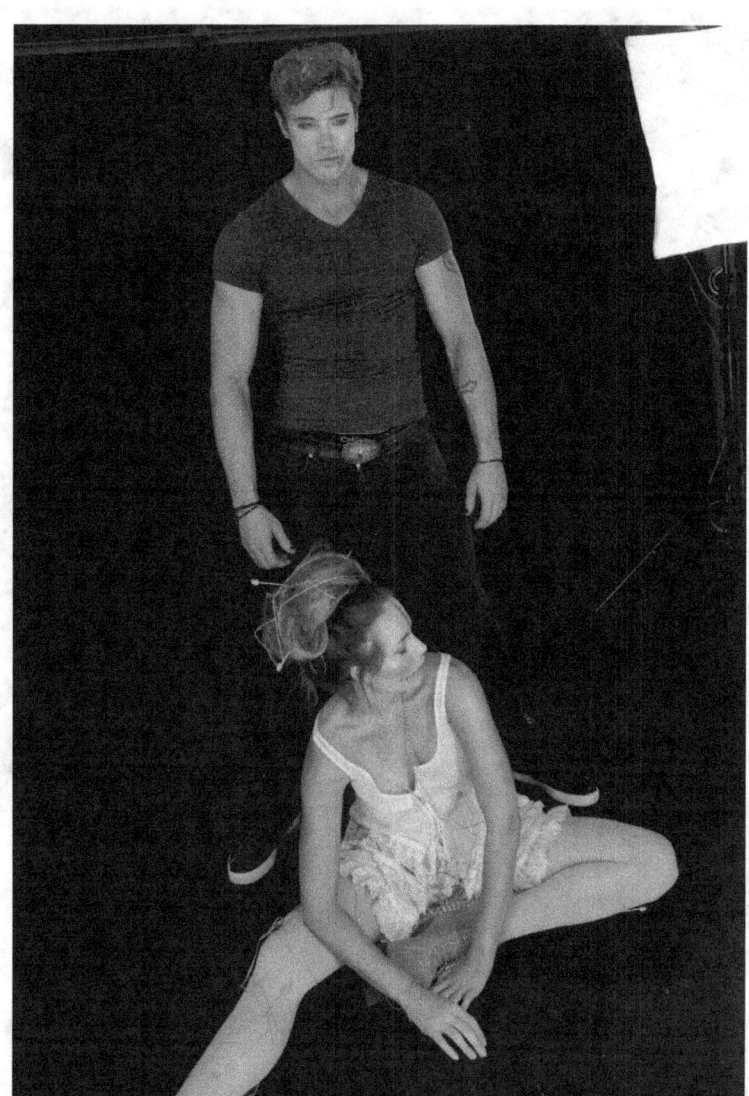
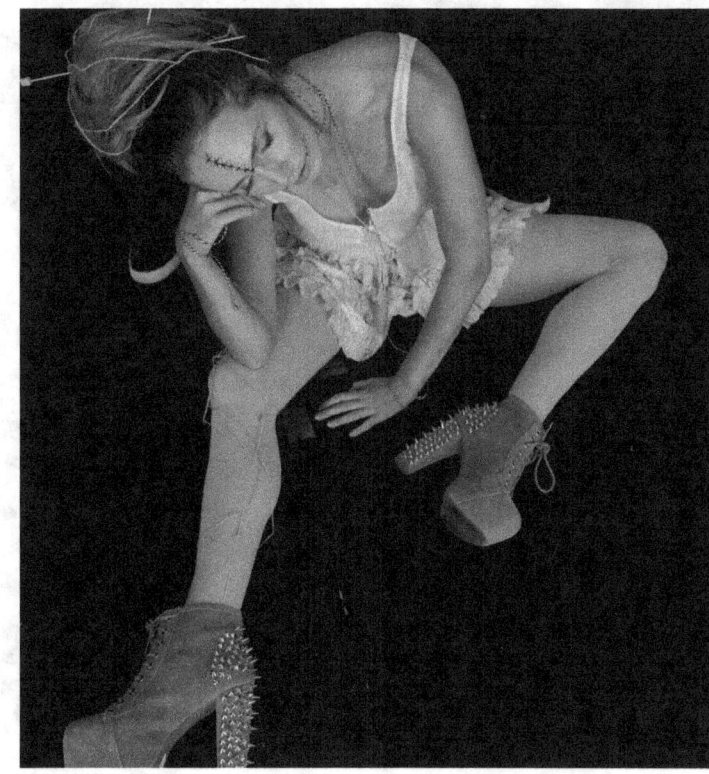
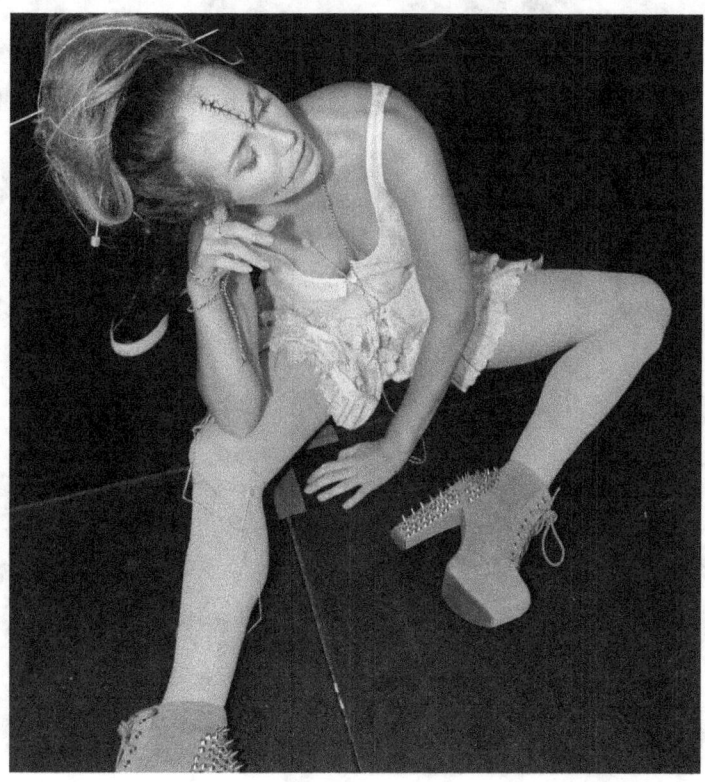

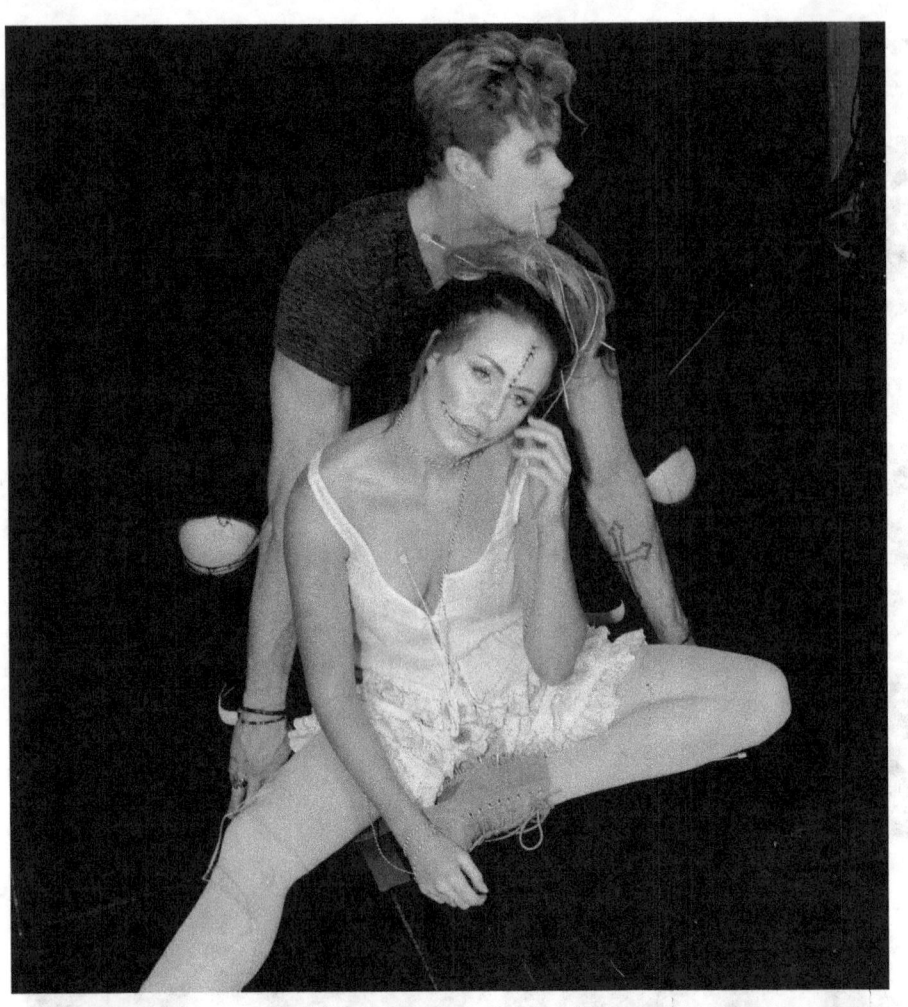

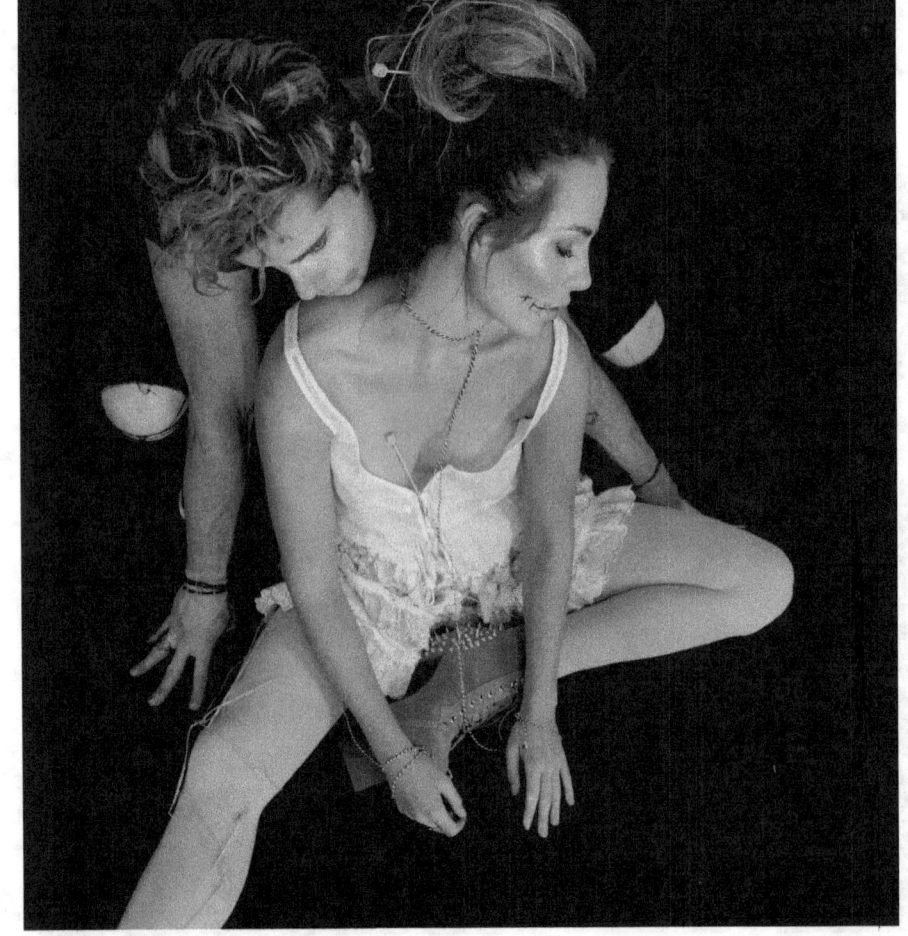
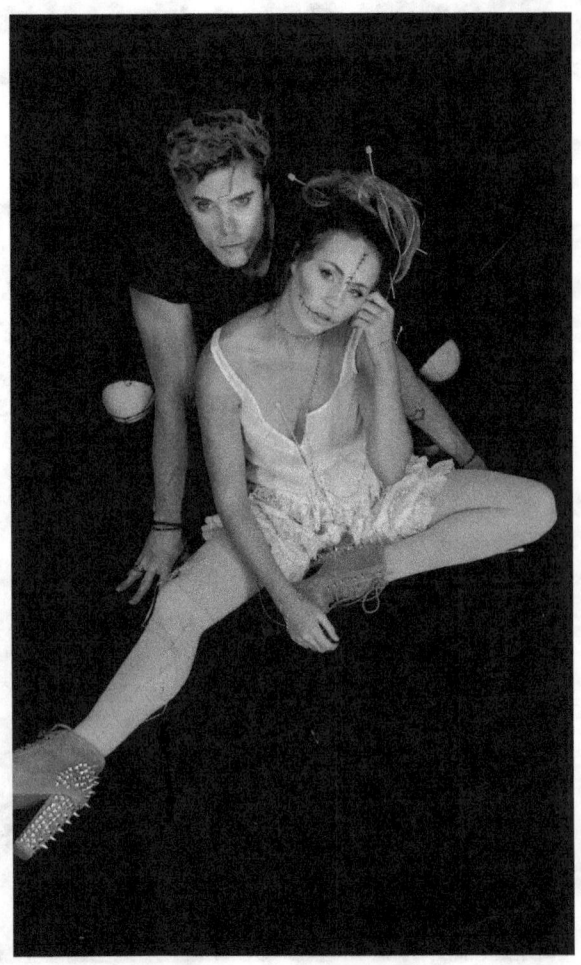

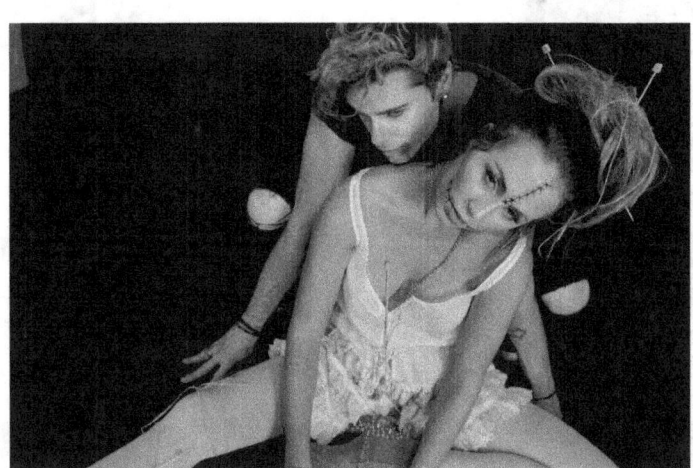
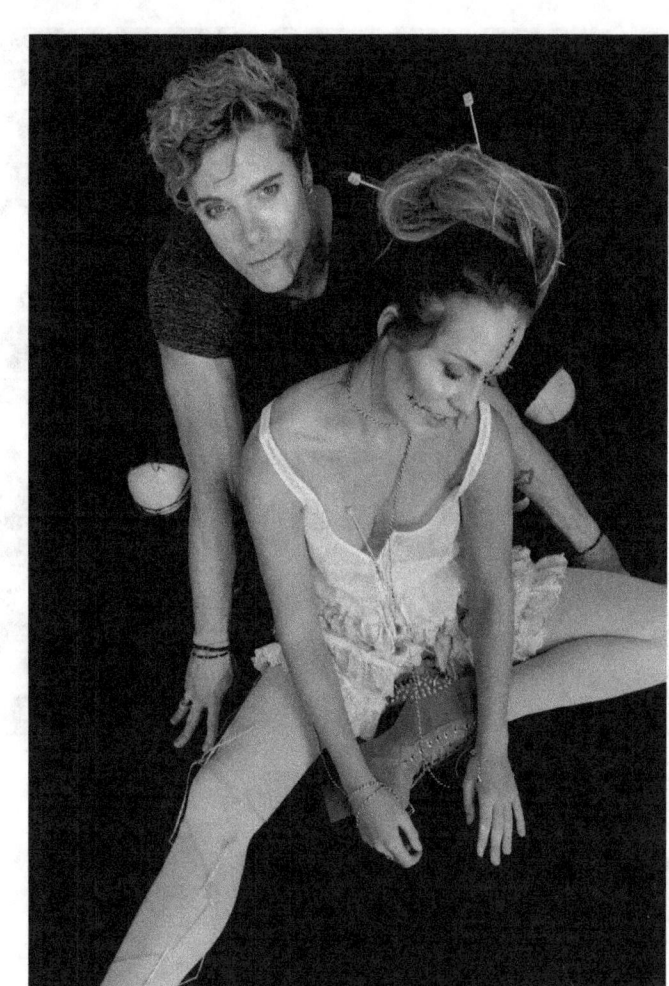

Page 80

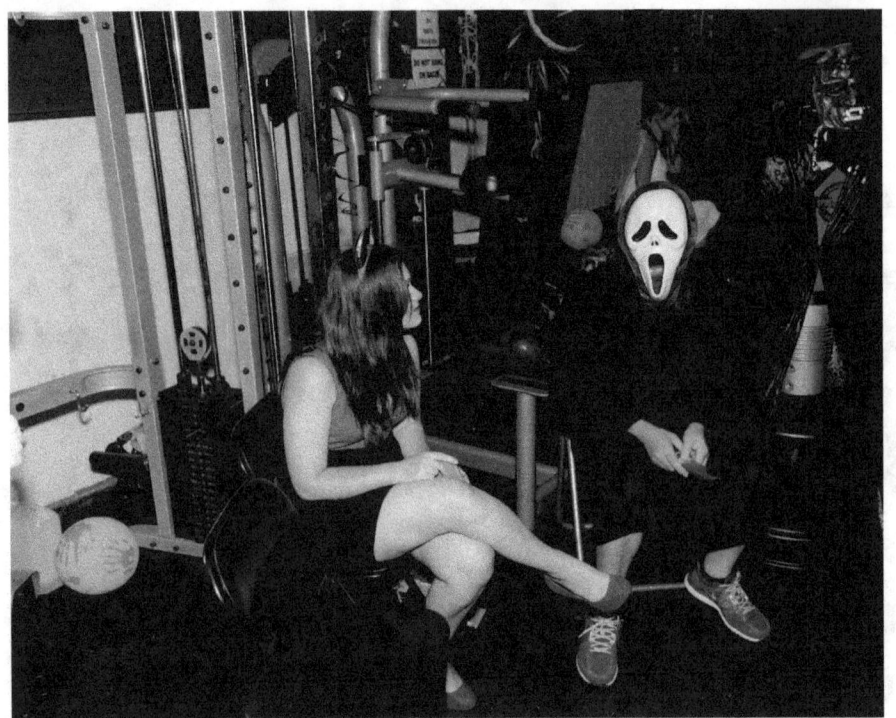

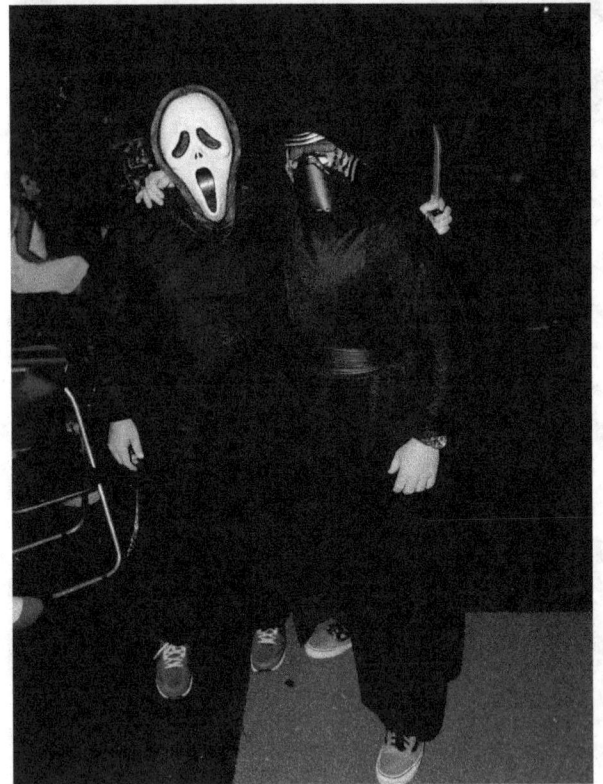
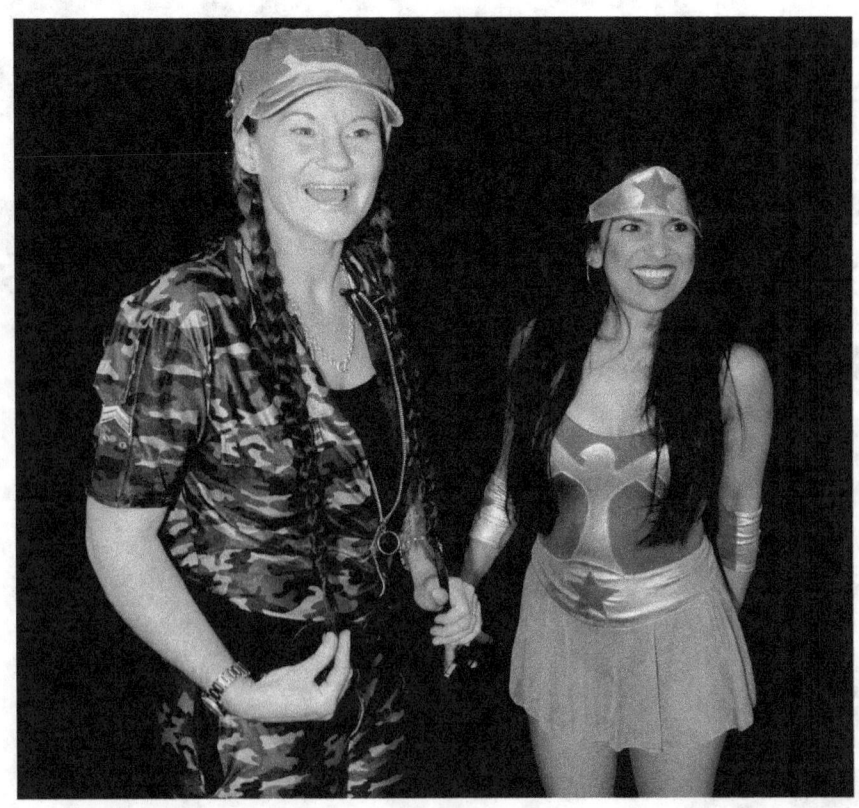

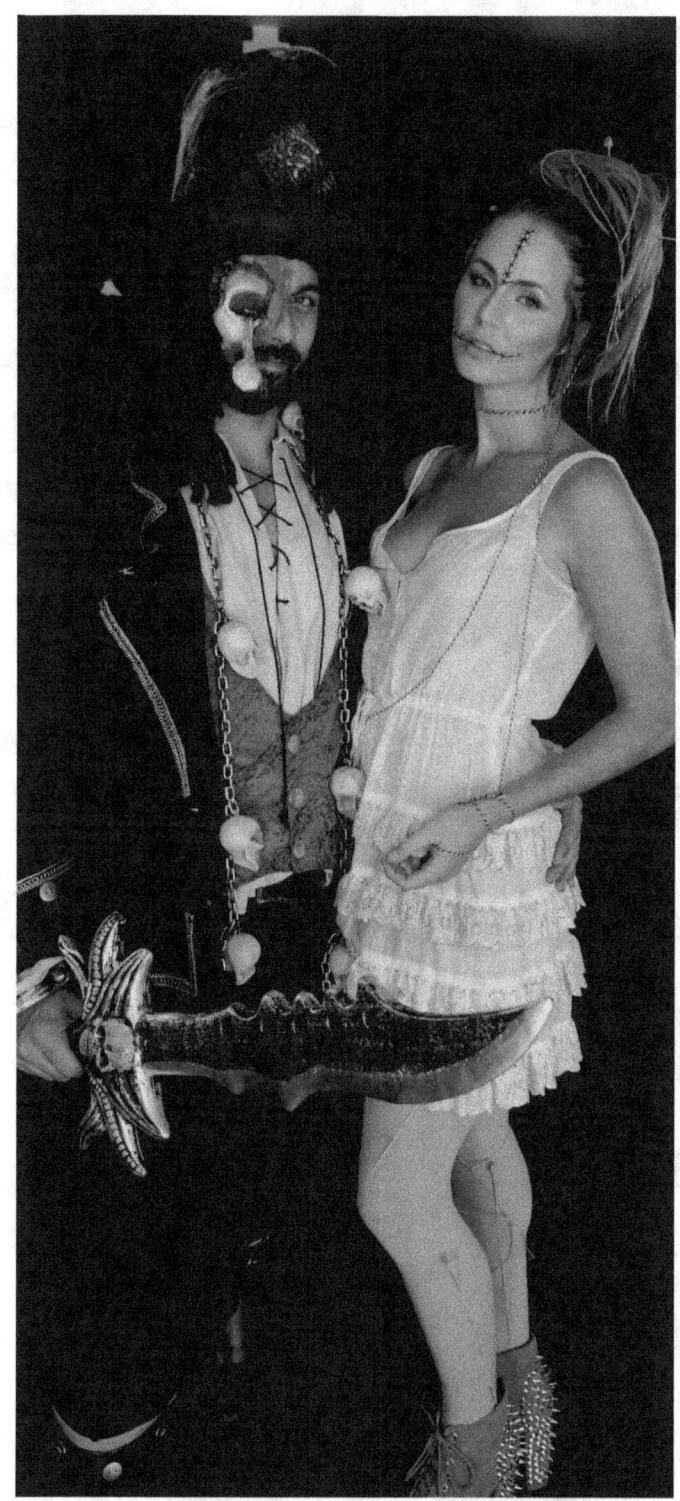
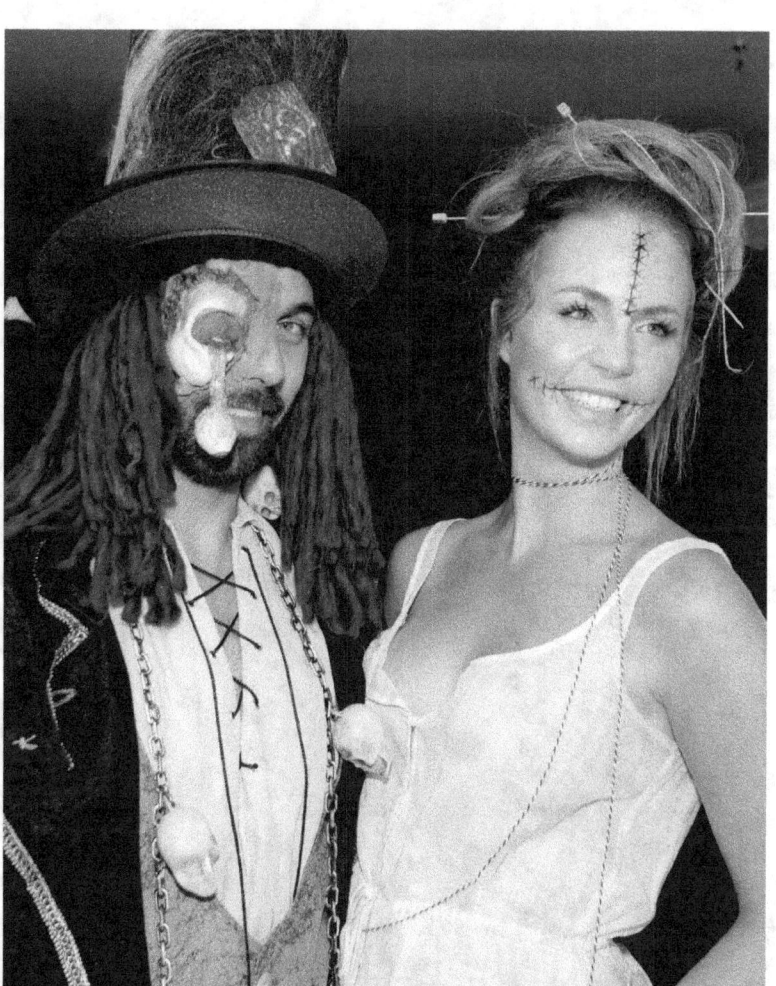
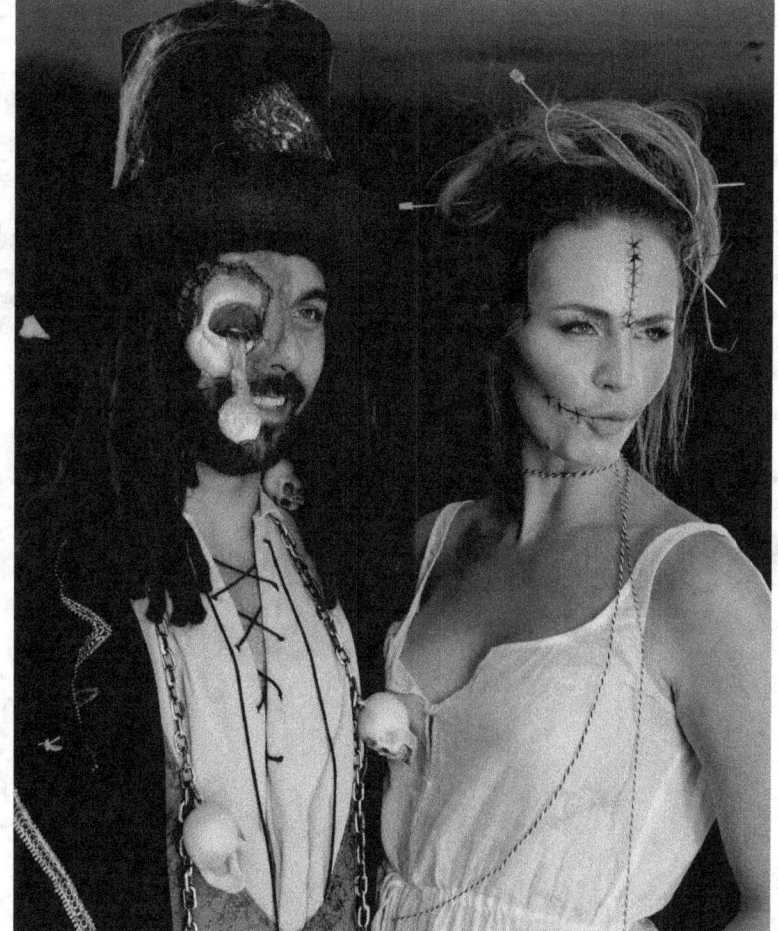

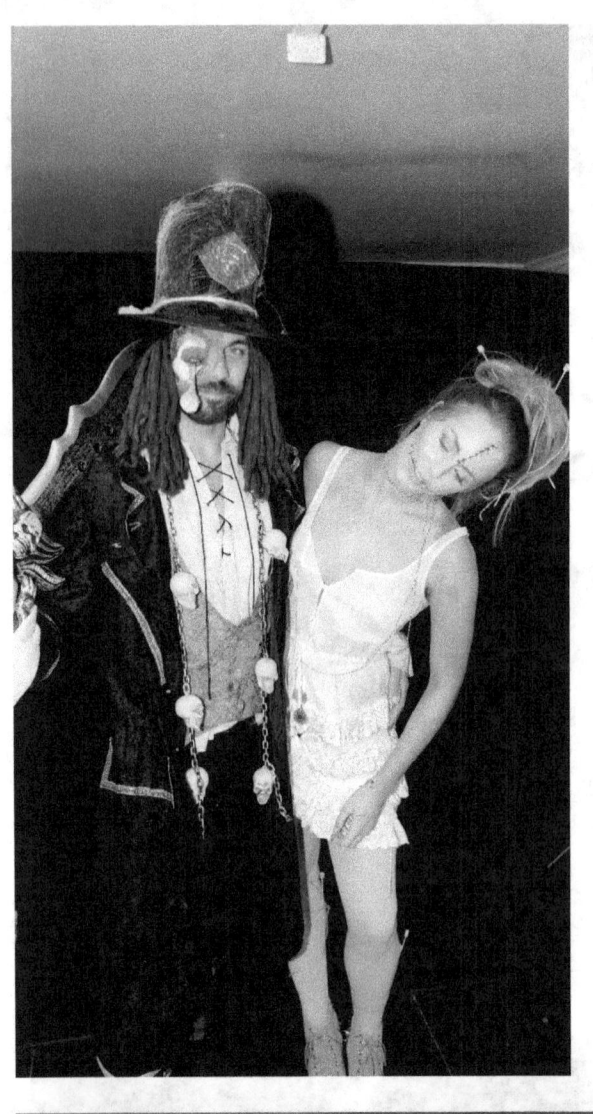
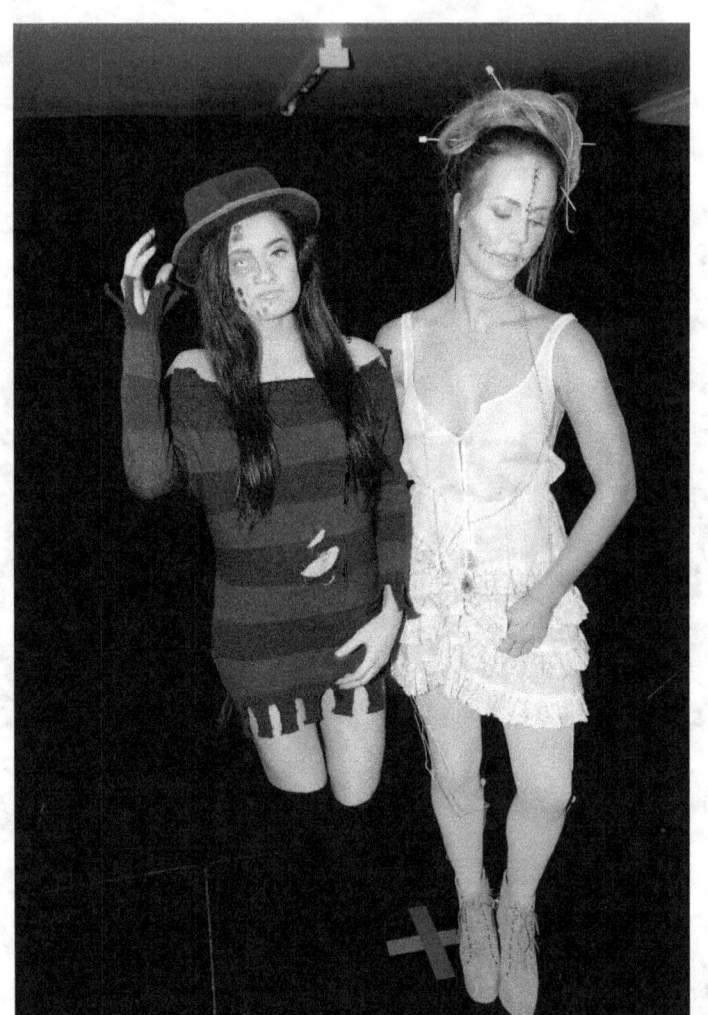
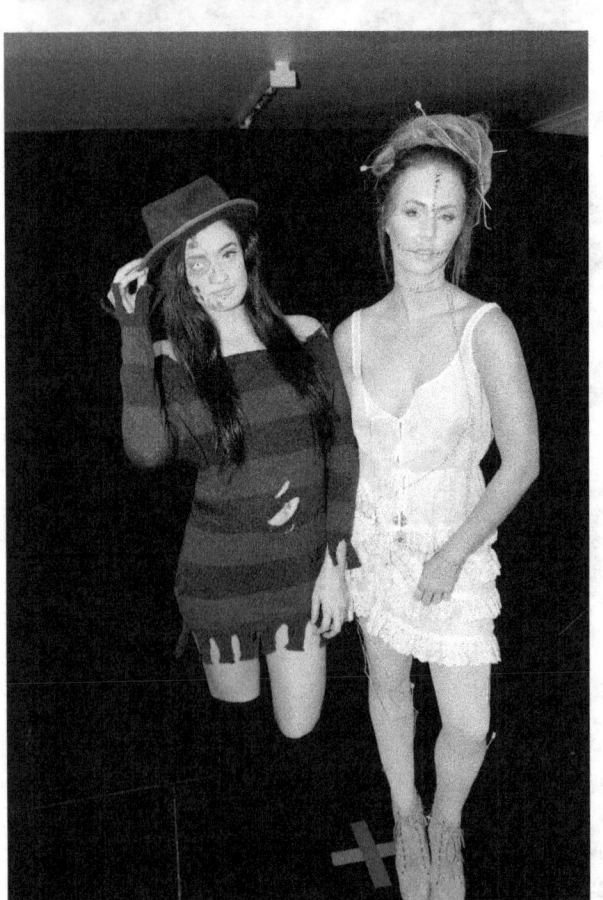
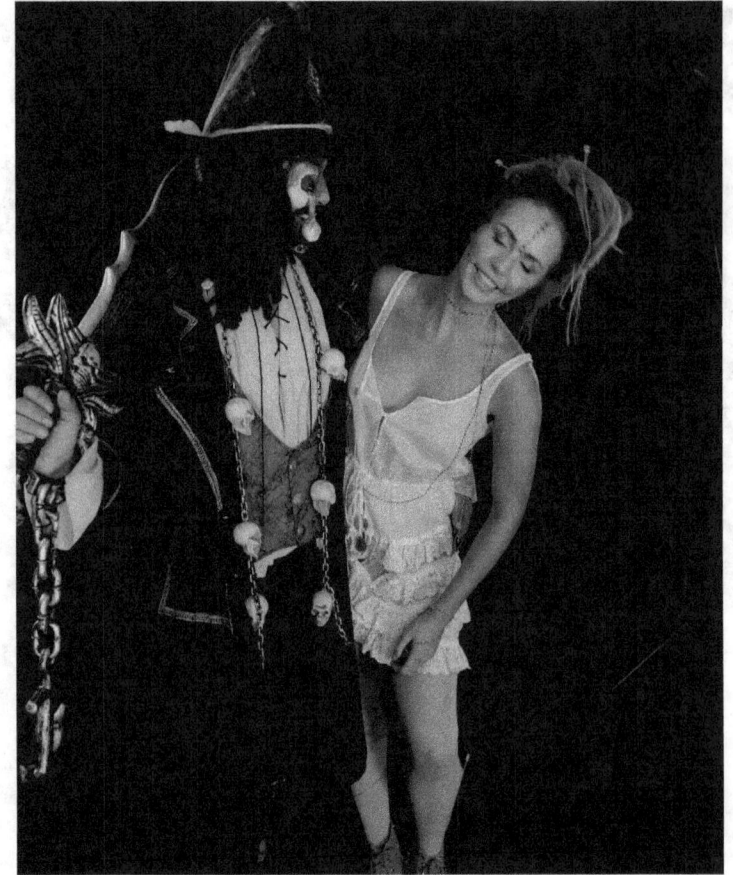

Page 83

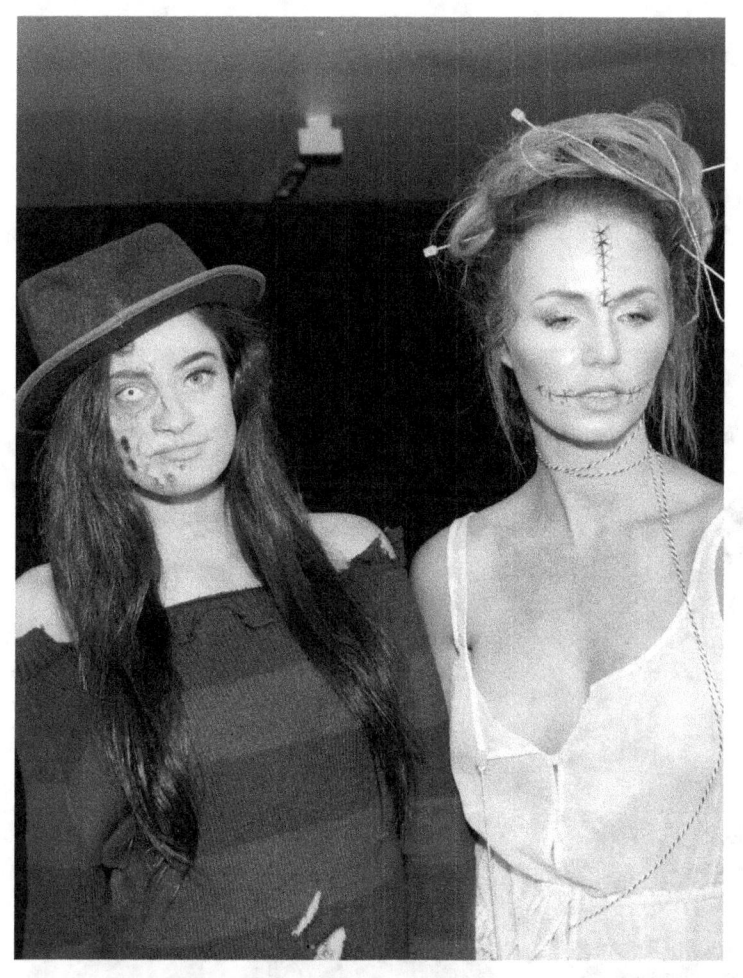
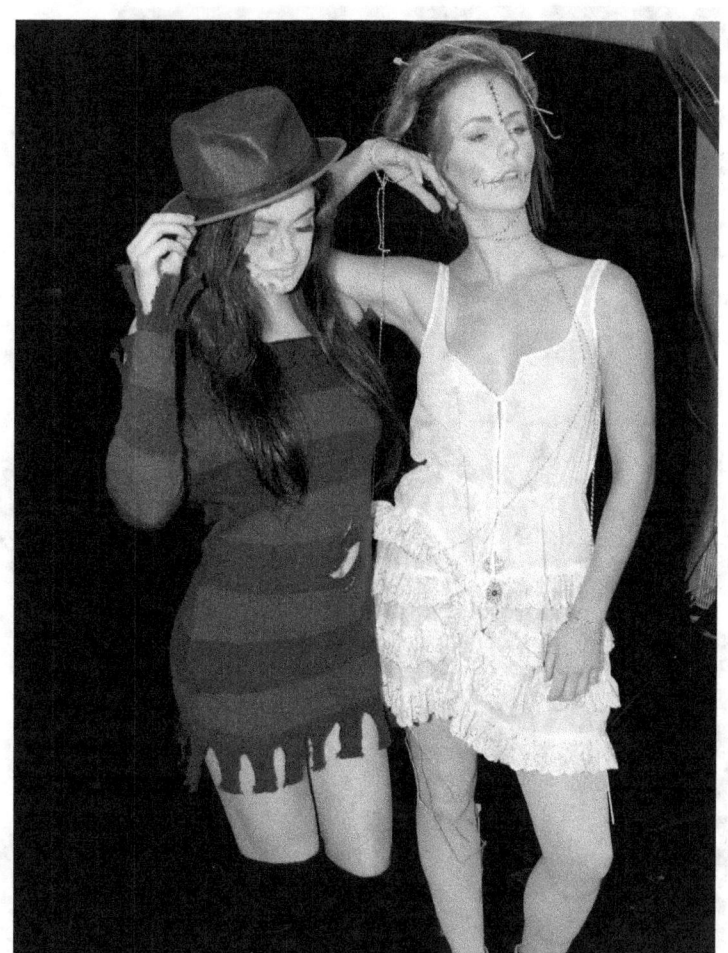
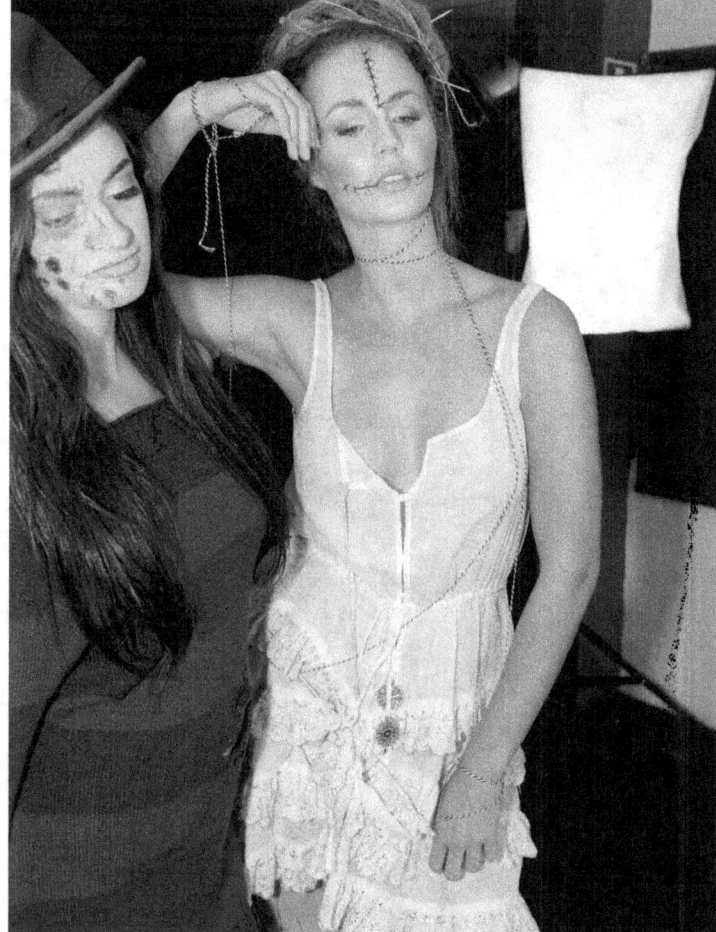
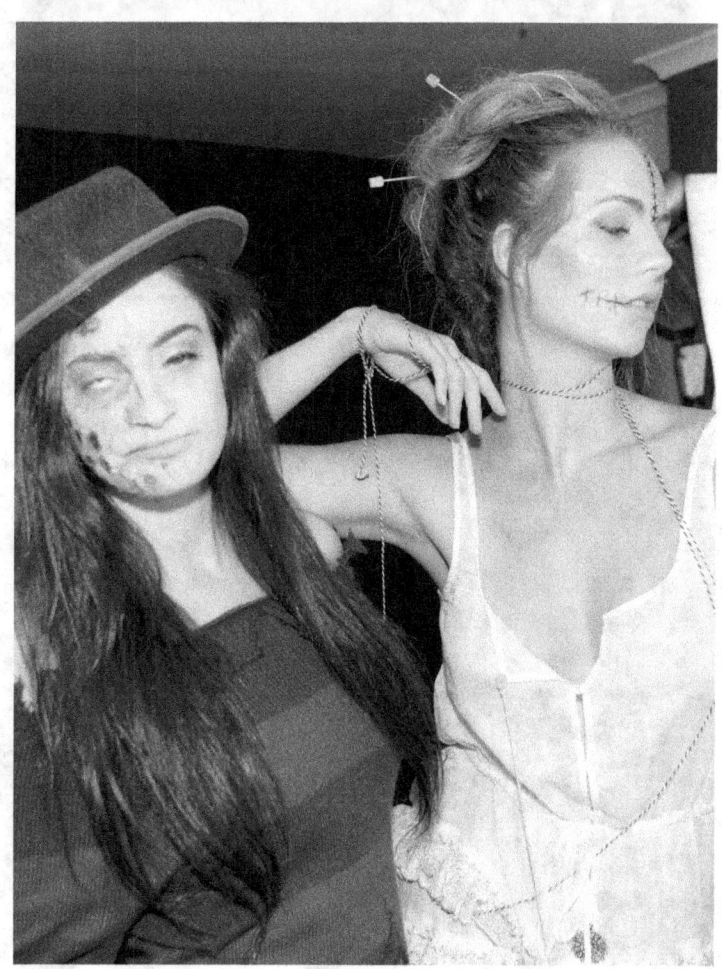

Page 85

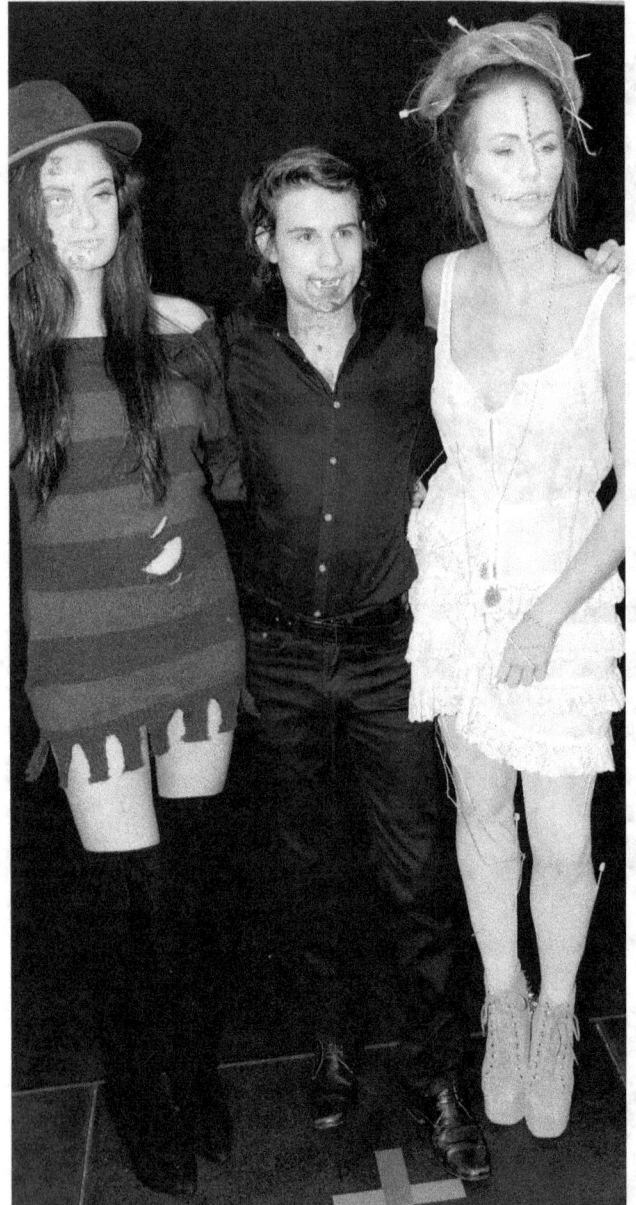

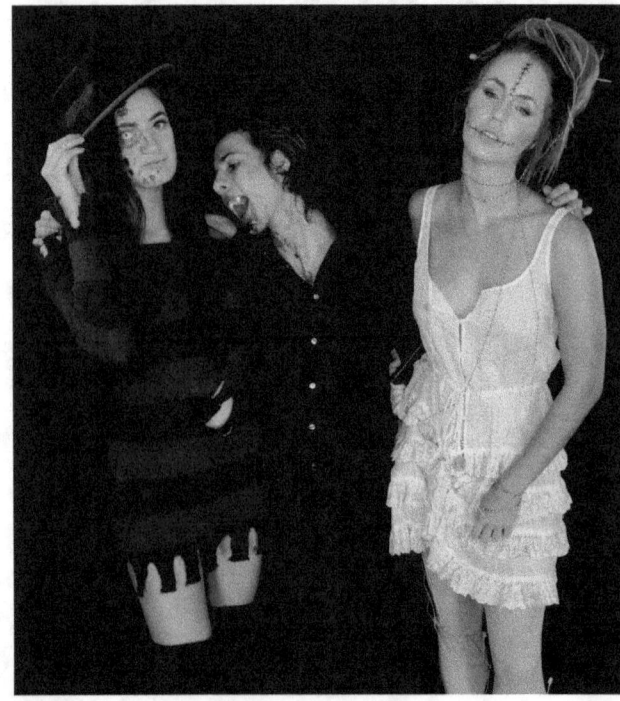

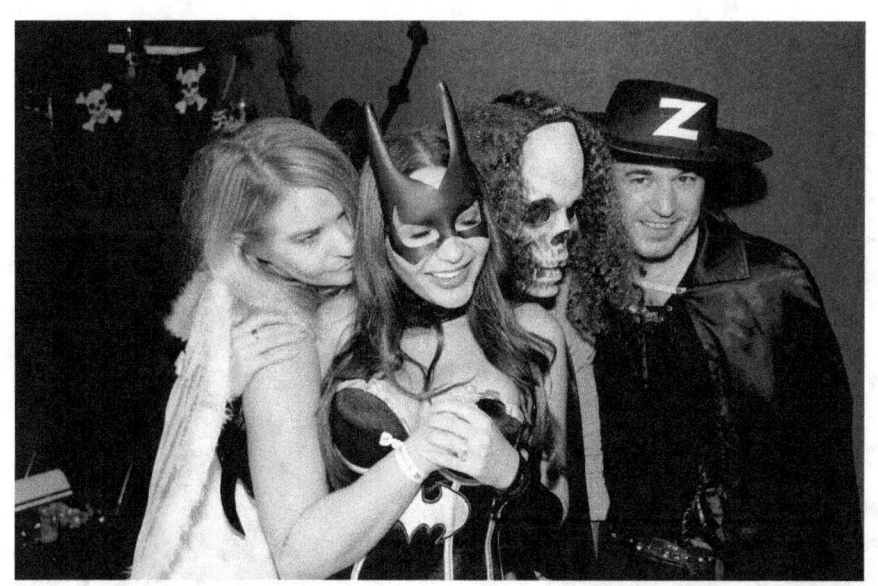
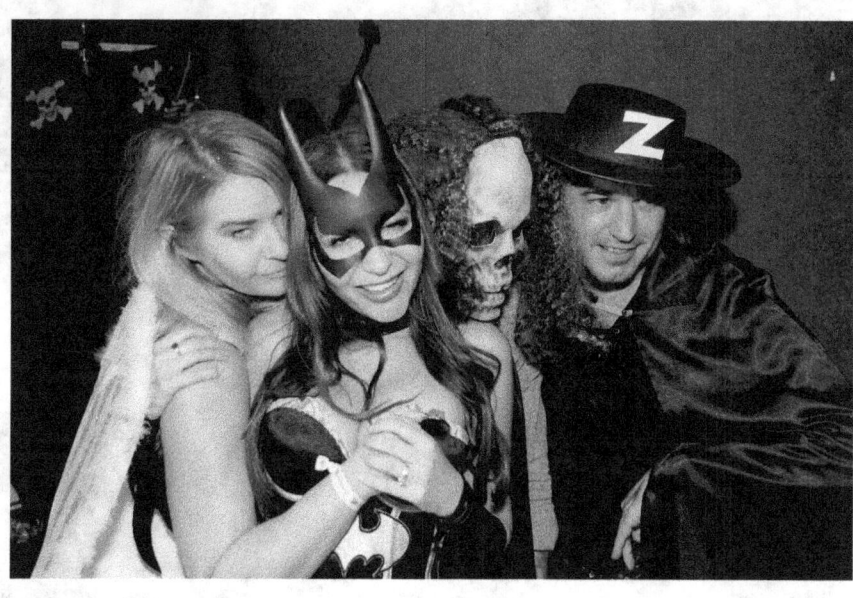

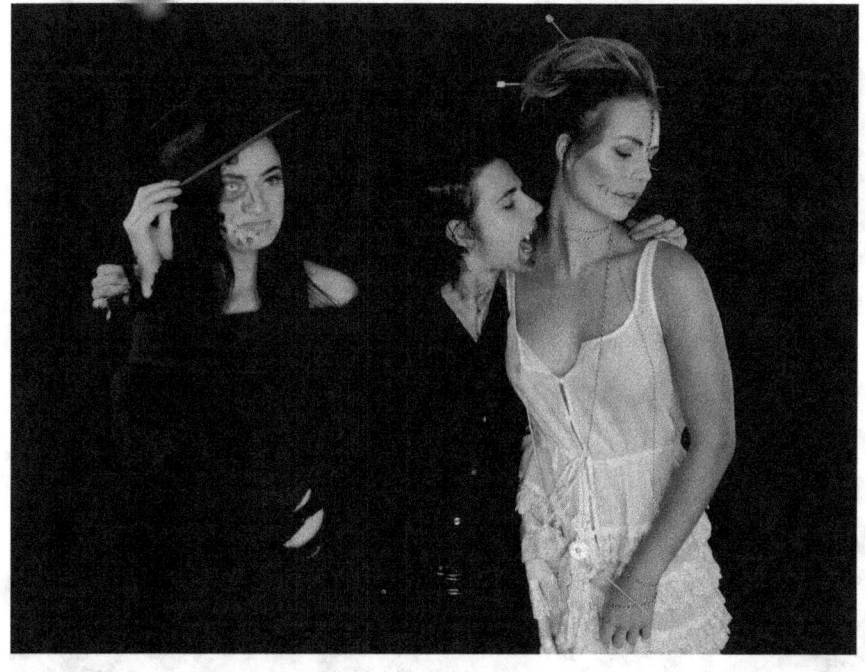

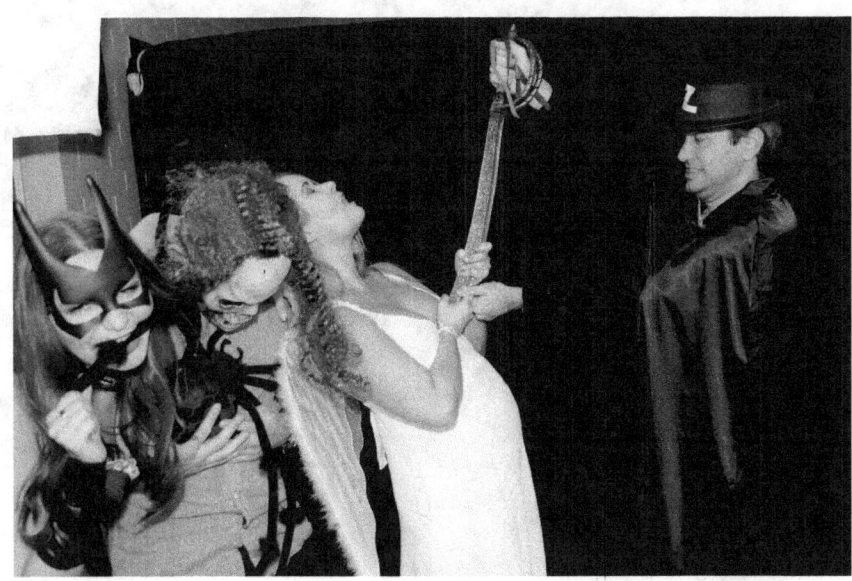

Page 88

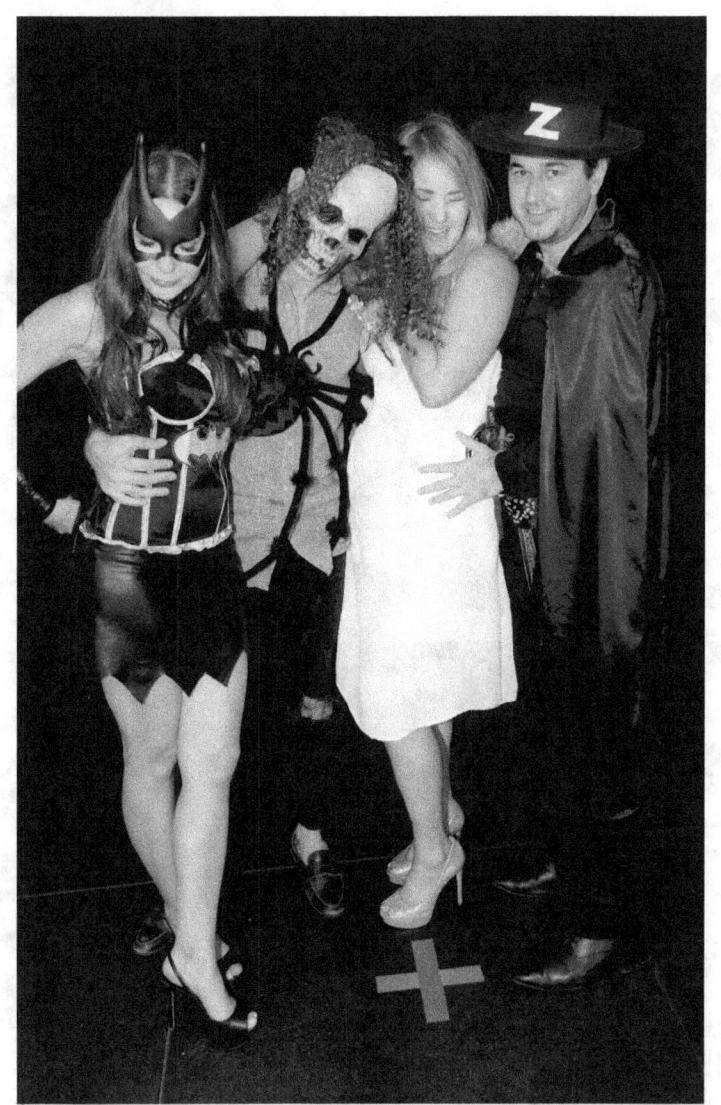

Page 89

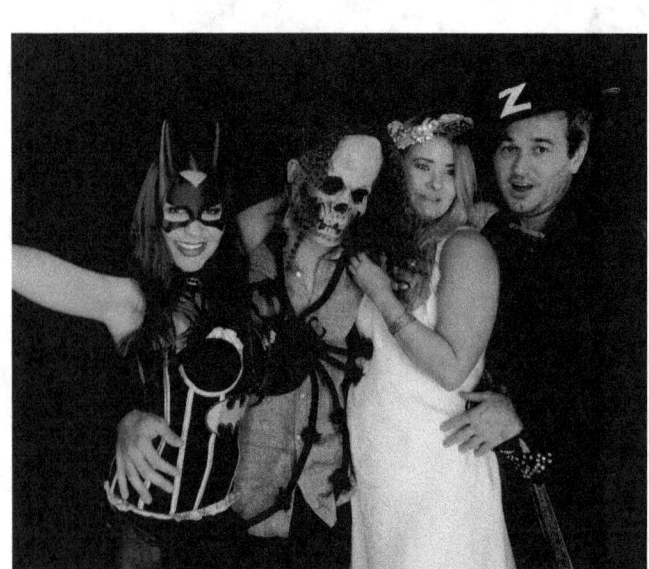

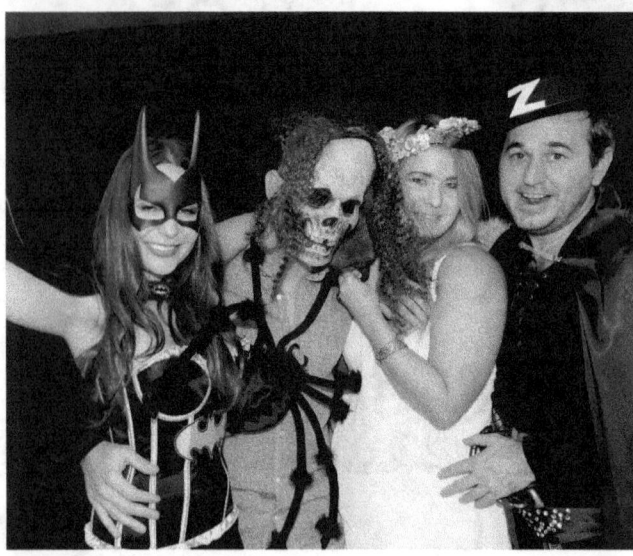